時報出版

喜劇攻略

現場喜劇教父的脫口秀心法！

COMEDY

99

獻給那些好笑的人們

有笑才有效——喜劇救世

為什麼這個世界需要喜劇？

喜劇是很危險的，就跟人生一樣危險。

如果你應付得了人生，那試試看應付喜劇。

如果你應付不了人生，那試試看在喜劇裡找到方向吧！

笛卡爾說「我思故我在」，而喜劇人是用「你笑故我在」的方式存在著，因為喜劇是一種翻轉式的思考，用的不是正邏輯，而這正是這個混沌的時代中，我們最需要的反向思考、多元思考。搞笑並非腦殘、無邏輯的，而是一種翻轉式思考，面對當今世局，喜劇可說是一種「翻轉局面」的救世之道。

在我年紀非常小的時候，幾次聽到關於基督教談救贖、死後的審判與天堂，心中產生了很大的震撼，而那

也導致我開始對宗教產生懷疑──這是恐嚇吧？後來又聽到了佛教的究極涅槃，那是一種止滅一切痛苦的理想境地，沒有了一切貪嗔痴與慾念苦惱。這樣的平靜的確迷人，但也未免太無聊了吧？

於是馬克‧吐溫（Mark Twain）說：「**幽默的秘密源頭不是喜悅而是悲傷，所以天堂裡是沒有幽默這回事的。**」

雖然天堂不需要喜劇，但如果要幫我們生存的這個世界做個理智的抉擇，我會選擇又痛又爽的喜劇。呵呵，至少在我還活著的時候。

這個世界越來越需要用喜劇來紓壓解悶，所以大家可以發現，在電視、電影、網路中，喜劇的占比越來越高，除了明確的喜劇或卡通節目，大多非嚴肅議題的秀，也都加入了一定的喜劇成分，因此在美國的金球獎、艾美獎等各大獎項中，喜劇類獎項占了很大比例。在主流的劇場界，喜劇也廣受歡迎；而非語言演出的節奏劇場「藍人樂團」（Blue Man Group）、韓國「亂打秀」等，也都屬於喜劇。

不只是文化產業，作行銷的人都知道，有笑就是有效，因此我們每天接觸的媒體，如臉書、YouTube、各式廣告，都試圖用搞笑來行銷。政治也需要搞笑，以走在最前端的美國而言，一九八〇年代的雷根總統，就開啟了幽默政治的開端，從此不夠好笑的人，基本上選不上總統。這風氣已經蔓延到全世界了，比如烏克蘭的諧星總統澤連斯基的當選，而台灣的蔡英文總統也網紅化了。

也許你不需要喜劇，但面對現實吧！你已經被喜劇包圍了。

你是否有潛力成為喜劇人？

一個喜劇人要能夠用幽默的方式看待自身、他人與周遭事物，並且利用這樣的方式來表現想法和應對。而你是不是也有潛力成為喜劇人呢？其實這不需要太嚴格的量表，只要你認定自己有這樣的特質就合格了。

讓我們把問題往前推一步。

你是否有潛力成為一個喜劇演員？或者更嚴格地說，你是否有潛力成為一個成功的喜劇演員？除了能夠搞笑

外，你必須具有個人特色，還要能察言觀色、控制場面，然後要有能力傳達你的喜劇內容。你必須夠聰明，要能辨別喜劇的邏輯，還需要創意。

講完了這些，你可能想，這也太難了吧？這可能就是所謂的「千生易得，一丑難求」；如果你是個女生，那就是「萬旦易得，一女丑難求」呢！

你該怎麼看這本談喜劇的書？

這本書彙整東西方理論，並集結我在台灣從事劇場工作和創作三十年、以及現場喜劇十多年來，所學到的經驗與方法論。自「卡米地」出身的所有喜劇演員也都受過這些理論的薰陶，同時也參與了本書提到的理論發展。

這本書將從最基礎的喜劇原理、如何創作、如何表演，以脫口秀／站立喜劇為核心講解喜劇的法則，把所有的業界機密傳授給你，來幫你一次打通喜劇的任督二脈。而既然是經驗與方法的總彙整，在客觀上會提供很多方法論的建議，但是你可能也會發現，我所提出的各

種觀點未必完全一致，甚至互相衝突，這是因為喜劇本就是一門顛覆性的藝術，因此勢必不會只有單一觀點、單一角度。書中的論述未必適合每個人和每個狀況，你需要的是去找到適合你的建議，並回饋你自己的意見，再發展出屬於個人的喜劇論。

　　歡迎成為喜劇人，開心閱讀吧！

目錄

第 2 章：問題在哪裡，笑點就在哪裡

第 3 章： 你的第一個段子

第 4 章： 説個有趣的故事

第 5 章： 演出的起手式

第 6 章：喜劇的立場

第 7 章：表演的心法

第 8 章：喜劇進階文法

後記

喜劇的邏輯課

喜劇是什麼？──「搞」出獨特世界觀

喜劇，也就是 Comedy，這個字的語源來自希臘文，原意其實是嘲弄、嬉鬧、狂歡，也就是「搞笑」，就這麼簡單。希臘喜劇的內容常見有災難、情色、通姦、諷刺等題材，也就是道人是非的八卦。換句話說，喜劇的起點是非常庶民、而且是帶有非議色彩的，說穿了就是集結許多不入流的話題素材，但這些剛好也正是一般人性都會偷偷愛看的腥羶色。

這種不登大雅之堂的娛樂形式，基本上難以受到掌權者的青睞，相較於描寫忠孝人倫的悲劇而言，喜劇被長久流傳和推崇的機會小了許多。不過這種透過戲劇去

演繹呈現的「不正經議論」，事實上卻在每個時代影響了執政者以及歷史發展，因為喜劇的本質就是說三道四，嚴肅來說便是一種批判，它有機會被聆聽，或是被狠狠摧毀。

沒錯，如果是在一個不自由的大環境下，喜劇往往會被毫不留情地扼殺。舉一齣古希臘喜劇《利西翠妲》（Lysistrata）當例子。故事內容是說，有一位戰士的妻子利西翠妲，因為厭倦了男人們長年熱中於戰爭，老是把家裡的事情丟著不管，她一怒之下，便聯合其他城邦的女人們，展開了「性罷工」的鬥爭。女人們使勁以美色勾引男人，惹得對方丟下刀槍、慾火焚身地想躺回女人窩好好一戰，卻被女人們以閉門羹伺候。這時我們發現，原來男人好戰的掠奪天性，無非也就是為了性，而當自家後院的女人也不聽話的時候，他們當然只能束手就擒地結束戰爭。

這部近兩千五百年前的作品，其劇作家阿里斯托芬（Aristophanes）當年可是得獎連連的金牌大咖，地位絕對不亞於現在的金獎大編導，此劇內容即使以現在的角度來看，依然精采，令人覺得這核心概念真是太妙了！

然而這部作品在舞台上引爆兩性間的戰爭，用俚俗的方式大談性與慾望，嘲笑男性主導的社會，固然能在氛圍自由民主的古希臘受歡迎，但在往後的封建時代，這種內容卻難以被接受，要是哪裡來個瘋女人真搞出這樣的性罷工，那不就世界大亂？此劇就因而被封箱，不見天日地又過了兩千多年，甚至一度有永遠失傳之虞。幸好到了二十世紀，《利西翠妲》又再度被討論與演出，呈現在世人面前。

　　同樣地，莎士比亞（William Shakespeare）創作的喜劇，無論質與量絕對不亞於悲劇，但相較悲劇，他的喜劇卻遠遠被低估了。比如《仲夏夜之夢》，故事講的是私奔、背叛、魔法，甚至有跨物種多元成家亂愛，如果不是結尾含蓄地說句：「這一切都是一場夢啦！」恐怕也會被當局下架吧！

　　至於東方的古典喜劇，特別是回頭看中國，還真的一個都想不起來啊！這是因為早期東方對喜劇的容忍度又比西方更低了。

　　好了，那我們來歸納一下喜劇的特性：

1. 非現實：人生就算不是悲苦到底，至少也是很「現實」的，一切可都是要照社會的框架而走，而喜劇呈現的是一個逾越的世界，可以不依照規則來，一如《仲夏夜之夢》可以充滿夢幻。

2. 簡化而理想：喜劇重要的任務之一是提供人們情緒的宣洩出口，《利西翠妲》的創作背景是城邦間長期征戰下的世界，那些軍國大事如此複雜難解，倘若可以不靠戰爭、不必流血，而是簡簡單單靠床上大戰來解決事情，那該有多好。

3. 獨特世界觀：喜劇的呈現會與觀眾建立出一個通訊／邏輯協定，靠著演員或內容的表現，定義出特別的世界觀，觀眾必須能進入這個世界，否則不但會笑不出來，還可能會越看越怒。比如日本知名的《現在不准笑》搞笑系列，就是建立了一個很簡單的「笑出來就被打」的邏輯。又比如搞笑風格的殭屍片，每一部都有不同的設定，打造不一樣的世界觀，有的甚至是以殭屍為主角，而且是有智慧、會說話的殭屍，當觀眾接受了這些設定，笑點就會跟著不斷產生。

所以再說一次，喜劇就是「搞笑」。「搞」這個概

念在喜劇裡是最重要的，一定要有人被搞，一定要有事被搞，一定要把常軌給搞亂，因此劇中肯定會有人事物被「搞壞」，不論是有人被言語中傷、情緒勒索或是真的被賞巴掌挨棍棒，乃至於天崩地裂、天下大亂也是「正常」的。但別忘了這是做戲，基本上是虛假的，傷的是演員而不是你。因此看喜劇的第一要務，就是不要太認真，要有幽默感！入戲太深、沒有幽默感？很抱歉，會被搞到的，可能就是你自己。

喜劇的源頭：負面的人事物

我們在創作喜劇的時候，當然需要靈感來源或是素材，於是最直覺的反應往往是：最近有什麼有趣的事？近來有什麼讓人開心的事？我對什麼事情感興趣？

這些方向可以說是對的，但也是錯的──錯在你會讓自己迷路，容易走許多冤枉路，因為你沒搞懂喜劇的源頭是什麼。在進一步聊這個問題的答案之前，我先講一個故事：

近來經濟非常不景氣，引發許多企業的倒閉潮，有

一名在工廠工作的中年男子，無預警被解雇了。他失去工作、流離失所，成為流浪漢，每天只能漫無目的地在街頭游走閒晃，想要找尋一絲機會。

這一天，已經好久沒好好吃一頓的他，經過一家麵包店，裡面正端出剛出爐、香味四溢的麵包。飢腸轆轆的流浪漢，再也忍不住那股飢餓之火，他在身上不停地翻找，好不容易挖出了僅剩的五十元銅板。

流浪漢帶著感動的淚光，買下了一個麵包。而就在他感謝上天，並準備要咬下那第一口的當下，有人拉了他的褲腳。他低頭一看，竟然是個比他還可憐的小乞丐。小乞丐說：「叔叔，你的麵包可以分我一口嗎？我已經好幾天沒有吃東西了。」流浪漢悲從中來，看了看小乞丐，再看了看麵包，嘆了一口氣閉上眼睛，然後一腳把小乞丐踹開。大罵：「少來這套，給我滾開！」

小乞丐哭了起來，而就在這時候，流浪漢感受到一陣強烈的目光。在不遠處，有一個美麗的女孩，她捧著一束花朵，直直朝著他們走過來。流浪漢突然心虛了，因為那個女孩的模樣，完全就是他心中女神的形象，而現在他的女神，目睹他殘酷對待一個弱小的孩子，這簡

直是地獄啊！

女孩幽幽地開口：「先生，可以幫我買一束花嗎？我已經好幾天沒吃東西了。」

流浪漢這才發現，這位女孩其實是個盲女，得靠賣花來維持溫飽，這讓他真的落下淚來了。於是流浪漢將麵包分成三份，一份給女孩、一份給小乞丐，把最小份的留給自己，三人就這樣感恩地吃下了麵包。從此之後，他們就過著相依為命、浪跡天涯的生活。

好的，故事講完了，請問這是一個怎麼樣的故事呢？

回答是悲劇的人——很好，恭喜你，你一定是個有愛心的好人。

回答是喜劇的人——很好，恭喜你，你一定是個心理有病、價值觀扭曲的喜劇人才。

這個故事大家可能覺得似曾相似，沒錯，你的直覺是對的，因為這個故事就是卓別林（Charlie Chaplin）所有電影的原型：底層／低端人口／弱勢者／虎口餘生。

從一九一〇到三〇年代，卓別林當紅的二十年幾乎都是用這個標準的「流浪漢概念」在發展。所以說，前面的故事，應該是喜劇囉？但是為什麼裡面充滿了那麼多悲傷與無助呢？這究竟是怎麼回事？那麼我給你答案：

喜劇的源頭就是負面的人事物。

你沒有看錯，喜劇的源頭就是負面的人事物，喜劇的源頭就是悲慘、就是痛苦。你一定很想反駁：不太對吧？喜劇應該是開心、輕鬆、快樂的，為什麼源頭會是悲慘的呢？

再舉一個最簡單的例子：請問小孩好笑嗎？

我想你一時間一定回答不出來，那麼讓我們進入情境：有一個可愛的兩歲小孩在草地上玩耍，扭著左右晃動的腳步，帶著天真的笑容朝你走來，看到這麼萌的模樣，你很自然地露出了笑容。

哇！你抓到我的理論破綻了，你對小孩笑了，但這之間完全沒有任何的「悲慘」啊！只有滿滿的正面能量和希望。沒錯，你說對了。你看到的完全是正面的，也

因此你只有「微笑」，你並沒有放聲「大笑」。

而什麼時候你會大笑呢？我們繼續看下去。

接著這孩子很興奮，開始跑了起來，然後一個踉蹌，跌了個狗吃屎，而且是真的一臉捧進草地上的一坨狗屎。這時候你忍不住噗哧了出來，你明知道不應該，明知道應該快去救他，但你還是忍不住大笑了起來。

接下來，你好不容易把小孩清理乾淨，但他也餓了。於是你準備好他最愛的義大利肉醬麵，讓他舒服地坐在餐桌上吃。你看著他自己拿起叉子，努力而執著地吃著，樣子雖然笨拙，但著實可愛，於是你又露出了笑意，但你沒有大笑。接著孩子有點累了，在飢餓與疲累兩種生理狀態的夾攻下，他一個恍神、小臉蛋捧進肉醬麵裡，但他還是不放棄，邊吃邊睡，於是義大利麵一半落在餐桌上、一半黏在他臉上，而且不斷重複，看到這一幕，你開始大笑，還拿出手機來邊抖邊拍。

沒錯，這就是大多數的「家庭搞笑影片」的縮影。而藉此你也發現了，正面陽光的事物會讓你微笑，但讓你放聲大笑的關鍵，卻都是尷尬、丟臉、悲慘、荒謬、

痛苦的，也就是負面的。

這樣的例子不勝枚舉。看到陽光下結實累累的香蕉樹，會讓你微笑；看到有人踩到香蕉皮跌倒，會讓你大笑。看到帥哥美女會讓你微笑；看到他們出醜會讓你大笑。

回到卓別林的流浪漢核心故事上，到底為什麼描述弱勢低端人口的電影，能夠大行其道呢？跟卓別林同一個年代的默片巨星其實非常多，當年有驚人動作特技派的巴斯特・基頓（Buster Keaton）、刺激荒謬派的哈羅德・勞埃德（Harold Lloyd，港片常向他致敬），但為什麼只有卓別林過了百年還被津津樂道呢？其中有一個重點，就是劇情深入社會與人心，他的電影是三人中最重視感情戲、最走心的，而且對社會的關懷最深。

先把時空背景拉回到一九三〇年，當時發生了影響世界經濟長達二十年的事件，就是從美國引燃的「經濟大蕭條」。美國這個大量仰賴進口的國家，市場一夕崩盤，失業率飆升到 25%，連帶害得全球國際貿易量一夕之間降低了 50%，如果在今時今日，這肯定也是無法承受的數字。

於是卓別林電影中的人物，活生生地大量出現在城市街頭，這些失業、流離失所的人，看了他的電影會大笑，甚至會發現「我似乎沒劇中的人慘，至少我還有一整個麵包吃，至少我的老婆沒瞎」。於是觀眾的壓力得以昇華，觀眾笑了，這就是喜劇的轉化效果，我們後續會接著談。

　　讓我們再次定義，這本書要討論的內容，就是會讓你大笑的喜劇，而既然引發大笑的源頭是負面的，這便是一本探討「如何搞笑負面事物」的書，並以卡米地長期經營的脫口秀做為主要標的。

　　要知道，「笑」是一種人類特有的情感。它基於邏輯，與社會、經濟、情感有高度連結，而由於人性永遠不知足、永遠覺得被虧欠，甚至打從內心看不起他人或是見不得人好，喜劇便在這樣的基礎上孳生，喜劇便是人性。喜劇是在處理卑劣又幽默的人性，並藉由負能量來釋放壓力。

　　所以讓我們再次定義，本書要討論的喜劇，就是會讓你發笑的事物。這會是一本看似輕鬆活潑，但實則相當暗黑的搞笑攻略。如果你不夠堅強，不願意面對人性

真相，那現在就闔上本書。馬上！ Right Now ！

......

很好，你留了下來，而且是自願的。那我就當你已經入門了，既然準備好接受喜劇的真相洗禮，那我們就開始吧！

沒有邏輯就沒有喜劇：Setup 與 Punch

對於喜劇的描述，我們常會用「跳 tone」來形容，也就是說喜劇的邏輯是很跳躍，有時候更是很「亂來」的。從香港傳過來的說法，叫做「無厘頭」，簡單來說就是毫無理由、沒有頭緒的誇張、粗俗、荒謬惡搞；如果用台語來說，最傳神的代換詞應該就是「三小」，而網路用語就是「我到底看了什麼？」。

無厘頭的代表人物肯定是九〇年代的周星馳，但是毫無邏輯的無厘頭，真的能夠引發笑點嗎？讓我們舉兩個周星馳電影的知名例子來分析一下：

1. 《喜劇之王》（一九九九年，香港）：這一幕是劇中三腳貓戲劇老師周星馳，第一次一對一教導酒店小姐張柏芝要怎麼營造清純形象來吸引客人。兩人在社區的樹下，從基本的打招呼練習起，張柏芝一開始相當粗俗，讓人倒盡胃口，經過周星馳的多次糾正後，才終於擺出了楚楚動人的模樣，就在觀眾也動容的同時，下一鏡頭就是經典的無厘頭畫面：周星馳一邊擺出彆扭的樣板戲耍帥姿態，一邊用食指抬著張柏芝的下巴。這時你就大笑了。

接下來星馳繼續教導擁抱的技術，柏芝看似正常地抱了上去，但鏡頭一拉開，卻看到她整個人騰空用雙腿夾著星馳，於是你又大笑了，這又是一個標準的無厘頭笑點。此時柏芝趕緊解釋：不好意思，職業病。

於是兩人繼續練習，星馳要柏芝不要太主動，要羞答答地好讓對方主動來擁抱，於是兩人再度擺出不協調的樣板戲姿態，然後慢慢投入真感情。星馳真摯地抱上柏芝，而柏芝也溫柔地閉上雙眼，將頭靠在星馳的肩膀上，這一幕的真情融化了所有觀眾（你沒有笑）。然後鏡頭一拉開，你看到柏芝再度整個人騰空用雙腿夾著星馳，於是你再度大笑，笑翻了！你又中了無厘頭笑點。

然後柏芝再度解釋：職業病又犯了。

2.《少林足球》（二〇〇一年，香港）：有一段是師兄弟們第一次集合，大家同時登場，一個個戴著墨鏡、動作瀟灑、風衣飄揚、配樂震撼，乍看猶如吳宇森電影裡的英雄現身。氣勢雖然熱血，但他們多數人卻是穿著內衣睡褲，根本是反英雄。於是你笑了。

接著他們進行集訓，達叔教練要周星馳控制腿力，便要求他用雞蛋來練習，阿星第一次接蛋便失敗，雞蛋破在他的鞋面上，於是貪吃的六師弟肥仔聰便飛撲上來狂舔阿星的鞋子，師兄弟們趕緊把肥仔聰架開，這一幕讓阿星嚇到了。接著達叔又把雞蛋丟向阿星，這回蛋剛好破在阿星的褲襠上，肥仔聰當然又衝了上來，只見阿星為了保護自己的雞雞，趕緊抓了顆雞蛋丟向三師兄田雞以轉移其注意力。鏡頭一轉，雞蛋飛入田雞師兄的口中，於是肥仔聰轉而撲倒田雞，卯起來給他激吻，讓田雞全身酥麻了，只能就範。於是，你大笑了。

同樣的招數，十秒後再來一次，田雞再度被「親」害，你再度大笑。

❖　　　❖　　　❖

　　讓我們來分析一下，上面這些無厘頭橋段，為什麼會讓你發笑，它們真的是沒有理由的亂搞嗎？

　　英國重要的政治哲學家湯瑪斯・霍布斯（Thomas Hobbes，一五八八～一六七九），有一句名言：Reason is the soul of all law.（道理是所有法律的靈魂）。那麼我藉著他的話來轉化為我的核心論述。

Logic is the soul of all comedy.
（邏輯是所有喜劇的靈魂。）

　　所有的喜劇、搞笑都需要一個笑點、爆點，英文叫做 Punch。這是大家最重視、最讓人印象深刻的喜劇精華所在。以前述周星馳的喜劇來說，就是柏芝騰空用雙腳夾住星馳，以及肥仔聰激吻田雞的部分──這點沒錯吧？

　　現在我們跳開來看，如果你沒看到前後文，只看到柏芝騰空用雙腳夾住星馳，你還會大笑嗎？也許不會，只會覺得看不太懂。那麼肥仔聰激吻田雞的那一幕呢？

你還會大笑嗎？有人會，我完全相信，但絕對是變態的那種吧？而更多人的反應是會覺得不解，甚至噁心。

這就是邏輯的問題了，如果沒把其中「笑」的道理釐清，觀眾便不會笑。於是我們需要好好地鋪陳，也就是把笑話的邏輯打好地基，好好地論述與設定，這個步驟英文叫做 Setup。

我們來檢視以上例子之中的「邏輯地基」，首先《喜劇之王》中的張柏芝，從初登場開始，便建立了俗艷、市儈的角色特質，真情二字跟她完全沾不上邊，而周星馳則是落魄的戲劇老師，有著一股腦的熱誠和傻勁。這便是角色的基本邏輯地基。

接著進入兩人的授課情境，創作者鋪陳了純情的橋段，讓觀眾入戲，以為男女主角要動真情了，到這邊就是鋪梗／ Setup（梗，或寫做「哽」，本書採用較為通用的「梗」字）。如果觀眾上鉤了，這便是成功的 Setup。接下來就是要給爆點／ Punch 了，也就是張柏芝改不了酒女的職業病──騰空用雙腳夾住周星馳。在這一幕中，這是個成功的 Setup 與 Punch，因為其中的荒謬擊中了你的笑點。但請細想一下，劇中的情境其實完全符合邏輯

地基的設定，因為張柏芝本來就是一名酒女，這個夾腿舉動合乎邏輯，因此這並不是無厘頭，而有是「有厘頭」。兩次樣板戲加兩次夾腿，同樣的梗，卻都讓你笑了。（這段教學場景的後續，是在講述柏芝有段非常悲慘的初戀，男友對她暴力相向，並逼良為娼，也導致柏芝變成了目前的樣子，但由於缺乏「反轉」，便是直述的悲劇了，所以觀眾的印象通常不深刻。）

再來，我們討論《少林足球》，先談師兄弟集合的場面。其邏輯的地基是，除了田雞以外，其他師兄弟的現狀都很落魄，偏偏在大家登場的時候，那股氣勢讓觀眾期待會是個帥氣的場面，但結果卻是一群穿著內衣、睡褲的烏合之眾，藉以營造出這個成功的負面爆點／Punch；如果是對吳宇森電影熟悉的人，更可以抓到第二層的諧擬笑點。

接著，輪到用雞蛋練球的場景，創作者先定義好：一、阿星對力道無法好好掌控；二、肥仔聰超貪吃，尤其對雞蛋瘋狂熱愛。因為有這兩點，後來出現的白癡結果，便符合邏輯了。最後，創作者唯一需要找的是一位「受害者」，其實幾位師兄弟都是可以的人選，但問題誰最適合呢？於是原本看起來最上流、最西裝筆挺的瘦弱田

雞，便成了這下流招數的最佳受害者。

再回到之前的定義：喜劇的源頭是負面的人事物，而我們也解析了，即使被稱為無厘頭的喜劇，其實是完全有道理、並符合「喜劇邏輯」的。

在此我用了「喜劇邏輯」的字眼，為的是要跟「道德」脫鉤。試想，如果你要搞笑，卻先質疑：為什麼要讓張柏芝演低下的妓女？為什麼要看兩個大男人激吻？——那就沒什麼好談下去了，我會建議你就此闔上本書吧！

等等，我道歉，我不會再恐嚇你了，這樣的玩笑有點冷，我知道。那讓我們再度回到邏輯，來看看以下我與學生們在課堂上發展出來的一則笑話：

王大明高中的時候很認真唸書，因此進了台大醫學院……精神病房。

我們來檢視這個笑話，一般的正常邏輯應該是：王大明高中的時候很認真唸書，因此「考」進了台大醫學院，這就是一般的正向邏輯 A+B=C，也就是主角 A，遇到了 B 事件，因此合理地得到了 C 結果：

「王大明」（A）「認真唸書」（B），因此「進了台大醫學院」（C）。

而在寫笑話的時候，我們要用的是喜劇邏輯，而且通常是反邏輯。喜劇人要做的是偷渡其中的笑點，在觀眾還沒發現你要給的答案時，就拋出笑點，這就是最基本的 Setup 跟 Punch，其中使用的是 A+B= −C 邏輯，也就是相反的答案。Setup 的部分是 A+B，而相反的答案 −C 就是 Punch，由於跟觀眾期待的答案是相反的，因此是從謬誤中造成的笑點。

我們可以用以下圖示來說明什麼是 Setup 跟 Punch，以及其運作模式。

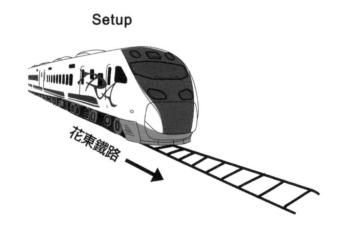

Setup

花東鐵路

　　畫面中的火車，就是主角A，然後我們把它放上從台北出發的花東線鐵路B，因此可以合理推論，其目的地C不是花蓮就是台東吧！意思是，當你拋出了「火車」這個意象，也就是邀請觀眾上車；然後你開始鋪陳，告訴大家現在是行駛在花東線上，於是觀眾會自行做假設：這台車會開向花蓮或台東。如果你做對了這點，那代表觀眾已經「上車」，準備被你的笑點攻擊了。

　　套進我們所舉例的笑話，火車就是A：王大明；然後你鋪設了B：高中的時候很認真唸書——於是觀眾會自動腦補，他應該會有不錯的成績及考上好的大學，也就是C。然而就在觀眾順著你的鐵軌行駛，正準備前往花東時，你要給他們當頭重擊的一個Punch，來打中他們的笑穴，因此你給的答案是−C：進了台大醫學院……精神病房。

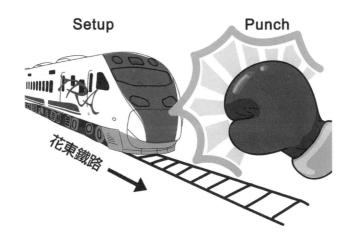

人們為什麼發笑？

在我進一步解說喜劇邏輯的細節前，先來好好檢視一下引人發笑的模式有哪幾種方式，基本上我將這些機制歸納為四種，且不脫離前述提出的原則，源頭都是負面的，邏輯也都是反邏輯，但是其作用的方法不同：

◆ 第一種：反邏輯的情節

前面提到的王大明笑話，以及大部分的笑話，基本上都是走字句邏輯的反轉。我們再舉幾個例子：

◎ 十個男生有九個喜歡波多野結衣，剩下一個喜歡前面九個男生。（出處：網路）

◎ 男：你不喜歡我哪裡，我可以改。
　女：那你喜歡我哪裡？我也可以改。（出處：喜劇演員大可愛）

這兩則笑話就是常見的玩弄邏輯的笑話，我們在下一章會深入研究。

◆ 第二種：身體的痛苦

不管是哪一個年代、哪一種等級的喜劇演員，都會使用直接的肢體受苦、摔倒出糗等招數來搞笑。包括前面提到百年前的默片三傑，到今日的金凱瑞（Jim Carrey）、成龍、周星馳、志村健等，都是這方面的大師，這樣的橋段統稱「Slapstick」，打鬧。其實 Slapstick 原本指的是巴掌音效棒，是一種早期歐洲喜劇用的道具，用途就是拿來打人，用小小的力量，就可以呈現巨大的巴掌聲響。這效果跟我們熟知的拖鞋、軟棒、日本摺扇是相同的意涵。

打鬧的橋段，基本上就是一種苦肉計，其運作方式就是在觸發人的深層記憶。每個人都被打過、都摔倒過，這部分會深深烙印在我們腦裡的防衛機制裡，於是一旦有人對我們舉起手來，或呈現攻擊態勢，我們馬上會緊張地啟動防衛機制。所以當我們看到台上有人被打了，很自然地，腦內的痛苦防衛機制會與之連結，你會感受強烈，但因為被打的不是你，而是演員，所以你開心了，因此當演員被修理得越慘反應越大，引發的笑點也隨之越強大。

◆ 第三種：羞恥的行為

人都丟不起臉，因此羞辱、諷刺等引發恥辱感的題材，更容易獲得強烈的反應，自然可以操作成笑點。比如，有一位喜歡貪小便宜的阿桑，常到賣場大量取用試吃品，而引發其他人的不滿。結果這天他看到攤位旁還有一堆食品，便半強迫地搶拿來吃，店員來不及阻止，只能趕緊喊：「那些是過期要丟掉的啊！」於是眾人竊笑，而阿桑不但當場一臉尷尬，回去還可能會拉肚子。

再來一則：一位男士在淋浴，但一出淋浴間，卻發現衣服不翼而飛，此時眼前只有綴滿小花的女性洋裝可穿，於是他被迫穿起洋裝，然後一走出門，卻看到幾個粗獷的大鬍子皮衣男對他拋媚眼。

以上兩個例子，就是在玩一些讓人尷尬、害羞、丟臉的遭遇。這樣的方向就會慢慢演變成「低級當有趣」，而低級能不能當有趣呢？當然可以，但其風險和難度也高。

卡米地喜劇俱樂部的招牌節目之一《卡米地不羈夜》，初期的成功是由喜劇演員壯壯所打造出來的。看起來就挺下流的他，常常一上台便出大絕，打破台上台

下的安全界線默契。

壯壯：咦，大家沒看過我的表演嗎？怎麼還敢帶女伴來？不知道我會玩女伴的嗎？不怕嗎？

觀眾：不怕！

壯壯：不怕，那我就幹你！（他直接用下體磨蹭觀眾，然後繼續變本加厲，頂著下體在觀眾席游走）

壯壯：來吃吃，不用擔心，大家都有份，看完兒童劇要跟玩偶拍照，看完不羈夜，要含過才能離開。（全場觀眾大笑）

壯壯是在運用觀眾的期待落差來當反轉的 Punch，當觀眾心想「不會這樣搞吧？」壯壯卻直接挑明「那我就幹你」，這是第一個 Punch。而當觀眾說不怕，心想「壯壯你頂多嘴砲」，但壯壯卻真的用下體磨蹭該名觀眾，這是第二個 Punch。接著玩完該名觀眾後，壯壯表明「大家都要含過才能離開」，成為全場的第三個大 Punch。

羞恥能觸動類似痛覺的感官，因此也是有效的搞笑

方式，但如果做得不好，便只剩低級與恥辱感，而沒有半個笑點了。

◆**第四種：醜化與愚笨**

早期戲劇慣用的喜劇角色就是「丑角」，其基本邏輯就是把人醜化與愚笨化。比如在中國有畫上八字眉、鬼臉、紅鼻子的戲曲丑角；相對地，在西方就是小丑、愚人、弄臣，這在莎士比亞的戲劇中大量出現，基本上也是畫臉加上鮮豔的花色穿著。而面具類的角色也很常見，遠至古希臘的面具丑角，到日本的面具火男，其樣貌都是搞怪的蠢臉，這跟化妝有相同邏輯。有了扮裝，丑角便可以自在地做白目／白痴／耍笨的行為。

這樣的邏輯繼續延伸，例如馬戲團裡的小丑扮相越來越多樣，而影視中的小丑，像豆豆先生、志村健的傻瓜殿下或怪叔叔，也都持續發威。有時候不需要任何誇張扮相，甚至是帥哥美女也可以直接耍笨，只要人格設定面具化即可，比如美劇《六人行》（Friends）裡的六位主角，或是《宅男行不行》（The Big Bang Theory）裡的角色，其實都是面具型的設定，每個角色都有各自的笨法。

　　再談喜劇裡常用的 Spoof 與 Parody（諧擬／模仿／醜化），簡單的說就是模仿秀，小到人物模仿、歌唱模仿，大到《驚聲尖笑》（Scary Movie）這種惡搞的系列電影，就是用這個方法。它們的搞笑速度很快，因為不需要費力去 Setup，觀眾對其模仿的對象大多已經熟悉，因此只要直接醜化之即可營造出 Punch。

🎬 喜劇小劇場：脫口秀的定義

請問以下五個選項，有一個不等同於其他四個，請問是哪一個？

A. 脫口秀

B. Talk Show

C. Stand-up Comedy

D. 站立喜劇／站台喜劇

E. 單口喜劇／獨角喜劇

答案是：B。

　　沒錯，除了 B 以外，其他四個基本上指的都是同一個東西。這樣的答案我想多數人會感到不解，因為脫口秀與 Talk Show，應該就是諧音的直譯，為什麼會不一樣呢？這其實是個美麗的誤會，所以我們得花點篇幅來好好解釋。

　　其實 Talk Show 照字面意義的直譯，應該是「談

話節目」，這點大家應該都同意吧？這時你應該恍然大悟了。沒錯，Talk Show 是一種節目類型的名稱，而且泛指以談話為主的節目，內容主要是主持人談話、來賓訪談、意見交換等以語言為主的節目，因此不只是綜藝、娛樂型的節目叫 Talk Show，政論、知識型的談話節目都算是。

那麼為什麼 Stand-up Comedy 在台灣會被翻譯成脫口秀呢？最直覺的答案就是：Stand-up 最常被大眾看見的時機，就是在 Talk Show 裡。在美國，當紅的喜劇演員常受邀上 Talk Show 表演和被訪問，而其中最重要的節目就是《今夜秀》（The Tonight Show）。此節目由美國 NBC 電視台（國家廣播公司）製作，從一九五四年開播起，就這麼一路做到了今日，而其中強尼‧卡森（Johnny Carson）從一九六二年持續主持到一九九二年，這三十年可說定義了什麼叫深夜 Talk Show。

強尼‧卡森本身就是個 Stand-up 喜劇演員，因此他每天在節目上都會有開場的單口段子

（Monologue），接著也常邀來賓來 Stand-up 演出，因此讓 Stand-up 跟 Talk Show 有了很強的連結。

而美國的強勢流行文化，長期以來對台灣有著絕對性的影響，當我們的演藝從業人員觀摩了美國的節目後，很自然地加以仿效，因此這種演出方式便被冠上「脫口秀」這個音譯的中文名詞。

可以確定的是，「脫口秀」這個詞最遲在一九八〇年代初期已經在台灣開始使用了，根據向資深藝人趙樹海先生本人求證的結果，他指出脫口秀第一次在電視出現是一九八四年鳳飛飛主持的中視綜藝節目《飛上彩虹》，他跟鳳飛飛有一個雙口單元〈趙先生與趙太太〉。

另外還有個更確實的證明。趙樹海在同年也為中視綜藝節目《黃金拍檔》創作了主題曲，其中的有一段歌詞是這樣：

歌聲舞影脫口說

這裡才是歡樂窩
展開笑靨跟著我
黃金拍檔心開闊

「脫口說」出現在第一句裡，趙先生表示脫口說不只是為了押韻，而是當時就有人使用，「脫口說」和「脫口秀」兩個名詞同時存在。但是後來「脫口秀」慢慢成為了主流，也就沿用至今。

當時《黃金拍檔》裡的主角，張菲、倪敏然都會有一些單口的演出，但是多數還是帶有角色的，比如張菲的「董娘」或倪敏然的「七先生」，因此都不是純粹的 Stand-up。而比較接近 Stand-up 的模式，大多出現在歌廳秀場裡，尤其是在主持人的開場白和串場中。

由於脫口秀這個名詞一直沒有有效的定義，因此很快就跟台灣民俗中的「打嘴鼓」或是日式搞笑等元素混在一起發展，到後來只要是以說話為主的搞笑表演、屬於非相聲形式，不管是單口或是兩人以上的對

話形式，在台灣都被統一稱為脫口秀。

這樣的狀況在這幾十年來繼續發展，不管是脫口秀或Stand-up，一直有人做出各式不同的零星嘗試，但始終沒有蔚為風氣。直到二〇〇七年五月卡米地喜劇俱樂部成立之後，才開始有系統而持續的演出，也慢慢建立與歐美主流模式接軌，但亦具有完整本地意識的台式脫口秀。

在初期，卡米地為了重新定義Stand-up，創造過幾個新名詞，如「站台喜劇」、「站立喜劇」，但因為聲量始終贏不過「脫口秀」這個詞，所以後來也就沒有強硬地正名。有趣的是，中國的脫口秀大約在二〇〇九年開始啟蒙，然後在二〇一二年後快速發展，他們受到台灣的影響，也用了脫口秀這個名詞，其中扮演關鍵角色的是上海東方衛視推出的《今晚80後脫口秀》節目。當然，中國也有人用了「單口喜劇」這個名詞，但還是沒有脫口秀來得普遍。可以確定的是，脫口秀這個名詞的定義，還有跟喜劇類談話節目的分野，恐怕短時間內難以釐清。

但我們在此還是要清楚定義本書中關於脫口秀這個名詞。脫口秀／Stand-up Comedy ／站立喜劇的特徵應該包括這三點：

1. 第一人稱的演出：也就是演出者是不帶角色，直接以自己的身分來面對觀眾演出。

2. 說話的搞笑演出：其演出是用語言與邏輯來當媒介，而且是以搞笑為目的。

3. 單人的演出。

沒錯，定義就是這麼簡單，因此脫口秀看來形式簡單，但內容和風格則是自由而變化多端的。而如果扣除了第三點「單人」的條件，大家所知道的相聲、漫才、趣味對談等等形式，也都符合這個定義，廣義上也符合 Stand-up 形式。

📹 隨堂作業：Setup 與 Punch 邏輯

回想讓你印象深刻，一想到就會發笑的任何喜劇／搞笑橋段，可以是脫口秀、戲劇、電影、網路影片，至少三個，然後分析他們的 Setup ／ Punch 邏輯。

第一則

鋪梗／ Setup 的內容與方法：

爆點／ Punch 的內容與給法：

第二則

鋪梗／ Setup 的內容與方法：

爆點／Punch 的內容與給法：

第三則

鋪梗／Setup 的內容與方法：

爆點／Punch 的內容與給法：

| 第 2 章 |
問題在哪裡，
笑點就在哪裡

有問題，就是喜劇的根源

　　一個好的喜劇創作者，常常能發現周遭事物中的問題，把這些問題挖開來探討，並一路深入到核心，然後再延伸，如此才能構成一部有力的作品。因為「問題」正是喜劇的靈感來源，如果缺少問題，不痛不癢，那也就不會有笑點。

　　但是，問題真的有這麼多嗎？每天都執著於找問題，那也太不開心了吧？

　　沒錯，這就是好的喜劇創作者與一般人的差別，這些創作者常見的個人特質就是「偏執」。你必須學著不

放過問題，而且往往需要小題大作。台語有句俚語「講一個影，生一個囝」，本來是負面用語，批評人喜歡捕風捉影，但對喜劇人來說，卻是一種必要的敏感度。

以戴夫・查普爾（Dave Chappelle）的經典段子《被劫持的公車》當例子：

我很怕坐大眾運輸工具。有一次我在車上抽菸，被其他乘客斥責，哼，可真是有道德勇氣啊！為了不惹麻煩，我只好把菸熄掉。

這時候車上有個傢伙，竟掏出了小弟弟，開始尻了起來，全車都驚呆了。

此時，全車真正有道德勇氣的卻是我，我開口制止這尻槍哥⋯⋯

誰叫我好死不死就坐在他旁邊：「老兄，停手吧，你的手肘撞到我了。」

故事繼續超展開。因為查普爾的一句話，鼓舞了全車的正義魔人，大家紛紛斥責尻槍哥，搞得他惱羞成怒，

乾脆用小弟弟對準全車的人。這下子，全車就被這尻槍哥給綁架了。結局是大夥一擁而上想壓制尻槍哥，而尻槍哥也射出他的精彈，並命中了查普爾……旁邊的一個男士。

這是一個真實的故事嗎？也許是，但「創作」的可能性更大。然而一個好的創作很難無中生有，我們來推想查普爾是怎麼寫出這個段子的。這個段子的創作年代，大約在二○○三年，也就是在他已經走紅的時候，所以他搭巴士的機會肯定不大。我們可以假設，這段子是他從記憶中找到的題材。查普爾對抽菸是相當執著的，他以往的表演，只要是在喜劇俱樂部裡，肯定是菸不離手，即使是在劇院，他也是相當囂張地拿菸上台。甚至到了近年菸害防治強力執行的狀況下，他還是要故意踩紅線拿電子菸演出。其實這點跟他的舞台人格設定有相當大的關係，因為他需要一上台就讓觀眾知道，他是無極限的，沒有任何世俗的規定可以綁住他，所以他必須抽菸。這件事在他二○一九年獲頒馬克吐溫美國幽默獎的時候，有了最有趣的呈現，當他還沒上台，在台下乖乖地跟家人坐在一起觀賞典禮時，完全沒有抽菸的舉動，但等到上台領獎那一刻，竟然就大刺刺地叼著菸上台，甚至在台上直接說了：「我就是要讓全美國人看到我在室內抽菸，我也沒跟任何人打過招呼，不然要怎麼樣？主辦單位要在我領獎之前把我趕出

去嗎？這就叫做兩害取其輕吧。」

回到巴士的段子，我們可以猜想，查普爾肯定有過許多搭乘巴士的經驗，也曾在巴士上遇到形形色色的問題人士，比如這位尻槍哥的原型；然後他也一定曾在搭巴士時抽菸，而被正義人士給糾正。這幾種經驗的累積讓他對巴士留下抹不去的「質疑」，而當他在創作時，要想辦法把這些點給連起來，而且要合理又有趣。於是他可能聯想到了持槍劫持公車的案件，如果拿這個點來作文章呢？

觀眾對曾經發生傷亡結果的公車劫持事件有深層的恐懼，因此很適合拿來刺激痛感，而當查普爾將它改成「尻槍劫持」時，那麼一切就變得荒謬、可笑，這麼一來就打造了這個經典段子。

但平心而論，巴士這種交通工具真的有問題嗎？其實基本上沒有吧？也就是說，我們所謂的「問題」，其實是喜劇人專屬的，說穿了就是偏見、偏執，而大多數人都有屬於自己的偏執，所以只要喜劇人的偏執可以引發觀眾的共感，不論是同意或反感，都有機會營造出大笑點。

而且這種偏執，沒有公不公平、合不合理的問題，

重點是要讓觀眾體會你的明白。舉個例子，如果你有喜歡吃腳皮的癖好，而且你想要拿這點當笑話，可行嗎？當然可行，吃腳皮很噁心，因此是有梗的，你只要能將其中樂趣、糾結，品嚐的方法、時機等內容合理地分析出來，便是一個好的反邏輯段子，而且說不定觀眾裡面就有那百分之一的人是你的同好，當你說出了其中的甘苦談時，他們肯定感動到鼓掌。

所以說：脫口秀是一門偏見的藝術。

脫口秀就是在談論問題，而且本身就充滿了爭議，但是因為脫口秀不是正理，而是反邏輯、是歪理，因此不背負正道，可以非常自由，最大的重點是不要惹惱你的觀眾，讓這些歪理變得好笑，這才是技術所在。

也正因為喜劇人大多充滿了偏執，難怪精神疾病在喜劇演員身上這麼常見。

已經過世的李察・普瑞爾（Richard Pryor）與羅賓・威廉斯（Robin Williams），患有多重精神疾病；金凱瑞長期與憂鬱症搏鬥（但在不久前宣稱他已經戰勝憂鬱）；當紅的艾倫、莎拉・席爾蔓（Sarah Silverman）也都有不

同程度的精神疾病；活經典伍迪・艾倫（Woody Allen）也與精神疾病有著近似等號的關係。

這現象當然在台灣也是類似的，與我為伍的喜劇演員們的特色就是：自我中心、自以為是、偏見、怪癖、缺乏同理心、難以教化，如果他們有天鬧上法庭，八成會是終身監禁的高風險族群（畢竟我是反對死刑的）。

這些疾病往往也影響喜劇人的職業生涯，比如在一九九〇年代靠情境喜劇《歡樂單身派對》（Seinfeld）紅極一時的傑瑞・山菲爾（Jerry Seinfeld），在該劇第九季最終回時，全美收視率竟然高達不可思議的四成，也讓情境喜劇一時間成為顯學。但山菲爾在二〇〇〇年後幾乎消失了超過十年，依照他本人在段子中的說法，他就是什麼都不想做，而他也承認「我可能有自閉症」。一直到二〇一二年後他才重新活躍起來，拍攝《諧星乘車買咖啡》（Comedians in Cars Getting Coffee），而且一拍就是十一季，裡面的嘉賓囊括了許多當代最重要的喜劇人，甚至還有歐巴馬總統。而山菲爾本人也重新開始脫口秀巡迴表演了。

查普爾也是，在二〇〇〇年後爆紅，並擁有自己的

冠名電視短劇秀，但就在節目大受歡迎進行第三季的途中，他突然遠赴南非精神療養，長達十年鮮少出現在大眾面前，直到二〇一三年之後才逐步復出演出脫口秀。

故事似乎說遠了，其實以上只是先幫你打個預防針，一旦踏上喜劇生涯之路，精神疾病可能會是你的職業傷害之一。

但馬上也要給你一些安慰，那就是喜劇會讓你笑看一切。以我個人而言，本來就是一個看事情不會過度認真的人，大約二十年前，有一次我送一個演出補助案給國家文化藝術基金會，後來案子的內容出了問題，承辦專員緊急致電責難我，我聽完後只回了一句：「啊，知道了。」對方馬上暴氣：「知道什麼！你要怎麼處理！」其實我並沒有不處理的意思，只是心平氣和慣了，不想跟著急躁起來而已。而這樣的特質，在我從事喜劇工作後就更加明顯了，不管遇到什麼事，我很少會過度慌張，即便是俱樂部的經營數度面臨危機時依然如是。於是我被貼上「不痛不癢」的標籤──我想，並非我麻木不仁，而是不想過度在乎，畢竟一切事情都是過程，而且這些麻煩的本質都是有趣的，每當碰到問題，我會很自然地想，其中的笑點在哪裡？可以拿來寫成笑話嗎？

在卡米地有一個有趣的例子。二〇一九年七月初的週三，在卡米地喜劇基地的「歡樂星期三 Open Mic」演出中，黃逸豪談論到自己近來終於結束三十七年來始終單身的困境，他正式交到人生中第一個女朋友了！此時觀眾為他歡呼鼓掌。但接著急轉直下地談到這一兩週來，與女友發生的一些摩擦，兩人對彼此的行蹤都頗有意見。而爆發點是，女友在未提前告知他的情況下，自行跑到澳門去玩。這舉動讓他怒提分手，而這件事發生的時間點，竟然就在他上台前的幾個小時！在演出前，逸豪面對演出夥伴們也不漏半點口風，原因就是要累積能量，準備一次在台上自爆。果然，他在台上宣告分手時，引發了全場的驚呼。他接著說，面對這一切，他其實沒有太難過的實感，反而是事發後一股腦地想著，要怎麼把它講成一個好笑話。

要如此抽離地旁觀自己或身邊發生的慘事，再寫成笑話，也難怪喜劇人多少都「有病」吧！而且以喜劇的角度來看，當晚的呈現，其實是驚訝有餘、「笑點」不足，原因可能是鋪陳得不夠好，這整則「笑話」不算踏實，仍需要客觀的重整。所以一個認真又足夠病態的喜劇人，往往會把時間花在整理笑點上，而非沉浸於難過的情緒。

找出可以「拿來說嘴」的梗

　　喜劇創作的第一步就是找問題的癥結,而這些癥結都是你「想談」的,更精確地說,是「想拿出來說嘴」的,基本切入點可以分為向外╱向內:

向外: 指的是對自己不直接涉及的事務提出問題	**1. 社會時事:** 雖說太陽底下沒有新鮮事,但每天總還是有引發你興趣的事情發生,不論是社會事件、街頭鬥毆、情感糾紛、政治角力、違法犯紀等,只要新聞持續發生,就一定有能引發共鳴的事,而這些就是你的切入點。
	2. 日常找碴: 平常也許不是問題,但你就是看不慣的大小事。比如:搭乘捷運手扶梯,應該是緊握扶手、站穩踏階,為什麼你站左邊卻被人嗆;為什麼「四」這個字不是寫作四橫;為什麼早餐店的奶茶蓋子上要寫笑話,而且都這麼難笑;「好不快樂」這個詞,為什麼其實是「快樂」的意思……

向內： 指的是只有你才知道／在乎／才能剖析的問題	**3. 個人遭遇：** 只要活著，每天勢必有些遭遇，從工作鳥事、感情問題、與人吵架、網購糾紛、與鄰居的兩三事、交通事故、看迷片的新發現等，都可以導出有趣的內容。其中的重點是敍述出只有你才體驗過的好故事、狂經驗。
	4. 癖好與秘密： 人都是愛聽八卦的，將你自己的有趣秘密拿出來説，總是會引人興趣。小時候偷錢、作弊、偷看色情影片，或是性經驗、買春過程、愛上大嫂，甚至是你犯法的告白。 另一個同類型的就是癖好，比如你有戀童癖、喜歡偷窺等怪癖，都可以是好題材。
	5. 個人地雷： 每個人都有底線，有些是可怕的怒點，往往越獵奇的越有趣。比如對香菜等特定味道的厭惡、對雞腳的恐懼、對柯粉的不悦、對晶晶體的暴怒等。

> **6. 人生課題：**
> 每個人都有所追求，而往往你的追求就
> 是你「得不到的」，這就是人生課題。
> 比如感情無法不出軌、有易怒的體質、
> 兄弟姊妹間無法停止的比較、與父母的
> 情結、對婚姻的恐懼、恐同……等。這
> 部分再提升，就可以談一些人生究極的
> 苦痛，比如存在的意義、為什麼要與人
> 交流、為什麼不能為所欲為、為什麼要
> 環保……這一項是很有機會做出大格局
> 的喜劇內容。

這樣的找問題模式，在脫口秀上尤其重要，因為脫口秀的主要形式與內容就是「個人意見」，因此從自己身上找材料是非常重要的，尤其是向內的幾項，往往是最容易挖深度的方向。

第一人稱的喜劇

大家都知道「你我他」分別是第一、第二、第三人稱代名詞，在敘事中，人稱的指涉非常重要，而扣除短劇、舞台劇、即興劇等必須帶角色的表演外，大多數的

現場喜劇形式都是第一人稱的形式，不論是脫口秀、主持、魔術、歌舞、說唱、相聲、漫才幾乎都是。

第一人稱式的演出，上台的第一句話，常常會用「大家好，我是某某某，你們今晚好嗎？」這就是開宗明義地在跟觀眾宣告演出開始了，而且台上台下是沒有隔閡的。

其他的戲劇形式，為了營造舞台上的幻覺，有所謂的「第四面牆理論」，也就是除了觀眾可以看見的舞台左、右、背後的三面牆外，在演員與觀眾之間有一道隱形的牆，演員所在的空間跟觀眾不是在同一個空間，因此台上可以是在異鄉、野外、皇宮、外太空甚至異次元。

既然第一人稱式的喜劇形式，擺明了是與觀眾同在，演員可以直接跟觀眾對話、互動，甚至邀請觀眾上台，那麼這種形式就代表「沒有角色」嗎？這話，對也不對，演員上了台就會具備舞台人格，為了表演肯定會跟原本的自我有所差異，而這人格打磨久了，自然也會成為一種角色。比如大家熟知的金凱瑞，搞笑的起點是脫口秀，在舞台年代就是以誇張的表情和肢體動作著稱，也因此為他贏得了電視、電影的演出機會，然後看久了，大家又會說，為什麼他演什麼看起來都一個樣、都像他本人。

但大眾看到的本人＝舞台人格，其實跟他的本人一定是有差距的，甚至會有相當大的差距。

由於是第一人稱式的演出，演員本身就是題材，當你上台時，就是要讓觀眾對你感興趣，好玩的是，由於喜劇的顛覆性，即使你不具吸引人的基本條件（像是帥氣、美麗、可愛、造型等），觀眾一開始還是會期待你的演出內容，因為你一上台，就帶著一種自爆的暗示在內，你會坦言自己的對事物的看法、分享秘密或是你的不悅，因為人們喜歡窺探他人秘密，有著愛聽八卦的人性，因此只要上台自爆，不論誰都具有一定量的優勢。

也就是說，「每個人都是自己最好的題材」，也是獨一無二、無法抄襲的，所以一定要好好面對自己，在自己身上找到最適合拿出來演出的內容。觀眾看到你的時候，一定會有第一印象，而那個就是最初期的 Setup，應該被拿來當做笑話的起點，比如卡米地的壯壯看起來很下流狂野、大可愛的體型、賀瓏的屁孩感等，就是最可以拿來利用的題材。

開始寫笑話吧！

承接前面所說的，找問題、第一人稱特色，這些是你寫笑話的寶庫，所以要寫笑話之前，你必須讓自己成為偏執的易怒體質，在看待事情上要變得不好相處，要雞蛋裡挑骨頭，或者說是挑笑點。而你挑剔的點，將成為你的觀點。

再強調一次，這些觀點可以是偏見，不需要得到公允。

所以生產笑話的模式就是，隨時問問題，隨時唱反調，對事情保持高度懷疑。前面提到向外與內向的六大問題癥結方向，每一種你都可以拿來寫成笑話。在初期練習時，可以從馬上就跳出來、讓你感興趣的問題開始著手，而且先不要去想這些笑話是不是要公開發表，如此你才能在一個讓自己安全而舒適的狀況下創作。不管你的意見有多偏激、變態、愚昧、低俗都好，這是自由的喜劇創作，不用擔心，請好好培養你的偏見。

不同的人，對同樣的問題會有不同的看法，那麼我們用壯壯、大可愛還有賀瓏這三名演員當成對象，並用婚姻的問題做為發想點來看看，假如我是他們的話，會

寫出什麼不一樣的笑話。

主題：婚姻的問題

喜劇人	特徵	問題癥結	對應笑話
壯壯	下流而狂野	結婚沒意義	雖然我很愛三上悠亞，但也不需要跟她結婚啊！因為我每天只需要她3分鐘，頂多。
		比較喜歡人妻	我的砲友結婚了，我真的很為她開心，太棒了，我特別喜歡上人妻，開心！
大可愛	肥宅	恐懼沒有對象	為了幫助我克服無法結婚的恐懼，我強烈建議政府要強制配對，要不然，至少也要強制配種。
		討厭參加婚宴	我非常討厭參加婚宴，每次在包紅包時，一股怒氣就湧上來，我把每一筆都記下來，有一天我會要他們用白包包還我。

		女生很麻煩	如果有一天政府規定所有人都必須結婚，那一天開始，我就會變成Gay。
賀瓏	恐同小屁孩	結婚花很多錢？	如果我真的得結婚，我會說服我老婆在夜市辦婚宴，然後穿短褲拖鞋就好，用的理由是：都省起來，這樣離婚的時候可以多分你兩萬。

　　這是我幫他們寫的笑話，你可以看到，不同的喜劇演員，即使看同一個主題，也會冒出不同問題，進而產生出適合他們特徵的笑話。這就是第一人稱喜劇的奧妙之處，因人的不同，會出現許多看法和角度。那如果是你來幫他們寫呢？會產生怎麼樣的笑話？或者如果是你用自己的特徵來寫，又會產生怎麼樣的笑話？

　　其實在「恐懼沒有結婚對象」這個問題上，大可愛的確有一個類似的笑話：

　　護家盟的人一直想阻止同性結婚，說那樣會毀滅人

類，可是他們可不可以不要再管那些同性戀要不要結婚，而是來幫一下我們這些想結婚的異性戀呢？我建議政府可以立一個強制性交法，把我們這些處男丟進性專區，強制配種，沒破處不準出來，這樣就可以解決少子化的問題。

那麼如果是你，你對這個主題的癥結是什麼？又會寫出怎樣的笑話呢？現在就開始找問題吧！

笑話的結構：Setup 鋪梗和 Punch 爆點再探

前面講到，喜劇的基本單元就是 Setup 鋪梗和 Punch 爆點，那現在我們再從最基本的一句笑話談起，也就是 One-liner。它的組成就是最簡短的 Setup 跟 Punch。我們舉一個改寫自香港棟篤笑／脫口秀旗手黃子華的笑話來當範例：

我年輕時很不懂事，看女生都只注重他們的臉蛋。
現在我知道了，原來身材也是很重要的。

這就是一個標準的一句笑話：One-liner。其實 One-

liner 可以細分成兩句，也就是 Setup 跟 Punchline。

Setup：我年輕時很不懂事，看女生都只注重他們的臉蛋。

Punchline：現在我知道了，原來身材也是很重要的。

回顧前一堂所說的，Setup 跟 Punch 的邏輯是相反的，也就是說 One-liner 裡面的兩句，其實是背道而馳的。**根據當代最知名的脫口秀教師葛瑞格・迪恩（Greg Dean）的理論，這樣的狀況叫做「兩個故事」。**就是 Setup 和 Punchline 中講的事情，根本就不是同一件事，而且兩者是恰恰相反的。以這個笑話而言，是這樣的：

Setup：我年輕時很不懂事，看女生都只注重她們的臉蛋。

故事一：我年輕的時候相當不懂事，做人非常膚淺，我看女生都只看表面，只在意她們的臉蛋票不漂亮，完全不在意她們的本性，也不管是不是有內涵。

Punchline：現在我知道了，原來身材也是很重要的。

故事二：在歷練多年之後，尤其是多次被臉蛋給迷惑，而一脫衣服驗貨就失望後，我終於明白身材好不好也是關鍵，兩者缺一不可啊！

我們來檢視一下 Setup 和 Punchline 分別的故事。Setup 中呈現的是「正常人」的思維，主角是一個懂得反省的人，講的是多數人認同的正道和邏輯，因此觀眾在聽到 Setup 的時候，馬上可以接受，並很自然會「腦補」出故事一。但這正是喜劇人做的陷阱，觀眾一腦補就等於是上車了。而故事二呢？主角是個離經叛道的下流者，不但沒反省，反而更變本加厲地坦承自我慾望，這是「正常人」平常不敢說出來的內心秘密。所以故事一跟故事二中的人格設定，其實是不同人，至少是雙面人。

好了，那請大家抉擇一下，故事一和故事二，哪個是實話，哪個是假話呢？

我們要創作笑話，本來就需要反邏輯，因此故事一和故事二原本就應該是互相衝突的，而對一個承擔著喜劇負面能量的喜劇人而言，故事二理所當然是真話、真心，而故事一則是欺瞞人上當的假話，即使不是欺騙，至少也有瞞的部分，肯定有未揭露的真實。也就是當你

的 Setup 的騙誘越好，而你的 Punch 的告白越真心而絕情，那麼可以得到的「笑」果也就越大。

我們必須讓故事一和故事二有著相反邏輯，最好是有著一百八十度的完全正面衝突，如此就能完成上一章所說的那種重拳打火車的大爆點。當然有許多人也認為，Setup 中也是有實話存在的啊！沒錯，但那些實話是為了引導、裝飾、隱藏我們不想被猜到的反邏輯，而且絕對是資訊不對等的揭露。以這個笑話而言，「我年輕時很不懂事」是實話嗎？的確是的，但那個不懂事是在指「不懂得看身材」這種愚蠢。請以此類推。

故事一跟故事二如果是獨立的兩件事，那怎麼可以成為一則一句笑話 One-liner？

根據葛瑞格・迪恩理論，那是因為 Setup 和 Punch-line 之間有一個「關鍵點」（原文為 Connector），它串連了前後兩句，而故事二就是對這個關鍵點找到一個「另解」。

我將這個動作稱為「質疑」。首先要在 Setup 中找到這個關鍵點，挑出其中的問題所在，並攻擊它。

Setup：我年輕時很不懂事，看女生都「只注重她們的臉蛋」。

Punchline：現在我知道了，原來身材也是很重要的。

我抓出「只注重她們的臉蛋」為關鍵點，並且加以質疑、攻擊，並且提出自己的看法與解答：怎麼會只注重女生的臉蛋呢？當然也要注重女生的身材啊！

於是根據這樣的質疑，我們便得到了這則笑話的 Punchline。

同樣地，攻擊的方式有百百種，不同的攻擊法，會得到不同的故事二與 Punchline。因此同一個 Setup 會在你選擇了不同的關鍵點和不同的另解時，會產生完全不同的笑話。

再舉一個例子：

很多女生都喜歡 Hello Kitty，我也喜歡這樣的女生。尤其喜歡像 Hello Kitty 一樣，沒有嘴巴的女生。

依照我們所說的規則來分析這個笑話的產生方式。

Setup：很多女生都喜歡 Hello Kitty，我也喜歡這樣的女生。

看完 Setup，你必須選擇一個最想質疑的關鍵點，去攻擊、吐槽它，而通常最理所當然、最惹人厭的點，就是最好的質疑點（當然每個人可能有不同的質疑點，只要你能寫出好笑話，就是個好點）。我選擇質疑「喜歡 Hello Kitty」這點，因為我個人真的不知道 Hello Kitty 到底可愛在哪裡――以此而生，我們的關鍵點出現了。

關鍵點：喜歡 Hello Kitty。

接下來，我必須為我的質疑提供一個答案，因為我的 Setup 是假話、是騙人的，我說：我喜歡這樣的女生。因此我必須在 Punch 中給個說法來自圓其說。於是我這麼解釋，因為 Hello Kitty 沒有嘴巴，也不會說話，這點讓我很喜歡，如果女生也可以一樣沒有嘴巴，那一定就不會吵鬧了，極好。於是我的 Punchline 就這麼寫――

Punchline：尤其喜歡像 Hello Kitty 一樣，沒有嘴巴

的女生。

這樣就完成了一個最簡單的 One-liner 了。現在你可以馬上練習，如果用了跟我一樣的 Setup，你想攻擊的關鍵點是什麼？而因此得到的 Punch 又是什麼？肯定會得到不一樣的答案。

Setup 和 Punch 補充說明

到目前為止，你已經了解了 Setup 和 Punch，基本上小到一則笑話、一場戲，大到一整齣戲、一整部電影，都是這個邏輯的延伸。喜劇講邏輯，但變化卻萬千，舉幾個特別的狀況：

1. 沒有 Setup 的 Punch： 可能嗎？可能，因為有時候 Setup 同時就是 Punch，比如千年老梗「踩香蕉皮」，在主人翁踩到香蕉皮的同時，笑點也完成了。

2. 不用鋪梗的笑話： 這種狀況就是 Setup 已經是眾所周知的常識。比如你伸出手來跟人握手，然後說：「你好，我是馬英九。」因為馬英九有死亡之握的著稱，因此不需

先鋪梗解說，當你說出馬英九時，笑話就完成了。類似的狀況，又比如說陳水扁手抖是假的等，這類利用大家已經有共識的事物，就不用鋪梗，可以直接給 Punch。

3. 沒有 Punch 的笑話：有些笑話是沒有特定的爆點的，但觀眾還是會笑，比如一個性感美女開始吃香蕉，或是開始認真地吹直笛。其實過程中沒有特別的搞笑點，但始終會有人笑的。這邊就不解釋了。

4. 最短的 Setup：在卡米地的演出中，曾經發生過一個奇妙的笑點，而其 Setup 恐怕是我看過最短的，全部就只有兩個字。那個場景是這樣的，演員六塊錢扮演一位勇者，然後他聽到一陣騷動，就警覺地發問：「是誰？」而扮演魔法師的阿克，本來應該回答：「我是魔法師阿克」，但在一次演出中，他卻突如其來地回答：「在敲打我窗」。就是他套用了蔡琴的招牌歌曲《被遺忘的時光》中的最重要歌詞。於是整個笑話就是──

六塊錢：是誰？
阿克：在敲打我窗。

兩個字的 Setup，加上五個字的 Punch，成為當晚最難忘的笑點。

🎬 喜劇小劇場：脫口秀起源

　　脫口秀／站立喜劇，也就是 Standup ／ Stand-up Comedy 的起源其實很難定義，因為這是一個不斷在演變的藝術形式，但其基本模式是由英語系國家主導而成，這是確定的。

　　箇中原因很簡單，我們說過了喜劇的源頭是痛苦，倘若缺乏幽默感，可能會造成血淋淋的重傷害，而一旦冒犯到當權者，那可是會丟命的。英語系國家早已實施自由民主數百年了，理所當然也成為發展喜劇的樂土，而脫口秀這種語言類的演出，也唯有依附著言論自由才可能好好發展。

　　在英國，約莫十八世紀中期就有幽默演講師在表演廳做幽默演講，並一路發展成當代的英國脫口秀，期間雖然沒有 icon 級的世界知名人物出現，但悠久的歷史底蘊，也讓脫口秀成為今日英國重要的庶民娛樂文化之一。在二〇一一年 BBC 一口氣推出十集的《The Art of Stand Up》紀錄片，其搶占發言權的目的不言可喻。甚至於為了延展他們的歷史威風，英

國人甚至會把脫口秀的起源往前推到中世紀的吟遊詩人，我想這就「牽拖」得太遠了。

美國人喜歡將脫口秀的始祖冠冕套在國寶級作家馬克‧吐溫身上。大家都知道馬克‧吐溫以幽默文學或是《湯姆歷險記》這樣的兒童文學聞名，福克納更推崇他為「美國文學之父」。但大家應該不知道，在他活躍的一八六〇年代起，他便是一名知名的幽默口語傳播家（說穿了就是脫口秀演員）。他習慣在發表幽默文章之前，先大量地在酒館演說給客人們聽，並不斷修改，直到這些酒客們每次都能哄堂大笑，他才會將文章出版（這完全就是脫口秀演員的作法啊！）。

而且後來馬克‧吐溫開始接「付費演講」的案子，說穿了就是仕紳們出錢邀請他來各個宴會場或俱樂部講笑話，這狀況一路演進，到了一八九〇年代，他竟然更趁勢展開世界巡迴演講，除了英語系的英國、加拿大、澳洲之外，也在德國博得滿堂彩。（這

應該算是史上第一次的脫口秀世界巡迴了吧？）

　　就因為馬克・吐溫這麼威，所以美國人當然把他視為鼻祖，國家級的甘迺迪表演藝術中心，每年都會頒發「馬克・吐溫美國幽默獎」給當年表現傑出的喜劇大師，第一屆是在一九九八年頒給了前面提過的李察・普瑞爾。

　　但是真正開啟當代脫口秀風貌的重要人物，是在馬克・吐溫的時代結束後才出現，他是一九〇三年出生的鮑伯・霍伯（Bob Hope）。有待後文再介紹之。

📹 隨堂作業：收集你的笑點

請開始記錄你身邊好笑的事，不管是你親身經歷的，或是聽聞到的趣事。很多學生都會説，我的生活沒那麼有趣，所以沒什麼笑點。這明顯就是藉口，因為我們已經知道，喜劇的根源是負面的事物，而既然人生不如意之事十有八九，那除非你真的幸福得要死，或是接近涅槃般超脱，那題材應該很多。那麼請開始記下你身邊的笑點，一天至少一則：

| 第 3 章 |
你的第一個段子

有一個說法是這樣的：「每個人都可以好笑五分鐘。」意思是說，如果你可以把具有特色的個人故事、經驗、觀點，好好地用喜劇方式呈現出來，那麼你有機會成就一個獨一無二而且好笑的五分鐘演出。

這個演出就是你專屬的段子。現在你已經知道寫笑話的基本邏輯和方法，那麼接下來要做的就是寫出你的第一個段子。我們先來定義一下「段子」這個詞。段子的英文是 Routine，根據字面意思，Routine 是一套固定的例行動作，也就是說一個喜劇段子 Comedy Routine，應該是一連串的笑話、表演、動作的固定組合，簡而言之，就是一個設計排定好（Programmed）的起承轉合。

LPM：幾個笑點才夠？

要談段子，必須先了解 LPM。LPM 是 Laughs Per Minute 的縮寫，就是「每分鐘有幾個笑點」的意思。要成為一個達標的喜劇演員，我們的基礎標準是 4 LPM，也就是一分鐘至少需要有四個笑點，除下來也就是每十五秒必須取得一個笑點，這其實是不容易的。

通常我們在說話的時候，平均一秒鐘大概可以講三到五個字，那每十五秒必須有一個笑點的意思就是，在四十五到七十五個字以內，你必須營造一個笑點。而當我們上台表演時，會有走位、肢體與頓拍等，所以每秒的字數又更少了，可能落在二‧五到三‧五字之間。抓個中間值，每秒三個字，十五秒也就是四十五個字，套用到一般 Word 文書，就是每一行、最多一行半之內的字數一定要出現一個笑點——現在你應該可以感受到這個難度了。

而大部分段子的長度，雖然沒有特別規定，多數落在二到五分鐘之間；會以每秒鐘三個字，等於每分鐘一八〇個字的標準來編寫。假設你要寫一個三分鐘的段子，那依照 4 LPM 的標準，就必須在 180×3=540 字以內寫

出十二個笑點。這還不只，讓我們來拉高標準吧，請寫出雙倍，也就是二十四個笑點。這是為什麼呢？因為你寫的二十四個笑點之中，有四分之一可能完全不好笑，另外有四分之一可能太狠毒、太低級、太難理解、不適合你等等，所以最後你只剩一半能用了。只有多寫一點，你才有可能達標或超標。

要說故事？還是要談論問題？

對很多剛開始著手寫笑話的人而言，這絕對是最大的疑問——我到底該寫些什麼？嗯，既然我有一個很有趣的故事想講，那麼就先寫個有趣的故事吧！

停！我要先阻止你，如果這是你的第一個段子，那請先不要說故事，而是要先從談論問題開始。這答案應該很清楚吧？因為從前面開始，一路都是在談邏輯與思路，沒有跟你談怎麼寫故事啊！

其實，想要說故事是很合理的，因為我們從小到大學習的都是正向的敘事邏輯，學寫作也是學著怎麼鋪陳人事時地物的合理性。但是現在我要請你拋棄這些，因

為這些正規教育，教的都是正向思考邏輯，我可以保證你寫出來的東西一定不好笑。

所以你的第一個段子，千萬不能寫故事，否則你會一直掙扎、反覆糾結個沒完沒了。

別忘了，前面談的都是笑話中的反邏輯，所以你的第一個段子務必是談論問題的笑話集合，用一點一點的意見來集合成笑話段子，一個一個笑話來檢討其中的邏輯，這樣才不會又落入正邏輯的陷阱裡。

等你習慣了正、反邏輯的交替運用，真真假假的Setup 跟 Punch 才有機會源源不斷地產生。

喜劇的轉化

好了，你要利用手邊的「問題」來寫出第一個段子了，而這些問題都帶著滿滿的負面能量，而且你已經清楚，越負面的內容，有機會得到越大的笑點。但是要如何將負能量化為笑點，好讓觀眾得到超脫的樂趣？這就是喜劇人最重要的技術關鍵。這在任何形式的喜劇都是

一樣的，這門功夫叫做「轉化」，一旦轉化不成功，笑點就出不來，更可能會被罵翻。這樣的例子比比皆是，即使是卓別林、伍迪‧艾倫、志村健等被公認為上個世紀最偉大的喜劇人，也都曾因為笑點引起過多次爭議。反之，只要能順暢地轉化痛苦，那成功的笑點就能到手。轉化的主要手法有下列幾種：

1. 離奇化：一個有生命力並容易引起觀眾共鳴的喜劇橋段，必須根據事實而來，但如果只顧著講出事實，一來可能篇幅過長而瑣碎，二來可能過於平淡，笑點不足，要用哪些角度切入、又要如何改編事實，是非常重要的。離奇化就是最常用的方式，也就是大家常說的「超展開」。

由原本正常而合乎常理的設定開始，一步一步吸引觀眾跟著你的觀點走，然後開始給笑點，誇張的笑點、離奇的笑點，如果觀眾都上鉤了，你最後說自己是火星人觀眾都吃得下去。

離奇化的範例，可以參照前一章中引用的戴夫‧查普爾《被劫持的公車》段子，一開始是正常的搭公車經歷，到最後卻成了一個奇妙的故事。離奇化是將現實的

苦楚，轉化為超脫現實的笑點。但難處在於，如何讓觀眾信服，不下車。

2. 偏見人格設定：為了與直接的負面感脫鉤，喜劇人可以設定舞台上的人格設定，最常見的幾種樣子有白目／混蛋／愚蠢，通常這幾種設定都是惹人厭的角色，但在喜劇的反邏輯中，反而成為搞笑的好面具。因為只要做好了人格設定，觀眾便能很快知道你講的是「偏見」，而只要你能貫徹設定，觀眾便能從一開始與你唱反調，到慢慢放棄對抗，不知不覺就進入你的邏輯了，畢竟這是喜劇。

舉近年來走紅的黑色幽默高手安東尼・傑塞爾尼克（Anthony Jeselnik）為例，他堪稱是白目混蛋人格設定的翹楚。Jeselnik 有個笑話是這樣的：

我曾經有個兩歲的孩子，後來他過世了，而且跟艾瑞克.克萊普頓（Eric Clapton）的孩子過世的原因一樣，都是為了「靈感」。

這個笑話一出，每次觀眾幾乎都是「嗚～」的一陣噓聲，接著卻忍不住大笑。背後的故事是，吉他之神克

萊普頓曾經有一個四歲大的孩子，不幸意外從高樓摔落而死，克萊普頓深愛這個孩子，因此寫了一首歌《Tears in Heaven》作為悼念，因為真摯感人，也讓這首歌成為經典的暢銷曲。而 Jeselnik 則很白目而混蛋地利用這個背景故事，來作為他的笑點來源。你以為他這樣就會停手了嗎？沒有，他繼續追打。因為克萊普頓也曾是坦承不諱的古柯鹼吸食者，因此 Jeselnik 下一個笑話便是：

你知道一袋古柯鹼跟一個四歲大的孩子有什麼差別嗎？

艾瑞克·克萊普頓不會讓一袋古柯鹼從窗戶掉下去的。

同樣地，這個笑話一出，觀眾又是「嗚～」的一陣噓聲，接著忍不住大笑。

每個喜劇人上台時，都必須先想好自己的人格設定，換個說法就是「態度」，你對自己要談的話題抱著怎麼樣的態度。這個設定可以隨著演出的進行而漸漸調整，但絕對不能突然變異，因為如此一來就違反邏輯了，你會失去觀眾的理解。要注意的是越偏激的人格設定，就需要越強的演出能力及人格貫徹，不然失敗的機會將非

常大。

3. 義正辭嚴：人們歷來所受的教育都是以正理為核心，所以你先提出正義凜然的正道，觀眾很快就可以接受，接著在你給出反拍時，對方往往也會沒有招架能力，於是順理成章就容易產生大笑點。

舉脫口秀演員仁頡的一個笑話當例子：

我常常忍不住在想，這個世界到底怎麼了。你們知道上個月竟然有人在國家圖書館跳樓自殺嗎？

都不知道圖書館要保持安靜嗎？（比劃跳樓）啊啊啊！（比安靜手勢）噓！

仁頡的作法，是利用這個世界發生的憾事，先引起觀眾共同的憤慨與省思，然後快速轉換到另一種社會的公約——保持安靜，並拿來批判前面自殺的憾事。勸阻自殺與公共場所保持安靜，都是正論，但兩者互相牴觸時，大笑點便出現了，更厲害的是他還加入表演——要自殺的人保持安靜。

再舉脫口秀演員 Jim 程建評的一個笑話當例子：

父親去年過世以後，我才知道我有多愛他，因為他留了一筆錢給我。❶

老實說這筆錢，我不是要炫富還什麼的。但就算我從明天開始，下半輩子再也不工作，這筆錢也夠我一直用到……❷

大概下禮拜三

Jim 一臉真誠地說出這個笑話，看起來道貌岸然，讓人不容易跟他唱反調，而當 Punch 一出，他的表情不變，依然相當認真。因此這個作法同時也彰顯了 Jim 原始的「白目混蛋」的人格設定，讓觀眾不會跟他計較，減少發怒的機會。

照他本人的說法，這個笑話分成兩個階段：第一部分，「愛爸爸的錢」是鋪墊一個小 Punch，然後第二部分則收割一個大 Punch。

義正辭嚴可以讓觀眾很放心地跟著你，也可以營造

措手不及的大笑點，非常好用。

4. 設身處地與自嘲：要談一些明顯不該開玩笑的悲慘狀態，或目標是弱勢族群時，設身處地把自己帶入就是個好方法。你必須懷抱同情心去切入要抓的梗，並採用哀兵策略來博取同理。舉脫口秀演員么么的笑話當例子：

我在醫院當小丑醫生會遇到各種狀況，有一次有個同事手舞足蹈地進去一間病房，直接跟躺在床上的妹妹說：初次見面，妳好，可以跟妳握手嗎？

結果，那個妹妹根本沒有手！

這真的是世界上最困難的狀況了！我們做了這麼多職業訓練，學醫學理論、兒童心理，卻沒有半堂課教你「要怎麼跟沒有手的小朋友握手」，準則裡面至少應該教我們：

「這種時候趕快改成摸摸她的頭，關懷地說，妳好勇敢喔！」

她至少不會沒有頭吧！

么么本身就是個嬌小可愛的女生，而且感覺完全無害，當她講述自身在醫院裡擔任為病人們帶來歡樂的小丑醫生（演員）時，很容易流露出帶著愛心的樣子，因此談及這樣危險的話題時，傷害度馬上降低。這就是設身處地的切入方法。

　　而設身處地的極致型態就是自嘲（Self-deprecating），由於開玩笑的對象是自己，一來有無比的真實性，二來除了你自己以外沒人會受傷。這種招式是每個喜劇人的必要配備，從最低階的跌倒、出錯，到高階的自我悲哀剖析，都是很常見的，有許多大師更以自嘲做為主梗。而在台灣最強的自嘲型喜劇人當推大可愛，我們來看他的一個 One-liner：

　　我遇到一個小屁孩，他很白目地問我：哥哥，你的胖是先天還是後天的？

　　我回他：我的胖，是每天的！

　　這就是大可愛招牌的 One-liner 胖子笑話。大可愛常常笑稱自己的身材比例是一比一，身高一七〇、體重一七〇。大可愛創作起這些自損笑話，可說是不遺餘力，

有一次我跟呱吉聊天，我們異口同聲地說：「大可愛的胖子笑話真是發展到一個極致！」

再舉一段大可愛理論型的段落：

前一陣子有立委提議說，為了促進生育率，家中有三個孩子的，大考成績都能夠加分，也就是說大兒子可能在準備大考的時候，爸媽可能也在忙著製造第三個小孩讓大兒子加分……一起挑燈夜戰啊！

立委大人你有沒有搞清楚狀況！你要這個因為三個小孩而加分的學生被怎麼講：欸欸欸，那個就是靠爸媽打炮加分的某某某啊！

這肯定會被霸凌的吧！如果真的要加分，我覺得可以讓一個特定族群的學生加分——體重超過一百公斤的學生。你仔細想想，體重一百公斤的學生欸，你光要他每天出門上課，就需要下定不小的決心。再加上他每天吃飽了之後，就會想會睡，還要唸書，而且還連帶學生時期都沒有辦法談戀愛，這種決心超級不容易的，難道不應該加分嗎？

我覺得政府虧待我了！

像這樣將主題圍繞在自己身上、挖苦自己的模式，可以給觀眾很真實而直覺的效果。但要小心的是，自損的內容如果呈現出過多的真實，且轉化的笑點不夠多時，痛苦的真相便會被近距離地突顯出來，此時觀眾便無法置身事外地大笑了，改而會同情演出者，這便失去搞笑的原意了。

葛瑞格・迪恩的轉化公式

我們先來介紹一個名詞：前提，英文叫做 Premise，也就是你整段笑話的「基底概念」。我們已經說過，喜劇最重要的就是邏輯，因此一旦建立了前提，你整段演出的邏輯就不能違反這個前提，否則就是在自我打臉，觀眾會因此而錯亂，他們不但會收回笑聲，更會懷疑你的喜劇道德。

前面說的轉化方法，其實還是需要用正邏輯的方式來思考如何鋪排，但是站立喜劇教師葛瑞格・迪恩提供了一個公式妙招。我們回顧一下火車理論，曾提到要去

營造故事一和故事二，而且兩者最好是有著一八〇度完全正面衝突的相反邏輯。我們知道 Setup 是假話，而 Punch 是真話，而就如同 Setup 和 Punch 包含兩個故事，每則笑話其實也有兩個前提，我們再度拿前面的範例笑話當討論標的。

Setup：我年輕時很不懂事，看女生都只注重臉蛋。

Setup 前提：我年輕而膚淺，只重視「外在美」。

Punchline：現在我知道了，原來身材也是很重要的。

Punch 前提：我年長懂事，更重視「身材的內在美」。

看到了嗎？兩個前提是標準的完全相反。基本上我們常說：Punch 在哪裡？好難想；但事實是：Setup 在哪裡？好難想。因為 Punch 是真話，是實情，它早就在你的心裡了，你唯一要做的就是把真話修整成你能說得出口，又簡短、有力、易懂的敘述即可。而 Setup 是假話，才是難的部分，因為你要騙人，要讓觀眾上鉤，這就沒那麼容易了，你要給足夠的資訊來誤導人，卻又不能讓觀眾猜到你的 Punch 指涉。

迪恩的反轉公式：對 Punch 前提提出一個一八〇度

完全相反的 Setup 前提。

所以：

早在你心中的 Punch 前提：我年長懂事，更重視「身材的內在美」。

$$\boxed{180 \text{ 度反轉}}$$
$$\downarrow$$

欺騙人的 Setup 前提：我年輕而膚淺，只重視「外在美」。

這就是迪恩的前提反轉公式的奧義，你可以看到 Punch 和 Setup 的前提是完全相反的對仗。

再拿仁頡的笑話當例子來討論他可能的思路。

我常常忍不住在想，這個世界到底怎麼了。你們知道上個月竟然有人在國家圖書館跳樓自殺嗎？

都不知道圖書館要保持安靜嗎？（比劃跳樓）啊啊啊！（比安靜手勢）噓！

仁頡的真話是，他不管什麼死人不死人、自不自殺的，只要在圖書館，我就是要完全的安靜，不要給我大吵大鬧，因此我們得到了以下的 Punch 前提：

Punch 前提：我才不管你自不自殺，（公共場所）不要吵到我。

接著一八〇度反轉，得到 Setup 前提：我應該關心自殺者，尤其是在公共場所。

所以要如何寫出一段符合 Setup 前提，又可以騙到觀眾的 Setup 呢？於是仁頡寫出了這樣一個地獄梗笑話。當你無法找到好的轉化方式時，迪恩的前提反轉公式是個好方向，它可以確保你沒有搞錯正反邏輯。但是這個公式未必能適切地套用到所有的笑話上，所以也不要因此被綁手綁腳。但是有一點一定是要掌握的，就是你的前提不能跑掉，一定要保持內在的一貫性。以仁頡而言，當他講出這樣的笑話時，大前提就是他是一個我行我素、不管他人的白目混球，這個設定不能跑掉，不然觀眾就會搞不懂你的立場和態度了。

前提也不是不能變，但不能驟變，一樣都要跟著邏

輯走，立場如果改變，就要有明確事件轉折和原因，讓你合理地改變立場才行，不然你的觀眾會迷路，以火車理論來說，就是下車了。

段子文法：起承轉合

回到段子的寫作。你有了明確的前提、明確的立場，接下來要運用這個前提，來寫下多個笑點，以完成一個段子。而最基本的模式就是我們都學過的作文文法：起承轉合。

在開始談起承轉合之前，我們一次舉三個段子給大家當範例。

A. 博恩的《乖乖的迷信》

有一種人沒有資格迷信，那就是學科學的人，大家知道很多科學實驗室裡面會放乖乖，殺小！超不能理解的。

我就問學長：「學長，為什麼實驗室裡面要放乖乖？」

「放乖乖，機器才會乖乖。」學長。

「我的意思是我們都是學科學的，講求實證、邏輯，為什麼會相信這種沒有根據的東西？」

「我跟你說，真～的～有～差。」學長。

「你是說我跟你的智商嗎？什麼真的有差？」

而且他們會堅持「一定要放綠色乖乖，這樣才會整個都綠綠（燈）的，很棒」。

如果你真的覺得那麼有效，那應該在你女朋友褲子裡塞一包乖乖。

B. 賀瓏的《女權自助餐》

大家聽過女權自助餐嗎？就是形容女生只享受權利、不盡義務，就好像是沙文主義男性給女生的封號。最近我們公司招來很多文青妹妹。有一天新來的小妹妹，準備去吃中午飯，那她們就很煩，要吃什麼呢？

「吃牛肉麵嗎？很熱耶。吃 Subway，好貴喔。麥當勞，很油耶。」

我就說：那我們去吃自助餐，大家可以吃自己想要的。然後她們轉頭過來直接瞪著我：「賀瓏，你想說什麼，直接說好不好。」

「啊？什麼意思，吃自助餐怎麼樣了嗎？」

「你是不是在暗諷我們兩個是女權自助餐，是吧！」

「等一下，你們先冷靜下來，首先那一家自助餐叫做『逢來美』，跟女權一點關係都沒有。」

她們直接翻臉說：「閉嘴，你這個四個月替代役的廢物兵，八十三年次的還選替代役，嫩。」

「等一下，我有去成功嶺喔！」

「才七天而已，國家廢物，爛！」

然後她們就走了。

我超不爽的，你們知道成功嶺那七天很難熬嗎？我每天都在哭耶。

那天我真的越想越氣，就在筆記本上寫下，我以後如果賺了一筆錢了以下，要經營一個副業，開一家自助餐店，店名就叫做「女權」，「女權·自助餐」。我要選一個東區豪華的店面，三角窗，寫著「女權·自助餐」。我一開，大家就來採訪我說：「你是沙文主義嗎？」

我說：「不是不是，我支持女權，只不過想開自助餐而已，女權·自助餐。」

然後很多女性會對我很反感，罵這家爛店，不進來用餐。可是我為了說服她們，就裝潢得讓女生很想來。我先把一般自助餐那種白色綠色的裝潢拆掉、日光燈拆掉，改成那種路易莎的燈，鋪木頭地板，要換絨毛脫鞋、卡娜赫拉的脫鞋，女性一定超愛。椅子全部拆掉，換成溫鞦韆，沒人坐的時候，就放上大泰迪熊。還要養超多柯基犬，店裡有十隻跑來跑去……（中略）

我要洗腦那些年輕的妹妹，讓他們無法思考，她們每次想「要吃什麼呢？」，當然是女權自助餐！

「我要女權自助餐！」

到時候我發大財，要在全台灣狂擴店，像 7-11 一樣，然後某一個晚上，我無預警地全部宣布倒閉，只剩下一家店，就在成功嶺裡面，所有女生都去當兵，達成我的目的。

C. 大鵰博士的《變成同性戀就回不去了》

最近有個東西讓我超級害怕，我懷疑自己會不會是個 Gay。所以我就跑去台大同志社的公開課，裡面的男孩子真的是超級歡樂，每個都好可愛。

「我跟你說，今天我要穿兔女郎裝，不要跟我搶喔」男一。

「騷貨，那我要穿旗袍。」男二。

「你才騷咧。」男一。

就是這麼歡樂，這麼 Gay，充滿了粉紅色泡泡，我整個人都被感染了。

後來回家，經過便利商店，不知道為什麼就自動跑進去，跑到熱狗大亨那區。（舔嘴）

嚇到，不行我要趕快回家。

終於回到家了，安全了。

我非常恐懼，因為我真的差一點要變成同性戀了，差點就跨過那條線了，跨過去就回不來了，那條線，一邊是異性戀，一邊是同性戀，那是什麼線呢？

前列腺！（吶喊）

前列腺高潮耶，回得去嗎？回不去啊！（吶喊）

然後我很看不起護家盟的，根本對我沒幫助，根本沒辦法救我。

他們宣傳很不給力，要用恐懼啊！

比如反毒廣告，就是要弄一個吸毒的出來，雙眼黑眼圈那麼深，手上插滿了針孔，說：「我不小心接觸毒品，

被販毒集團控制，他們要插我哪裡，就插我哪裡。」

所以護家盟的理事長，不要說那些幹話，要給我們血淋淋、活生生的例子。

理事長應該戴個狗鍊，穿兩個奶環，穿丁字褲、還裝跳蛋：「我以前是異性戀，我還外遇有小三、私生女，可是我被騙當了同志以後，我就回不去了，他們要插我哪裡，就插我哪裡。這就像是吸毒一樣，吸了還想再吸，我現在就想吸一根～～」

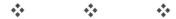

現在我們一一來分析起承轉合的作法，也利用這前面三個段子來當解說例子。

1. 啟：開場──介紹你的段子

「啟」就是介紹自己段子的主題，可以讓觀眾快速搭上你的頻率，快速上車。常見的介紹方式有幾種：中性的破題、反面建立前提、正面建立前提。假設你今天要講一個關於刺青的故事，那麼這三個方式就可以這樣做。

中性破題：不知道各位對刺青有什麼看法？有趣的是，這種把人的皮膚當作畫布的文化，而且還是一種無法擦掉的畫，在世界各個角落都有。

反面建立前提：在場有人身上有刺青的嗎？（互動）這些有刺青的人，我真的是超討厭的。你想想看，如果今天我想要殺人滅屍，我不但要把你毀容，然後還要毀掉你有刺青的手，毀掉你有刺青的腳。靠！為什麼你連下體也有刺青啊！呵呵，也好，剛好把它切掉！

正面建立前提：大家身上有刺青嗎？我最喜歡刺青了，因為那就像是不會弄丟的身分證一樣，如果你死掉了，會超好認屍的。

雖然有中性、正面、負面的三種模式，但喜劇就是負面邏輯，因此選擇反面開場，便是最直接的方式。而中性的開場，意思是從中立的立場開始，一步步推演到你想要罵的點，算是比較溫和的模式，但需要花篇幅建立轉折。而選擇正面表述的，反而是反邏輯，就是在說反話，因為你的正面是在反串，演出的方式變成是在裝傻，而且篇幅拉長的話，通常還是得轉回反方，這個難度比較高，但如果掌握得好，也有特別的趣味在。

現在我們分析前面舉的三個段子，可以更清楚地了解中性／反面／正面的做法：

A. 中性的觀點推演

中性前提是用介紹的方式，一步步說明自己的主題，表達觀點，並道出其中的問題來建立前提，這是種常用的方式。在前面的例子中，賀瓏《女權自助餐》的鋪陳方式比較符合這個模式，他先說明女權自助餐的定義，但並不點出自己的定見，然後再用一個親身遭遇來確認自己的態度，也就是「女權自助餐爛透了」，而這點也就是賀瓏的真正前提。

建立好前提，他就可以繼續推演笑話了。

B. 反面的直接攻擊前提

這種直接批判的模式是最常見的方式，而前哪個範例段子屬於這個類型呢？你應該很容易就判斷出來了，就是博恩的《乖乖的迷信》，其前提是：**學科學的人，怎麼可以迷信（乖乖）？**於是他在段子裡，開宗明義地提出批判，然後用這個反對的邏輯，發動對當事人與乖

乖的攻擊。

C. 正面的裝傻式前提

持正面意見來建立前提的方式，其實是用「反串」的方式來進行，假裝支持該主題，然後逐漸露出裝傻的本質。這種方式的娛樂效果很高，但是難度也高，要把篇幅拉長與議題延伸也更困難，因為講反話的邏輯推衍，總是比較容易卡住。所以正面建立的前提也是最少見的。

大鵰博士是這種裝傻式前提的高手，在《變成同性戀就回不去了》這個段子裡，他的前提是：**怎麼辦，我好像快變成同性戀了，快救救我。**

其實聰明一點的觀眾一聽就知道，大鵰在唬爛，但卻會很有興趣看他要怎麼演，所以會一直看下去。這個段子的啟，就是大鵰怎麼發現自己被同性戀同化了。

2. 承：主論——堆砌段子的高潮

開場以後，要盡快給觀眾主體的笑話，也就是盡快營造第一個高潮點。在《乖乖的迷信》這個段子裡，「承」

的部分就是博恩模仿學長說法的表演，以及批判學長智商有問題的地方。在《女權自助餐》中，承繼一開始的破題，賀瓏用被批判為替代役魯蛇的經驗，確認自己的恨意，然後確認自己要開一間女權自助餐來反制一切。

而在《變成同性戀就回不去了》，大鵬坦承了自己的恐懼，大聲吶喊一旦跨越了前列腺那條高潮線，那一切就回不去了，這正好就是承需要的高潮。

承是段子的主要論述區塊，是用來確認前提的主段，因此務必要在表演跟笑話強度上營造出一個強力的點，拉出第一波真正的高潮。

3. 轉：輔助佐證或延伸攻擊

在主波段結束後，為了延伸趣味，必須轉換一種攻擊模式，這時可以提出另類佐證來支持你的論調，或是拉長打擊範圍，轉向另一個面向出擊。這個作法就是在挖深你的段子，讓段子看起來更立體。

在《乖乖的迷信》中，博恩以其人之道，還治其人之身，把乖乖邏輯用到學長的女友身上。賀瓏在《女權

自助餐》中則是以長篇的敘述，要如何佈置與經營該店，如何拓展事業版圖，藉此營造一波波的笑點。

在《變成同性戀就回不去了》，大鵰轉而建議護家盟理事長用反毒的方式來打擊同性戀，用荒謬的對比，拿反毒當佐證來強烈建議護家盟採用，這延伸了反串的效果，也讓整個段子越來越展開。

如果鋪排夠好，「轉」的部分有機會做大，可以得到更大的高潮，甚至成為段子的主體，因為你可以一轉再轉。

轉除了是換方式攻擊，更有一個很常見的元素：提出解決方案。當你在起、承之中提出批判，那也等於是丟出了問題，因此必須提出解決方案。比如賀瓏對女權自助餐提出反制方式，而大鵰也為自己和護家盟的恐同提出建議。但要記得，你不是真的要解決事情，你要的是搞笑。

4. 合：結論──簡短而有力的收尾

合就是下結論，再次強調段子的前提。《乖乖的迷

信》篇幅比較短，轉跟合是一口氣完成的。而《女權自助餐》的結論是女權自助餐已經徹底洗腦了所有女性，然後他要來個大反撲，就是終結女權自助餐，讓她們也嚐嚐男生成功嶺當兵的痛苦。

大鵰則是達到反串的高潮，讓護家盟理事長徹底變成同性戀的受害者。

這三個段子都是結構很好的範例，也都受到觀眾一定的喜愛。有了這樣的起承轉合，你的段子才會有一定的結構與深度，因此在發展自己的段子時，務必在心中要有這樣的設計藍圖。這代表你必須完成一個 Routine，意思就是要有文字的、邏輯的、材料上的、表演設計的起承轉合。

講到這邊，大家可能發現了一個有趣的狀況，在這一章開始的時候，我說了寫段子「請先不要說故事，而是要先從談論問題開始」，但是我們舉例中的這三個段子，其實都講了故事。這就是起承轉合的妙處，你要完成一個 Routine，勢必要讓所有的笑話跟隨著一個大前提來發展，當邏輯完成了，也就自然成為一個有結構的內容，這樣對觀眾看起來，已經像是在講一個故事了。

🎬 喜劇小劇場：脫口秀的大師們

之前提到了鮑伯‧霍伯（一九〇三～二〇〇三），在他一百年的人生裡，演藝生涯長達驚人的八十年，直到九十歲之後才慢慢淡出，他曾經主持過十九次奧斯卡頒獎典禮，這是史上最多的，同時也建立了該典禮由喜劇演員擔任主持人的傳統。

霍伯出生在英國，五歲時隨著家人移民美國，從少年時期開始便開始街頭賣藝，表演歌舞與滑稽橋段，後來也一度成為拳擊手。在百老匯成功累積舞台表演的經驗後，他迎合潮流在一九三〇年代成為當時的新媒體──廣播劇演員，然後在一九五〇年代再度切換到電視圈，他幾乎是全方位地跨足所有演藝路線，可說是當代的喜劇活字典。

他以機智的臨場反應、喜劇節奏與連發的 One-liner 著稱，他慣常用抬高吹噓自己當 Setup，然後自損當作 Punch。因為他的藝齡實在太長太久，也

產生許多關於年紀老的笑話，這是其中一個：

我的化妝團隊相當優秀。他們同時也負責修補自由女神的臉。

在他初出道的年代，還沒有專職的 Stand-up 演員，不但沒有專門經營喜劇的 Comedy Club 喜劇俱樂部，更沒有所謂的脫口秀專場，基本上 Stand-up 這個詞都還不存在。所以霍伯的演出，主要就是在各大劇場、夜總會、典禮、登台，當然還有大量的廣播和電視節目，也是從他這一代開始，世界上才開始有專業的擴音系統、燈光系統，也讓搞笑藝人站在台上說笑話的形象更加深入人心。因此可以合理推論，Stand-up comedy 這個詞就是在一九三〇年代後才慢慢出現的。

霍伯還有幾個比較特別的表演場合，比如他長期做勞軍場和高爾夫球相關的慈善活動。他在藝海裡的發展當然也有起起伏伏，但說他是定義了當代喜劇的最重要人物，可是一點都不為過！他曾提攜許多早期

的喜劇人，包括伍迪 · 艾倫等。

而霍伯的接棒者，應該首推前一章裡提到過的
《今夜秀》強尼·卡森。他可以說是電視影響力最大
的時代之代表，更是喜劇的看板人物。卡森出生在
一九二五年，開始發展演藝事業已經是二戰後的時期
了。他以犀利但不失格調的喜劇風格著稱，也大大擴
展了喜劇人的話語權。曾經創作《日落大道》等片的
大導演比利·懷德（Billy Wilder）這樣形容他：

卡森吸引了許多深夜族，甚至那些得清晨早起的
人。他是這個國家的鎮定劑，不管節目上來了什麼來
賓，談什麼主題，他都可以讓一切變得歡樂。他從不
馬虎，總是準備充分。他象徵了中產階級的優雅，但
卻不是個傀儡。他擄獲了美國資產階級的心，卻也沒
得罪知識分子，他向來都是進步的自由派。每個夜
晚，他在幾百萬收視戶前放膽演出，而且那些笑話只
許成功不許失敗。

這樣的形容，可以說把卡森捧上天了，但他的確

配得上這些讚美。他的節目集合了開場單口、當日觀點、訪談、綜藝，反映時事又帶有格調的娛樂性，讓他一枝獨秀。在卡森的全盛時代，不但是 NBC 電視台的金雞母，更在台內呼風喚雨，一切他説了算。不遑多讓的，他也主持過五次奧斯卡獎，但是許多資料都指出，卡森跟霍伯不合，主因不外是世代交替的代溝，對卡森而言，霍伯是按部就班、過於謹慎的老派，而卡森則喜歡天外飛來一筆的即興演出。

　　卡森提攜了許多重要的喜劇人，包括兩位今夜秀後繼主持人選大衛‧賴特曼（David Letterman）和傑‧雷諾（Jay Leno），曾經還是小咖的傑瑞‧山菲爾、艾倫等人也在他的節目中嶄露頭角，後來這些人都成為當代脫口秀裡最重要的推手。

　　但是美國脫口秀真正的爆發點是在一九七〇年代末期，關於期間最重要的人物將在下一章繼續聊。

🎥 隨堂作業：完成第一個段子

利用目前講到的方法論，選擇一個你關切的主題，
列出你對這個主題的所有疑問和不悅，然後選擇建
立前提的模式，接著寫出至少十二個笑點以上（請
標示出來）的段子，然後用起承轉合的程序來調整
出這個段子。

| 第 4 章 |
說個有趣的故事

　　你應該已經完成第一個談論問題的段子（也許已經有兩個、或更多了），想當然爾你也知道寫笑話是怎麼回事了，現在我們回到原本不希望你先做的講故事，這就來講個好笑的故事吧！

　　英國有一個字眼叫 Raconteur，意思是很會講趣味故事的人。這個元素在英式幽默裡占有舉足輕重的地位，因為人們都喜歡聽故事，所以講一口好故事，也是喜劇演員、甚至是所有想博得人緣或需要有效溝通者的必備技能。而在喜劇裡，對說故事的要求就更高了，不只是有趣，還得爆笑；不只是講述，還得表演。

你真的好笑嗎？

「喔！你想當個喜劇演員，那麼講個有趣的東西來聽聽吧？」

你常會聽到朋友這麼問你，於是你為了堵他的嘴，開始在腦海裡搜尋有趣的事情，然後你想起來了，前幾天你和曖昧中的女生小美開車去玩，當時風和日麗，交通順暢，一路上兩人有說有笑，到了目的地，山明水秀一切美好極了，最後還吃了超級美味的古早味料理，當天真是開心⋯⋯

我相信那天你真的很開心，搞不好還發生許多不可告人的好事，但你可能發現了，在你講這些內容的同時，朋友開始打起呵欠、低頭滑手機，甚至敷衍說有事得先離席。

這不是你的錯，只是你還沒搞懂觀眾想要看什麼，你違反了喜劇源自負面事物的這個原則，觀眾壓根不想聽你的小確幸。簡單來說，觀眾要的是「出事」，沒事的話，那看什麼呢？這在英文裡叫 Make a Scene，日文叫「野次馬」，意思都是看人出洋相的意思。

因此要取材的時候，最簡單的出發點，就是在腦海中搜尋自己最不爽或不想提起的部分就對了。同樣是出遊的故事，你應該這麼說：當你邊吃著美食邊想著這一天就要如此美好下去的同時，竟然把錢包忘在車上了，於是你不好意思地請小美先付錢；然後你飽暖思淫慾，打了個哈欠，用「最自然」的方式提議要不要去摩鐵休息一下，等驅車抵達後你才後知後覺地發現，錢包根本不知上哪去了！在慾望與自尊的纏鬥後，你決定再度請女生付款。接著進了房間，小美先去沖澡，你實在興奮極了，但突然間，你卻在小美半開的包包縫隙中，看到了一個疑似自己錢包的影子——這是怎麼回事？難道是清純可人的小美拿了你的錢包？還是你看錯了？你想去掏她的包包查看，小美卻正好包著浴巾走出浴室。小美異常熱情，這讓你更加焦慮，這一切到底怎麼回事？難道是仙人跳？難道有人會隨時衝進來？明明美色在前，你卻呈現不舉的狀態……後面的故事怎麼發展就留給你了。

　　這種獵奇、罪惡、闡釋人性脆弱面的內容，才是觀眾覺得有趣，才是能夠搞笑的內容。如果你沒有這樣的體悟，要想好笑便會很難。

　　喜劇演員柯林・奎恩（Colin Quinn）說過這樣的話：

You still have to be funny. That's the beauty of stand-up. That's why it's closest to justice.

（你必須要好笑，這就是脫口秀的美好之處，也是它之所以近似於正義的原因。）

這段話的後續是說，即使你是像傑克·尼克遜（Jack Nicholson）這樣的大明星，如果在台上不好笑，那觀眾也無法忍受。因此脫口秀是一門最近似於正義的藝術，在觀眾的公開審判之下，任何人都沒有特權，只有好笑才是正義。而且這個正義還是個反派，因為喜劇要顛覆一切，假如你想要夠好笑，就必須先顛覆自己，而且要不顧一切地搞笑。

但是到底要怎麼好笑呢？你可以回想看看，什麼時候發生過真的有夠好笑的事？那是怎麼樣的狀況和情境？

有一次，幾位不算熟的朋友來我家吃飯，一開始的聊天其實有一搭沒一搭的，在吃完飯喝著茶的時候，有人提起了一些學生時期的蠢事，這引發了我想開聊的氣氛。我便開始講起高中時期的一些蠢事：「還記得高一入學沒多久，當時要朝會，所有學生都在走廊集合，突然隔壁棟高二教室的四樓傳來激烈的鬥毆聲，兩個學長在欄

杆上糾纏打鬥，非常粗暴、你死我活，樓下教官大聲喝斥、吹哨，但其中一名學長殺紅了眼，掐住了對方，往欄杆壓制，然後竟然就這樣把對方推出了欄杆。全校驚呼，學長之一就在幾千雙目光中摔落地面，落地時還彈了一下。頓時全校嚇到靜音，只聽見教官們奔赴墜樓地點的腳步聲，蹲下查看，悲愴地大喊『是誰幹的！給我出來！』，還一手抓著那穿著全套制服的……大枕頭。」

聽完這段，朋友們開始感興趣了，紛紛追問後來的狀況。我只記得當時主謀學生被記過，然後老師要求同學們不得再討論此事，也不得再開這種玩笑。而話題因此開始展開，我繼續說了高二時聖誕夜的故事：「當時我自認已經長大了，是個自由人，畢竟連國家都解嚴了，於是我跟幾個同學約好，要一起去玩個通宵。在晚上臨出門時，我媽問我要去哪裡，我只漂撇地丟出一句：『沒什麼，出去玩通宵而已，明天見了。』然後強迫我媽借我二百元後出門。當天應到的五人，只有三人出現，我們的目標是法國料理聖誕大餐，一客四百，但三人的總資金只有五百元。於是我們決議合資去打柏青哥來賺一筆，一小時後，我們的資金變成零。堅決不能回家的三人，就在法國餐廳外，吹著冷風直到清晨。」

就這樣，故事一一展開，從高一開始一路講到高三，如何與教官鬥法、參加樂隊的生活、與實習老師發生曖昧的過程、誰潛入了老師辦公室偷考卷、宿舍裡偷看鄰居姊姊洗澡，故事一個故事接一個，幾乎是重溫了一遍高中的生活，而朋友們也都笑得歪七扭八。

當時氣氛之熱烈，其實連我自己都嚇到，深深懷疑：我有這麼好笑嗎？

這到底是為什麼？為什麼能這麼好笑，而這狀況，可以複製嗎？

伍迪・艾倫的電影《愛上羅馬》（To Rome With Love，二〇一二），這是他睽違近十年再度在自己的電影中擔任主要角色。其中有一段故事，講述伍迪的女兒愛上一個羅馬當地的男孩並訂婚了，伍迪為了拜訪親家便前往羅馬。親家公是殯葬業者，名叫占卡羅，他因為每天在葬儀社接觸屍體，回到家的第一件事便是洗澡。有一幕是伍迪突然聽到空間裡傳來一陣唱歌劇的歌聲，讓當時正在碎碎唸的他豎直了耳朵，因為那歌喉委實是前所未聞的好聲音！伍迪一問之下才知道，原來這美妙的歌聲正是來自洗澡時都會哼唱歌劇的占卡羅。

伍迪是一位退休的歌劇導演，只是在業界風評極差，他認定占卡羅將是自己東山再起的好機會，便說服占卡羅辦一場試演會。占卡羅勉為其難地答應，在試演會上穿著禮服，對著歌劇界的名人們正式表演，沒想到結果一敗塗地，完全沒有任何人被他的歌聲打動。

回到家後，占卡羅笑了笑要伍迪認清現實，然後照慣例去浴室洗澡。灰心的伍迪怎麼也想不通，為何占卡羅的表現會判若兩人。此時浴室再度傳來占卡羅美妙的歌聲，這讓伍迪靈機一動。很快地，伍迪在羅馬歌劇院為占卡羅策劃了一場正式演出，劇目是歌劇《小丑情淚》，當主角占卡羅出場時，竟然是搭乘一輛包廂馬車，而簾幕揭開後，出人意表的是一間淋浴室，占卡羅就這樣在全場觀眾面前邊洗澡邊唱歌劇。本來整個傻眼貓咪的觀眾們，很快地被占卡羅的歌聲所感動，最終全場起立鼓掌。

講了以上這兩件事，其實就是要解釋一個狀況，表演的效果取決於表演者是否能自在地發揮完全的自我，在舞台上「重現」自己最有趣的一面。所以你必須自問：我什麼時候最好笑？大多數人的回答會是：與朋友聊天打屁時、與同事幹譙老闆和客戶時、同樂會時、喝醉酒

時、唱 KTV 時、放肆撩妹時，那麼這些情境有什麼共同特徵呢？

1. 肆無忌憚

2. 異常放鬆

3. 無所求的開心

4. 搶話語權

沒錯，這四點也正是喜劇演員上台時的成功要件。你要肆無忌憚、無所畏懼地把想做的搞笑推到極致，然後必須非常放鬆，行雲流水地丟出你的笑點，讓觀者沒有壓力地接收到。再來你必須無所求，不能過度預設立場或硬要觀眾接受你的觀點，即使設計的內容斧鑿甚深，但你要不忮不求，要如同涅槃般地丟出笑點。

最後一點是力求話語權，也就是要搶破頭爭取「被聽見」的機會。等等，這有矛盾啊！這不就跟無所求衝突了嗎？你說對了，就是有衝突。其實衝突可大了。這四項裡面，肆無忌憚和搶話語權是在同一組的，而異常放鬆與無所求是同一組的，如果你四項都做到了，那你的表演有機會通殺全場，但如果剛好只做到了某一組的要件，而另一組條件完全沒做到，那就有很大的機會死在台上。

讓我們用同樂會來說明，如果你跟一群朋友聚會，而且是彼此間沒有特定的權力、階級、厲害關係，又是相當熟識的一群人，比如同好會、同學會等，當酒酣耳熱、話題聊開時，大家會不由自主進入「表演狀態」，想讓聚會熱度持續上升。這時現場話題人物的表現會是這樣的：你（或他）開始「肆無忌憚」地發言，談時事或自爆，又或者爆其他與會者的八卦，總之嘴巴肯定是口無遮攔，因為「異常放鬆」，沒什麼好顧慮的，大家都是好朋友，都處在愉悅的開玩笑狀態，所以也不太會得罪任何人。而這樣的表演屬於「無所求的開心」，除了得到一段歡樂的時光外，並不會因此得到任何實質好處或成就，也不太需要刻意討好眼前的這群人，一切言行就是為了讓自己開心而已。但這時候，你會異常激動，為了搏出位你會跟大家爭辯，拚命「搶話語權」、搶麥克風，希望眾人聽你搞笑，而且越說越誇張，無所不用其極地吸引大家注意，「譁眾取寵」說的就是你當下這種狀態。

看完以上的敘述便可了解，這四者可以同時存在並不相衝突。卡米地在演出前，通常會把演員聚集起來做「集氣」的動作，身為主事者的我會做一些提醒，內容通常大概是這樣：

等一下的演出，要記得放鬆，如果你在台上不放鬆，那觀眾也無法放鬆。記得要有小丑拍、白癡拍，把自己放開來。但是一定要記得把正式感做出來，把能量提高。好，那麼大家 Have Fun。

常有演員會吐槽說，這到底是什麼指示？又要放鬆，又要高能量的正式感，到底要怎麼做？沒錯，就跟前面說的一樣，這些要點的確會有些衝突，但是喜劇就是這麼顛覆，不只在文本上需要反邏輯，在演出上也需要反邏輯，你必須在演出中抓到那放肆的嬉鬧感，但又保持高度的自我控制。最好的演出，往往就是台上台下開心成一團，變成了一場同樂會，但唯一達到這狀態的途徑，是透過你精準演出設計與現場掌控力。

有趣的故事怎麼說

喜劇演員在台上，最重要的任務當然是搞笑。前面我們介紹過 One-liner，也就是一句的笑話，這裡面當然是有故事的，但是架構相當簡單，如果想要累積笑話的高潮，以故事所架構出的笑話始終是最好的武器。因為搞笑雖然是反邏輯，但觀眾需要正邏輯才能找到路徑進

入狀況。

前面提到的笑話火車概念，我們繼續延伸。一個循循善誘的好故事，便是能讓觀眾上車、並繼續沿著你規劃好的路線前進的最佳利器，原因有幾個：

1. 情節是最好的介面：有情節的內容，最容易讓觀眾放鬆，即使有些部分聽不清楚或是閃神了，因為情節的推進，大家都能繼續跟上。而且觀眾可以腦補的空間大，常常會有設計外的笑點出現。

2. 情緒得以累積：故事容易做出起承轉合，容易堆積情緒與爆點，如安排得當，可以拉幾波高潮，而且觀眾會印象深刻。

3. 滿足知的渴望：人們總是喜歡探人隱私，故事化可以滿足觀眾探知他人八卦的渴望，只要你給出的內容夠勁爆，一定可以引起共鳴。

但是到底要怎麼講故事呢？先講一個我親身遇到的故事當例子：

有一天下午，我來到一間早午餐店，雖說是早午餐店，但不是大家認知中那種有點潮的店，而就是那種有基本裝潢的麥味登。我點完了餐，找了靠窗的吧台位置坐下等餐，這時候發現隔壁座位的長髮女生正在講視訊電話，對著手機嘻嘻笑笑的。女生的樣子看起來蠻可愛，會吸引人多看幾眼，但講電話的聲音的確有點吵。而另一邊坐了一個文青型的男生，露出了一臉鄙視的表情。

領餐的震動器響起，我去取餐再回到座位，餐點是茄汁義大利麵、薯條和水果茶，我邊吃著，邊發現她還在講，不是我要偷聽，而是她真的講得太大聲了。但真正抓住我耳朵的「詞」是：「哥哥，你進來了嗎？」

靠，這是什麼？在公共的餐廳裡搞這個，我真的得仔細看看她了。沒錯，跟我想的一樣，是個直播妹妹，透過那乍聽有禮貌、實則充滿著廉價商業感的聲音，我得知她的代號叫做琳琳。

「快進來喔，哥哥快進來～啊嗯。」

「勇哥進來了喔，琳琳好開心喔！勇哥是不是很勇嗎？你一定都很大力喔？」

「謝哥好壞，硬了喔？那……這麼硬，琳琳會受不了喔！」

　　這真的是太誇張了，怎麼可以在餐廳裡公然直播，重點是其他客人都視若無睹，隔壁的文青男不動聲色，只是把鄙視的臉，換成意味不明的笑容。這是怎麼回事，只有我被冒犯到了嗎？還是大家都假裝沒事，繼續在看笑話而已。這裡不是什麼十八禁的成人俱樂部耶，座位上很多中學生，大多都在看書，甚至有許多在打鬧著的小學生，還有占了最大多數的歐吉桑、歐巴桑，難道他們全部都重聽嗎！

　　最可惡的是，我就坐在她旁邊，但琳琳根本把我當塑膠，只有唯一一次，她用眼睛的餘光瞄了我三秒鐘。那睥睨的一眼真讓人受不了，配合那老套的嬌嗔聲，我的「下面」真的受不了了。更嚴重的是，直播不是要穿少少的嗎？琳琳還穿著羽絨外套，是什麼意思？有種就給我看看實際的身材啊！

　　琳琳繼續招呼那些哥哥客人們，這狀況越看越讓人發怒，我的理智也被不斷拉扯著，一來是對世風日下的價值觀的難耐——為何麼可以這樣公然、無恥、擾人地

直播，還一對多的說些「擦邊球」的穢語，這簡直就是公然的準群交。另一方面，這場景又讓人覺得夢幻，所有其他哥哥們，都是透過網路看到琳琳，而只有我能距離不到一公尺聽著、（偷）看著她，而且餐廳裡其他人似乎都視而不見，這也太像A片場景了吧！

最後，壓垮駱駝的稻草出現了，琳琳說出：「修哥哥，你也進來啦？……什麼？我穿太多喔？哈哈哈！先給你啾咪。」

靠！修哥哥，這分明是在叫我！我馬上檢查了一下手機，莫非我真的被琳琳催眠，然後login了？這狀況也太危險了吧，現實和虛擬的可怕交界，就出現在麥味登了！

沒事，完全沒事，我根本沒那app，不然不小心「抖內」就損失慘重了。

「來，看我吃雞雞。」琳琳的聲音傳來。

不會吧！我馬上轉頭看她，只見她張大了嘴巴，把雞塊一口吞了進去。馬的，要吃就給我吃真的雞雞，真

是太不敬業了！

以上是我親身遇到的真實事件，在寫成故事時勢必會加油添醋，但基本上不脫離原本真實性。

現在你可以試試看，馬上把以上故事用自己的話語再說一次，而且完全不要再次參照我寫的內容，把它重述一次（用錄音，或是書寫的方式都可以）。再次提醒，請完全不要參照我寫的內容，就憑剛剛閱讀的記憶即可。開始吧！

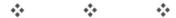

好了，你完成了重述的過程，現在可以比對一下，你的重述與我的原文，有多大的差異。可以大膽預測的是，你的重述應該會比我的原文精簡許多。這是因為，我是當事人，我是依照我已有的印象寫下這故事，對於整個事件發生的過程，我會很在意有沒有將情境都交代清楚。而你是二手傳播，會記得的，只有對你有意義或有印象的部分，其他的細節你多半記不住。

你的立場跟觀眾其實是一模一樣的，觀眾只會記得

對他們有意義的部分，也就是：笑點與事件轉折點。

即興劇（Improv）有一個常玩的遊戲叫做 Half-life（時間砍半），就是請演員首先演出一個一分鐘的短劇，接下來請他們重演，但時間砍半為三十秒，以此類推不斷重演，一直到最後只給演員一秒鐘就得演完此劇。

這就是「抓重點」的意思。要說完一個故事總得有起承轉合的過程，但如果中間有過程被砍掉、卻依然可以完整敘述這個故事，那也許代表這些被放棄的部分是不重要的。也就是說抓出重點，讓故事快速推進是提高 LPM 的不二法門。

那我們用 Half-life 的原則，重寫一次這個故事，而且要想法辦讓它的笑點更密集：

大家喜歡吃早午餐嗎？Brunch（裝 B 語氣）——光聽這字眼就馬上潮了起來。吃早午餐的第一個重點是要先睡到中午，然後到全台最棒的早午餐店，麥……味登（針對麥當勞的雙重誤導）。那天我找了吧台的位置坐下，發現隔壁的女生，打扮得十分俗麗，頭髮染成怪怪的淺紫色，奇怪的外套，配上粉紅色的超短短褲，整

個就是⋯⋯<u>我喜歡的樣子</u>。唯一讓我不能接受的是，她在開直播。為什麼我會知道呢？因為她不斷地「琳琳這樣」、「琳琳那樣」、「琳琳希望大家 <u>XXX</u>」，根據心理分析，會用第三人稱來稱呼自己的人，都是害怕寂寞、渴望愛的。琳琳，我看出來了，那<u>我可以幫妳啊</u>！但琳琳只是繼續嘻嘻笑笑著喊著「哥哥～哥哥～<u>你進來了嗎？</u>」

「我在妳旁邊啊！我有沒有進來，妳能不知道嗎？」、「勇哥你進來啦？勇哥是不是都<u>很勇啊</u>？」、「謝哥，謝哥怎麼讓琳琳等這麼久？<u>快一起進來啦！</u>」、「Jacky哥好壞，<u>硬了喔</u>？那⋯⋯這麼硬，琳琳<u>會受不了喔！</u>」

沒錯，我在高級公眾場合——麥味登目睹了一場<u>多P的性愛場景</u>，至少有一女對三男，加上周遭滿滿圍觀的現場<u>汁男、汁女</u>，就是滿餐廳的歐吉桑、歐巴桑，我想他們不可能全部都<u>重聽</u>吧！而且還有許多玩手機的小學生，和<u>假裝在唸書</u>的中學生們，這簡直是<u>感謝祭等級</u>的場面。

我就坐在琳琳旁邊，但她根本把我<u>當成塑膠</u>。而且這個直播主實在有夠不專業的，直播不是都要脫嗎？琳

琳搞了這麼久連外套都不脫，而且還是羽絨外套，這是什麼意思！

　　琳琳接著說出讓我理智斷線的一句話：「修哥哥，你也進來啦？先給你啾咪。」

　　靠！修哥哥，怎麼會知道我的名字！在麥味登竟然出現了，現實和虛擬的陰陽交界！如果可以的話，我非常想當場抖內。但我忍住，別過頭去，進入涅槃，嗡！（做出打坐貌）

　　「來，看我吃雞雞。」琳琳的聲音打斷了我的修行。我馬上轉頭看她，只見她張大了嘴巴，把雞塊一口吞了進去。馬的，要吃就給我吃真的雞雞！（指自己下體）

　　改寫後的段子，比起原本的篇幅大幅縮減，而且增加了許多笑點。標示底線的部分，是設定的 Punch，請比對一下前後兩篇的差異，便可以知道我改寫方法，讓我們一一說明故事改寫的方針有這幾點：

　　1. 講轉折點、爆點即可：在闡述故事時，無論是真實事件改編，或是虛構的故事，我們往往會想描述一些細

節，但在喜劇裡是不需要的，那些資訊也許對你而言是重要的，但是對觀眾來說就是垃圾，他們不但不會在意，也不會記得。觀眾會的只有故事的轉折點，也就是「發生了什麼？」、「然後呢？」另外就是勁爆的點或是笑點。因此許多背景和過程的交代，如果對搞笑沒有助益，那就把它刪除。一個比較大膽的方式是，你先寫完原始故事後，然後試著一句一句拿掉，如果你發現刪除了某一句或是某一段，對故事的進展完全沒有影響，代表那句話便是廢話。

2. 省略不必要人物：根據真實事件所寫的故事，要省略登場人物往往會非常難割捨。比如你要描述一個全家出遊的故事，當場明明有你的爸爸、媽媽、大姊、二姊、小弟以及你的小狗拉奇，那在寫故事的時候，怎麼可以少了他們呢？當然可以。如果他們對你的搞笑沒助益，就大膽地抹煞他們吧！比方代表長輩方的，也許笑點主要在爸爸身上，那麼就可以思考，能不能把媽媽的笑點合併到爸爸身上？即使不行，也可以試試除去媽媽會不會讓段子更簡潔，如果會，請直接去掉媽媽。再來，大姊、二姊有必要同時登場嗎？可以併成一個姊姊嗎？弟弟呢？他需要登場嗎？可以讓他先變性，然後笑點也併到姊姊身上嗎？拉奇呢？也許根本沒必要存在於笑話

中的世界。

　　省略跟合併的原因是，當你講述一個故事，而且在篇幅有限的狀況下，每個角色最好都能符合「刻板印象」，比如古板的爸爸與碎唸的姊姊。因為台上只有你一個人，你再厲害也無法完整呈現他們，尤其是登場角色還不只一人時。為了不讓觀眾混淆，你必須減少人物，而且簡化他們的角色設定。

　　在前述琳琳的故事中，我將人物限縮在我跟琳琳身上，先把琳琳刻板印象化，然後把店裡其他人員或直播客人都當成背景而已，就是為了這個目的。

　　3. 現在進行式：這是一個語言類喜劇最常用的技巧，不論在脫口秀，或是漫才、相聲、落語等形式都是，也就是用演出把觀眾帶到事發現場，增加觀眾的參與度和臨場感。作法就是進入角色扮演，實際重演事發時的現場狀況，在日本漫才裡的說法就是「進短劇」。也就是用實際扮演來演繹故事的內容，在前面的改寫中，我也用了琳琳與我的短劇模式來進行。關於現在進行式的細節，我們在下一章會更詳細論述。

4. 提高 LPM：前一章裡我們提到喜劇人的笑點標準是 4 LPM（Laughs Per Minute），一分鐘需要有四個笑點以上，大約等於每四十五個字之中就必須送出一個笑點。那讓我們檢視剛剛我所改寫的故事，整篇含標點符號，一共七百個字，那就是低標必須有十五個以上笑點，而我標示出來預期的笑點數量是三十個，就是一個超標設定的故事。畢竟那三十個笑點，萬一有一半都不中，依然預期可以達到十五個笑點啊！

大家知道，通常在 Setup 裡你是得不到笑點的，但是你為了鋪陳，又必須要有 Setup，因此你必須調整故事結構，即使是在鋪陳，你也要想辦法塞笑點進來，像是我在改寫的地方用了「Brunch」，就是希望用英文和裝 B 的語調，試圖搶得笑點。總之，無論如何都必須塞笑點，即使是在陳述故事，也不能超過三十秒沒有笑點。

5. 加油添醋：既然都要說故事了，而且還打算拿這故事來賣錢，你有義務要加油添醋，讓故事好聽好笑。每位表演者或說故事的人，一定都有自己想表達的理念，不然怎麼會如此多嘴，因此有很多人會在意，加油添醋後會不會失去原本要表達的意思？如果你的修改可以加強喜劇效果，並且不失故事的原意，那是最好的狀況；

但如果修改後會與原本的故事或原意大相逕庭，這時候你要問自己，何者才重要。我的建議是，怎麼讓故事更好笑就是王道。

這邊值得拿出來討論的是：「觀眾的理解」。套用火車理論，喜劇人需要讓觀眾上車，一旦你引導得好，觀眾在車上得到歡笑，那你幾乎可以帶著他們到任何地方，即使你的故事再天方夜譚，甚至跑到火星去了，觀眾都會跟著你上天入地。

6. 自圓其說：故事的效果很重要，但重點還是要自圓其說，也就是要合邏輯，至少是搞笑的邏輯。要重複審視、修改，看看自己過不過得去、觀眾過不過得去，不然一旦觀眾下車了，那故事也就廢了。但怎麼讓觀眾上車呢？如果故事的鋪陳有太多的 bug，那觀眾就會卡住，無法跟著你往下進行，你從台北出發，車都開到台中了，觀眾可能還在新竹想著你剛剛的 bug。你必須修正的就是這些地方，務必自圓其說，讓自己跟觀眾都有台階下；但倘若故事過於合理，那也會失去趣味，所以這都得好好拿捏。

好好整理你的逐字稿

要完成這樣的改寫，先決條件就是要寫**逐字稿**，這個功夫非常重要，不但對初學者重要，對老經驗的演員也同樣重要，但是許多人卻常常忽略了逐字稿的重要性。有許多超過十年經驗的老手，當你跟他們要某一年表演的內容，他們只能回你：「根本沒記錄，演了什麼我自己都忘了」。這不是太可惜了嗎？喜劇人的文稿資料是他們最重要的版權物，卻這樣消失在宇宙裡了，於是當有一天，你演過的段子有需要被再現的時候，你卻拼湊不出當時的內容了。我就不特別說那些人就是壯壯跟 Q 毛了。

知道了邏輯型與故事型段子怎麼撰寫後，你可以整體檢視你的逐字稿，全面檢驗「笑果」好不好，然後你要用以下方法來讓你的稿子升級。

• **檢視 LPM:** 有了逐字稿，你可以仔細修正自己的段子和演出，你可以好好辨別演出裡面有多少贅字、廢詞，計算笑點出現的密度，檢視自己不含笑點的 Setup 是不是太長了（三十秒是極限）。在寫逐字稿時，你要不斷提醒自己，一定要簡潔，除非中間有笑點，不然不要廢話，

並在篇幅中盡可能塞笑點。

● **追拍**：當你檢視逐字稿時，一定會發現有很多地方可以增加笑點，比如多一個轉折笑點，多一個離題的笑點，或是更重要的延續型追拍。前面舉過的許多例子，都會在給出一個 Setup 或一個前提後，去出不只一個笑點。笑點的意思是，它未必是實際的文句 Punch，也可能是個動作、表情，這就是為了要快速增加你的 LPM。請回上一章看看賀瓏段子中佈置女權自助餐店的做法，設定了前提後，馬上給出連續超過五個以上的裝潢方式，每個都有機會成為笑點。或是大鵬博士給護家盟理事長的建議，也是每一句都是笑點。前面直播妹琳琳的段子裡，也都試圖塞入大量的表演拍。這些作法就是追拍，理想的狀況是，一個 Setup，除了要產生一個基礎 Punch，最好還要跟隨一個以上的追拍。這樣你的笑點可以馬上豐富起來。

● **劇本化**：特定的表演細節，可以寫入逐字稿中提醒自己。有許多新手，為了加強表演，不但在逐字稿裡面寫下表演的方式、表情的做法，甚至連頓點需要多久都記錄下來了。再次強調，脫口秀就是完整的喜劇形式，因此你的文稿可以只是文字，但更應該是個劇本形式，可以完整註記所有的表情、動作、停頓、走位等舞台指示在內。

• **歸類與設標籤**：逐字稿的記錄方式也很重要，基本上還是用你最習慣的方式來做，如果你習慣用紙筆，那就用紙筆，但現在更多人喜歡的是用電腦、手機來記錄，當你選擇電子化記錄時，務必要將段子分類好，檔案名字取好，標籤做好，以便你自己瀏覽和查詢。比如當你需要搜尋「愛情」類的段子／笑話時，你是不是能一下就找到所有相關的文檔或笑話呢？這就是你分類和命名標籤時的好依歸。

🎬 喜劇小劇場：脫口秀的熱潮來臨

現在到喜劇俱樂部／comedy club 看脫口秀表演，在美國或是世界上包含台灣在內的許多地區，都已經是常民文化的熟悉場景了，但這在不久的以前可是不存在的狀況。

我們都知道美國算是世界上最自由、民主的國度，但是在一九七〇年代前，其實跟現在被認為偏保守的國家也差不了多少，主流平面媒體和電視網中言論和報導的自由仍有不少限制。

二戰後美國社會進入快速發展期，一批新生代也陸續投入脫口秀界，其中最重要的當推比爾·寇司比（Bill Cosby）、李察·普瑞爾（Richard Pryor）和喬治·卡林（George Carlin），這三位出生在一九三七到一九四〇年間的喜劇演員，亦是最早做站立喜劇專場（comedy special／concert）的一批明星。

　　寇司比是三人中最早發跡的，由於他在《今夜秀》的成功演出，很快地在一九六四年就獲得華納唱片的青睞，幫他發行了首張脫口秀專場唱片，後續接連發行的幾張專輯叫好叫座，在商業與評價方面都獲得很大的成功，以一種萬夫莫敵的姿態，連六年拿下葛萊美獎最佳喜劇專輯獎。寇司比的成功也引發了普瑞爾對脫口秀的興趣，進而加入行列，普瑞爾在脫口秀和影視作品上也取得不錯的發展，並錄製了許多得獎的喜劇專輯。而卡林的第一張喜劇特輯唱片則是在一九六七發行。由於當時「喜劇俱樂部」這樣的場地還沒出現，因此脫口秀表演與錄音都是在綜合性的夜總會、Live house、餐酒館或大學場館裡進行。

　　在一九七〇年代初期，美國國內掀起反越戰的浪潮，民眾對政府主導的一言堂式報導失去信心，包括《紐約時報》、《華盛頓郵報》等媒體，也跳出來質疑尼克森政府的政策，這樣的社會變革最後也引爆了一九七四年的「水門事件」，導致尼克森下台。

　　在如此民權高漲的環境下，人們在主流媒體上

無法得到能痛快吐槽政府的情緒宣洩，而脫口秀演員們的嘴巴則是一個比一個毒、一個比一個賤，重點還好笑又紓壓，於是這種娛樂的需求開始蓬勃發展來，喜劇俱樂部也應運而生，造就了一九七〇年代的 Stand-up 熱潮。

　　七〇年代這三大巨頭持續發威，寇司比開始進入電視台開節目，一開就是超過三十個年頭，他被譽為很會說故事的人，但他創作的獨特性和理念，則不及另外兩位，在時代的發展中沒有繼續扮演旗手的角色。一九七七年卡林交出了劃時代的成績單，HBO第一次轉播他的專場（於南加大 USC），其中包括超尺度的《七個不能在電視上說的字眼》，這再次奠定了他的地位。節目播出後，美國聯邦通信委員會馬上插手管控，但 HBO 也不示弱，一路與政府打官司到最高法院。雖然結局是美國聯邦通信委員會得以立法限制什麼字眼不能出現在電視上，但 HBO 的大膽，也進一步推進了脫口秀的言論尺度，而且這結果讓卡林更加爆紅，直到他在二〇〇五年辭世之前，一共做了十四次的 HBO 專場。這樣的歷程讓 HBO 成為站

立喜劇的聖堂，在 Netflix 出現之前，扮演著喜劇專場最重要推手。

一九七五年，普瑞爾成為第一個主持《週末夜現場 SNL》的非裔人士，代表他的聲勢如日中天，而且得到全美觀眾普遍的喜愛，這對一個出生在種族隔離地區的喜劇人而言是何等的欣慰，而普瑞爾也可能是第一個可以公開開白人玩笑的非裔諧星。他在一九七九年推出了第一部站立喜劇專場電影《Richard Pryor: Live in Concert》，將現場演出以電影的方式發行，艾迪·墨非（Eddie Murphy）稱讚該片是「最偉大的站立喜劇電影」，後來他陸續推出另外兩部也都獲得票房和評價上的成功。傑瑞·山菲爾稱他是「業界的畢卡索」，戴夫·查普爾稱他是「喜劇的最高演化」。

這一白二黑的三位喜劇人，帶領了當代脫口秀的風潮，他們追求完全的言論自由、平等，在喜劇面前他們使勁全力、不卑不亢地搞笑。沒有他們的帶領，我們可能看不到後來史帝夫·馬丁、羅賓·威廉斯、

金凱瑞、艾迪‧墨非等人的發光發熱。他們三位都曾是馬克‧吐溫美國幽默獎的得主，也剛好在滾石雜誌與 Comedy Central 的最偉大站立喜劇明星的排行榜上都分居一（普瑞爾）、二（卡林）、八（寇司比）名。只可惜寇司比近年性醜聞纏身，被剝奪了許多榮譽獎項，但依然不能抹煞他的歷史地位。

隨堂作業：講述一件近來發生的趣事

1. 想一下今天、最近、這個禮拜有沒有遇到什麼好玩的事，試著把它講成一個故事，然後寫下逐字稿／劇本。

2. 把你的故事演繹一次，並計時。

3. 試著把時間限縮成一半，比如第一次你講了四分鐘，那就限制要在兩分鐘內講完。所以你要先改稿子，把囉唆或是不重要的部分捨棄掉。

4. 把精簡版的故事再演繹一次，並計時，看是否達成縮短一半的目標。

5. 在不失去故事原本的趣味之下，再度精簡，看你最後能縮短成多小的篇幅。

演出的起手式

　　一場最普通的脫口秀演出，通常台上只有兩樣東西：一支麥克風和一張無靠背的高腳椅。原因很簡單，麥克風是擴音用的必需品，然後高腳椅就是（脫口秀起源處）酒吧裡面最容易找到的東西，它可以拿來當椅子、道具、放水，或是被觀眾攻擊時拿來自衛。

　　此外，就是舞台、燈光、音響，以及等著看你搞笑的現場觀眾了。

認識你的觀眾

　　脫口秀演員跟觀眾的關係，通常都是又愛又恨的，你不能沒有觀眾，但同時卻得跟觀眾搏鬥。既然喜劇是

反邏輯，所以喜劇人基本上就是在玩弄觀眾的腦袋，你要觸發他們的痛感，並誘騙他們，而觀眾呢？觀眾當然不願意被當傻瓜，有一種觀眾就是會想要猜你的笑點，甚至提前破你的梗；另一種觀眾就更糟糕了，他們是來研究你的演出，要來看你能多好笑；還有種不認同的觀眾，也許是被朋友拖來，也許只是抱著來看看的心態，他們壓根不打算笑；而比較遲鈍（Slow）的觀眾也可能是個麻煩，他們樂於擁抱你的笑話，但也許因為不理解、文化背景差異、代溝、尺度等問題，他們不懂你的笑話，常常會慢半拍或是根本一頭霧水。

可怕的是，場子裡就只有你自己面對一群瞪著你的觀眾，沒人可以救你，而且每一場演出的觀眾組合都不同，明明上一場很有效的笑話，換了一批觀眾可能會完全死寂，這就是現場喜劇可怕同時卻又迷人之處，你永遠不知道場上會是怎麼樣的。所以西方有人說，站立喜劇是宇宙中最奧秘的藝術形式。

伍迪・艾倫在一九六〇年代其實還是當紅的脫口秀演員，比前面提到的三巨頭更早出道，但他後來幾乎不再演出脫口秀。在一次訪談中他曾透露：

表演 Stand-up 真是緊張死了，比我做的任何一種事都緊張，根本像在跟觀眾單挑，觀眾愛你，但他們是你的敵人。

這就是在告訴你，脫口秀有多危險。在台上你只有一個人，而「唯一」會回應你的人便是觀眾，觀眾是你最好的隊友，也是你最可怕的敵人。我常跟學生說，在表演時，你身體的位置雖然是在台上，但你心裡的位置必須在觀眾席當中，你必須好好跟觀眾相處，跟他們同樂，否則他們會活生生宰了你。

在二〇一九年卡米地主辦的脫口秀爭霸賽中，陪同我一起擔任初賽評審的黃小胖在現場講評時說了這樣的話：

脫口秀演員的對象就是在現場的這群人，所以他得跟觀眾建立關係，他得閱讀在空氣中的訊息，他得投射他的意念給這群人，他也得透過對話將觀眾帶領到他所描述的情境，簡單來說，就是跟觀眾對戲。

這個「對戲」的說法非常好，由於脫口秀是第一人稱的演出，你必須取得觀眾的共鳴，你必須與觀眾丟接，

所以觀眾就是和你對戲的人。在卡米地經營初期，不管是票房或是喜劇的技術，都大量仰賴當時的老外演員，他們雖然都是半業餘的愛好者，卻給了我們最直接的脫口秀第一類接觸。他們來到現場常會問一句：「How is the house?」一開始我不太懂這個問句的意思，後來才了解那是在問觀眾的狀態，如果觀眾反應冷淡，那就應該回答 The audience is slow（觀眾沒什麼反應）；而反之就是 The house is packed and the audience is very good.（觀眾滿座，而且反應熱烈）。

因為觀眾就是最重要的配角，常常決定演出的成敗，一定要好好跟他們進行有效溝通，建立好關係。

喜劇的目的就是要引發爆笑，此外的其他企圖，都不該與這個主目的相違背。因此要隨時提醒自己，演出的內容能不能滿足大笑的這個目的。而觀眾在什麼狀態下能夠大笑呢？那就是「放鬆」、「放心」的狀態，觀眾必須對演出者放心、對環境放心、對內容與氛圍放心，不然你的內容再好，觀眾也無法發笑。這是在上台時務必要做好的，英文的說法叫 Establish，也就是建立、安頓的意思。你上台第一件事，要想辦法 Establish yourself，建立自己，在中文上接近「定場」的意思。同時間必須

安頓好觀眾的情緒，跟他們搭上線，就是 Establish the audience。

如何開場？

「好的開始是成功的一半」雖然是句老掉牙的話了，卻是千真萬確的，尤其在脫口秀這種肉搏戰式的搞笑裡，如果一開始沒有成功，那觀眾便會看輕你、無視你，最糟糕的可能會可憐你，如此一來你要收穫笑聲的機會便微乎其微，因為觀眾在一個不放心、不放鬆的狀態下是不會發笑的，當觀眾沒有跟你玩在一起的感覺，是不可能開心的。等觀眾安心了之後，再來就是要想辦法與他們建立關係了。

那麼最基本的開場方式有以下幾種：

1. 打招呼與自我介紹

這是最基本的方式，一上台就說：「各位現場的觀眾大家好，我是XXX，你們今晚好嗎？」

這也是最無聊的方式，因為沒有特點、沒有記憶點，有點拖時間。不過還是最多人使用的方式。

艾董的方式比較有趣：

大家好，我是艾董，艾草的艾，董事長的董，不介意的話 Facebook 幫我搜尋一下按個讚～～對，就是現在，已經經營五年多了，粉絲數只有五百。

近來人氣很旺的艾米・舒默（Amy Schumer），在一次丹佛的演出中第一句話是這樣打招呼的：「What the fuck is up, Denver?」這聽起來很兇、很沒禮貌，卻是她建立的一個大前提，意涵是，我這人很粗魯，我的內容會很粗魯，而且我跟你們一樣粗魯。這其實是很快建立了自己，並與觀眾拉近距離。

壯壯在一次《不羈夜》中的第一句話是這樣打招呼的：「各位社會底層的人，你們很榮幸可以看到我，我是大明星壯壯。」這就更直接用羞辱觀眾的方式來快速建立關係，這種方式要小心使用，但用得好，可以馬上擄獲觀眾。

2. 互動、問問題

問好＋聊天也是常用的方式，比如 Q 毛很喜歡講騎摩托車的段子，因此他常常用交通工具的互動當開場：

大家好，大家今天是怎麼來的？

（有女觀眾回答捷運）很多人都是搭捷運，搭捷運的大部分都正妹喔！

（有觀眾回答走路）住附近喔？住這邊都有錢人耶，我也住附近。

那有人是騎摩托車的嗎？（數人舉手）耶！跟我一樣，機車一族，那你們有被開過罰單嗎？

Q 毛利用問問題來跟觀眾互動，然後導向自己想要的答案，接續著講一些好笑的經驗，像被開罰單、摔車、看正妹過馬路等內容。

黃小胖在互動上是高手，她會盡可能走進觀眾席去接觸更多的人，問觀眾覺得她漂不漂亮，問觀眾覺得她

是姊姊還是阿姨，甚至用更兩性的話題騷擾男性觀眾，這些動作也都是在建立關係，是在照顧觀眾。她接觸過的人越多，觀眾會覺得更被重視，同時她也在宣示「我隨時會 Cue 你」，這可以有效提高演出中觀眾對她的關注度。

3. 馬上切入主題（下馬威）

開場的自我介紹或打招呼問好，是可以省略的，特別是當大家已經認識你，甚至是衝著你而來，你可以馬上進入段子，並立刻建立內容，如果強度夠，幾乎足以馬上收服觀眾。

喬治・卡林（George Carlin）一九九二年在紐約的經典專場中，一開場就用最硬、最強烈的態度，批評當時才結束不久的波斯灣戰爭，而且長達八分鐘，接著在第十分鐘後，他才轉到比較輕鬆的生活話題。以一般的作法而言，在觀眾還沒暖身之前，你應該循序漸進地帶領觀眾，然後才進入正題。但卡林還是非常有自信地，用如此高強度的內容來開場，一次打穿觀眾，接下來觀眾便任他予取予求了，所以卡林才被稱為神級的大師。

六塊錢也常用類似的方式，一開場不自我介紹，馬上丟出最狠的話題，比如問「你們喜歡自慰嗎？」、「你們有劈過腿嗎？」，更兇的還有「在場有人自殺過嗎？有成功嗎？我想應該沒有吧？」。這樣馬上切入主題的方式，有下馬威的作用，但如果要這麼做，請務必掌握好你的段子、處理好觀眾，不然觀眾可能會跟你一路唱反調，讓你在台上受盡苦頭。

如何 Deliver ／表演傳達

接下來就是進入內容的演出了，你需要有效地傳達你的笑話給觀眾。在脫口秀界會用一個很特別的詞，叫做 Deliver。Deliver 原本的意思是「傳遞、實現」，而在脫口秀上就是傳達＋表演，其實跟英文原意也相當接近了，簡單而言就是你必須透過表演，將笑點傳遞到觀眾身上，實現你所想要的搞笑成果。要是你沒有成功逗笑觀眾，表示傳達失敗了。解釋完其中的意涵，以下就直接用 Deliver 這個字眼來講解需要注意的幾個重點。

1. 旋律 Rhythm

雖然脫口秀不是唱歌，但演出的旋律相當重要，意即你要在演出中拉出高低、抑揚頓挫的線條，讓演出鋪陳更有趣味。以一個單一的笑話來講，其中就已經有需要注重的旋律。

平穩的 Setup： 在做 Setup 的時候，你是在傳遞笑話的前提，而且我們知道 Setup 是假的、是欺瞞的，所以基本原則是穩定、不動聲色，站在越近接觀眾的立場越好，看起來像是在幫他們說話，如此將更容易一起帶領他們進入你安排好的圈套。

奔放的 Punch： 在給笑點的時候，目標是要讓觀眾大笑，自然要做出明確的攻擊、轉折，然後希望笑聲一口氣釋放，所以你的表演理當要放開，而且情緒一定要有所轉變。相對於 Setup 是講假話的樣子，到了 Punch 你講出真話時，就要拉出差異，比如你是心虛，就要透露出「不好意思」的轉變；你是無恥，那就要有囂張的轉變；你是不爽，那就要罵人；你是白目，那就要有古怪的表現。

Punch 的 Act out：在給 Punch 時，有個術語叫做 Act-out。依照美國知名喜劇研究者／教師茱蒂·卡特（Judy Carter）的理論：Act-out **是將笑話的情境演繹出來，以獲得更大的笑聲。你不是用講的，你是將它表演出來。**

也就是說，你要把你的 Punch、轉變給演出來。你可以加重力道、加重語氣來強調笑點，也可以是一整個心虛地讓聲量轉輕、表達退縮甚至宵小感等。重點是表演一定要換檔，做出明確的差異，這就是 Act-out，你的表演才不會是扁平的。

接下來談整個段子的旋律（或者說是波形）。在排波型時，你先要幫自己的笑話評等。先粗略地分成 ABC 三個等級，A 級是你所評估的頂級笑話，B 級是還不錯的笑話，而 C 級就是比較弱的，當然還可能會有 D 級，但那是不及格的笑話，不該被搬上正式的舞台。

如果整個段子裡安排了十一則笑話要演出，而其中假設有四個 A 級、四個 B 級、三個 C 級笑話，那麼合理的波形曲線應該是這樣擺放：

可以看到，你的演出有個像旋律般的完整波形。切記，不要用 C 等級的笑話來開場，畢竟你已經知道那個笑話水準只有一般般，以 C 級笑話開場，觀眾很可能完全不笑，然後連帶讓接下來安排的 B 和 A 級笑話，可能也受到拖累而降級了。但也不要一開始就刻意秀出最有自信的 A 級笑話當開場，畢竟觀眾才剛暖身，一下子就丟出你最好的笑話放大絕，後面很可能會沒武器可用。那麼合理的開場笑話會是 B 等級的，而且應該是 B 等級中最好、最接近 A 等級的那個，它會有定場的效果。

在每次 A 級笑話出現的時候，要試圖拉高潮，把段子推到高峰，讓你的笑話不只得到笑聲，甚至可以獲得掌聲。

你非常有自信的笑話，稱作「殺手級笑話」（Killer），一演出就有機會大殺全場，所以要想辦法讓你的 A 級笑話成為殺手級的，然而當你的旋律、波形都不完整時，

就很難辦到，殺手會變成手無寸鐵的弱雞。如果你的波型執行得當，便有機會隨著波型讓每則笑話都再提升一級。你最後得到的理想波型會是這樣的：

也就是我們要用笑話互帶的模式，隨著波型將每一則笑話推升一級，比如第一個 C，因有前面的 B、A 助力，有機會提升一個位階，變成強度等同於 B 的笑話；而第二個 B 也因為波型的推動，成為強度等同於 A 的笑話；同理，第二個 A 也因為波型推動，成為強度超越 A 的笑話了。如果都做得好，你整個段子的「笑」力就會一直提升，因此最後一個高潮 A，有機會變成原本的 + 3 級強度了。你可以自行設計更細緻的笑話分級，但是拉高波形的原則是一樣的。

而當你一次不只演出一個段子時，也可套用同樣的 BCA 順序，把相對強的段子放在開場，接著用次等的當

中繼，最後拿最強的段子來收尾。

如果是故事型的內容，較難明確分割出一則一則的笑話，那該怎麼排波型呢？其實原則上是一樣的，你必須在故事中塞笑點，讓它符合這樣波段上升的氣勢，想辦法在每一小段營造高潮，然後在段子尾巴收最高點。

2. 節奏 Tempo

節奏主要是指 Deliver 的快慢配速，外國人常用 Pacing 這個字眼，也就是步伐的快慢。這是指你演出的配速是如何，話語的速度多快，何時要慢下來，何時又要加速。而我更喜歡用 Tempo 這個音樂用詞，因為在台灣這個字不只代表速度，還有強弱拍的意涵，何時要強又快，何時又要鬆而緩。

Tempo 跟旋律必須一起看，就是語調、語速、能量的一致作業。在做 C 級笑話時，通常是過場型的功能，或是為後續高潮準備的 Setup 型笑話，因此你的能量和速度便相對平穩，而在推升高潮的過程，你的能量和速度就得加大、加快。

而在給 Punch 時，因為需要 Act out，那麼表示你的強弱拍便會很明顯，那麼速度呢？要加快或放慢呢？最簡單的答案是，當然要加速，這樣才能把氣勢推出來。但是要注意，如果 Punch 裡的字眼，是第一次出現，在之前都還沒講過，那你反而要慢下來，否則觀眾可能會因為你的加速而聽不懂你在說什麼。所以需要放慢，但是維持氣勢。

我們舉一個偷情笑話當例子，在兩種講法上，你的 Tempo 會不同：

說法 A：我跟隔壁的太太偷情了，她每次都大叫 Oh My God！後來我變成一個基督徒。我被淨化了。

說法 B：我是個虔誠的基督徒，但是我跟隔壁的太太偷情了。誰叫她每次都大叫 Oh My God！

在說法 A 時，Setup 中沒有提到任何基督徒的資訊，因此在給 Punch 時，應該要用穩定而咬字清晰的方式講出「變成一個基督徒」。而在說法 B 時，前面已經明確點出基督徒，然後又說出了偷情，因此叫床的 Oh My God！聲，是很容易聯想的，因此就該加快、加大能量

來演出。

3. 時點 Timing

有了旋律和節奏，接下來就是 Timing ／時點了。同樣一個笑話，由不同演員來演繹，常常會產生很不一樣的效果，其中關鍵因素就是 Timing ／時點。掌握 Timing 的基本重點就是走與停，在何時要出手，以及在何時必須停頓。

比如在一間西部酒吧裡，槍手 A 在吧台前喝酒，這時槍手 B 推門進來，觀眾看到這樣的場景，多會期待或想像兩人即將發生什麼樣的衝突狀況。

B（問）：你在這裡做什麼？

A（沒看 B，笑了笑）

B（冷冷地說）：誰讓你來這個的地方的？

A（看向 B）：問問我手上這把槍吧！

B（震驚）

A（舉起槍）

B：隨便你，媽說要開飯了，你不回去，那牛排就歸我了。

A（把槍拋向B，然後大步跑出門）：休想！

B（接住槍，無奈追上）：一人一半啦！

　　這是個有點鬧的短劇，但早期不管美國或日本的短劇都常走這樣的邏輯。聰明一點的觀眾心知肚明自己看的是喜劇，因此自然會期待劇情的轉折點，而什麼時候給他們下一步的東西，就是喜劇成功的關鍵。在這個劇情中，槍手B什麼時候進場，等多久說第一句話，槍手A做了什麼反應，什麼時候反應等等，每一個 Timing 點都有機會成為笑點，然後最終是為了鋪陳結束的那個點。

　　上面講的是劇情的 Timing，我們要抓幾個重要的停拍時機：腦補、讓笑、懸疑。

腦補：你給了劇情後，在給 Punch 前，要給觀眾時間去腦補整個狀況。

讓笑：在笑點出來後，要給觀眾笑的時間、反應的時間，然後才繼續。

懸疑：這是腦補拍的強化版，在觀眾進入劇情後，拉出張力讓劇情力道加強。

在脫口秀的呈現也是一樣的，在做 Setup 的時候，你要給觀眾腦補的時間，然後在對的 Timing 給 Punch，當 Punch 給完時，你必須給時間讓觀眾笑、反應。而懸疑就得看機會使用，當你的轉折、Punch 是顛覆性相當大時，可以用一個暫停拍來增加懸疑張力。

還有一種懸疑的「長停拍作法」，英文叫做 Pregnant Pause，直翻是「懷孕停拍」，也就是為了要孕養你的笑點而做的長停拍，通常會長達三秒鐘以上。不過這樣的技法千萬不要亂用，否則你的演出會因為太多空拍而變得零碎，通常只需要在給 Punch 時停個腦補拍就夠了，只有在大轉折時才做較長的懸疑拍。

所有的停拍不是真的停止，而是要在無言中，用情緒張力、表情、眼神，繼續做大你的梗，期待生出更大的笑點。之前提到的喜劇耆老鮑伯‧霍伯就是以精準的喜劇 Timing 而著稱的。

　　我們舉一個李察‧普瑞爾一九八二年《Live on the Sunset Strip》專場中，一段講述他在亞利桑那監獄拍電影的實錄來說明：

　　我在監獄裡待了六個禮拜，我跟那些黑人兄弟們聊天，我跟他們聊著，然後（❶：停拍一秒）

　　感謝老天，幸好有這所監獄（❷：面目驚嚇，四肢僵硬達十二秒）

　　我問一個囚犯：「你為什麼要把整間屋子裡的人都殺了？」

　　（❸：扮演囚犯，狐疑達四秒）他說：「因為他們都在家啊！」

　　在這邊，普瑞爾就完美地示範了幾個停拍 Timing。

❶：這是基本的腦補拍，讓觀眾追上腳步，並擴大 Punch 的笑點。

❷：這是一個非常長的讓笑拍，他用了十二秒鐘的表演，讓觀眾反應，並無限擴大笑點。

❸：這是一個懸疑拍，而且是一個長達四秒鐘的懷孕停拍，把囚犯的沒人性整個畫重點起來。

普瑞爾常常使用長停拍的技巧，有時甚至超過二十秒鐘沒有說話，是個控制觀眾情緒的強者。

在操作笑話的時候，要玩轉的就是啟動、等、停的 Timing 技術。回溯之前提到的火車理論，你需要讓觀眾搭上你的列車，你是車掌，引領他們跟著你的笑話前進，但切記永遠要比觀眾快個 0.5 秒，因為如果你的速度被觀眾趕上了，可能會發生兩種狀況：一是笑點被猜中，二是觀眾腦補內容分歧，不管哪一種，你的笑點都無法成功擊中他們。

同時，你也不能太快，如果觀眾跟不上你，一樣不能擊中他們，然後漸漸地他們都會下車了。

所以你要等觀眾，但卻不能真的停下來空等，要掌握好 Timing，讓觀眾跟著你，在對的 Timing 出手，出手後要給反應的空拍，有機會就推高懸疑感，這能調整所有觀眾的速度，讓他們再度集合，然後孕育出大笑點。

現在進行式的演出

脫口秀的舞台，基本上就是演員一個人，其他一切都是空的。所以演員必須帶領觀眾進入你的情境內，營造幻覺讓觀眾有身歷其境的參與感，而最簡單的方式就是扮演，也就是「進短劇」。我們來看看以下的例子：

◆ 文字型笑話：

上作文課的時候，老師出了題目「如果我是總統」，要大家在課堂上練習。

所有同學都認真埋頭寫作，只有小明喝著飲料發呆。

老師就很疑惑地過去問小明：「怎麼不快寫作文！」

　　小明只踉踉地回答：「唉呀，我都當總統了，這種事交給我的秘書處理就好了！」

◆ 脫口秀作法：

　　大家小時候都會寫作文吧？你覺不覺得，那些「如果我是 XXX」的題目，真的是無聊透頂。

　　那次我的老師就出了一題「如果我是總統」的作文，我整個莫名其妙，根本不屑。

　　老師看我在發呆，就跑來質問我：「小明，你為什麼一個字都沒寫！」

　　「不是啊，老師，如果我是總統，還需要自己寫作文嗎？有秘書啊！」

　　「（怒）下課給我到辦公室來報到！」

　　「這個嘛～你得先跟我的秘書預約！」

　　大家可以看到，脫口秀的作法更狠、更直接，而且

清楚地把事件發生當下的情境重現出來，這就叫做「現在進行式」，把本來是過去發生或是捏造的事件，用戲劇演出的模式帶來現場。這樣的手法是非常常見而且必要的，因為這是在滿足觀眾「看熱鬧」的心理，觀眾就是事件的圍觀者，而事件鬧越大越好。

所以脫口秀不是用講的，而是用演的，是個扎扎實實的單人站立喜劇。

要好好實現這樣的演出，就要從練習吵架開始。我們使用葛瑞格・迪恩的吵架方法論來練習，其必要條件是：

1. 與一個成人爭吵。
2. 對方是個你能具象化的人物。
3. 必須是面對面的爭吵。
4. 你們之間有多重矛盾。

也就是說，你要回想一段曾經實際發生過的吵架事件，而對象是個成人（不能是小孩、貓狗或無生命物）。你們必須是面對面吵架，不能是透過電話、傳訊息或影像吵架，然後你們之間必須要有多重的矛盾，有許多愛

恨糾結，比如你們是母子、伴侶夫妻、上司下屬等，偶發性的吵架像是與郵差、店員口角，就不在此列。

　　於是你們吵架的樣子，在他人眼中看來，就是最佳的看熱鬧場景。我們來假定場景與人物是這樣的：你面對的是你的父親，他身高一六五公分、年紀六十歲、禿頭、微胖、穿著內衣；你一七五公分、三十歲、精瘦、穿著酷酷的帽T。你們在家裡客廳吵了起來，父親認為你不成材，希望你搬出去自立；你認為父親從來沒關心過你，只是想操控你來填補自己人生的失敗。

　　這時候你需要找一個夥伴，然後好好跟他演練當天發生的實際情形。你想想看，這麼深刻而露骨的對話，這種親情與人性的面對面，有可能一把鼻涕一把眼淚，甚至見血、鬧上社會新聞版面的場面，誰不想看啊？

　　第一次呈現：你當然要扮演自己，而你的夥伴扮演父親，呈現過程中，希望你能動情、動氣。

　　第二次呈現：角色交換。完全一樣的情境，但你扮演父親，而夥伴扮演你。在這一次，你可能會發現，你似乎能站在父親的角度看這一切了，因為你必須去呈現

父親的樣子、高度、語氣、脾氣，而夥伴則要模仿你，你可能也看出他的可惡、可憐和可悲了。狀況真的越來越精采，而想必你除了氣憤、情緒和淚水之外，可能也會不小心笑場幾次。另外，你應該會發現，第二次呈現應該會比第一次短，那是因為你與夥伴在意的重點不會一樣，自然會跳過太瑣碎的細節，而這也符合前述談論的「如何說故事中的轉折與笑點」。

第三次呈現：這次變成獨角戲。你一個人扮演自己與父親，利用體態與位置的變換，自己跟自己對話。切記，兩人的相對位置、人的質感、地位高低、身高體型高低差異，都要講究。這時你的觀眾可能會笑翻了，因為你的樣子真的像是精神分裂。再一次的，篇幅可能會更短了，因為你自己也耐不住這份尷尬了。

這樣還沒完，還有第四次的呈現，我們在下一節繼續談。

脫口秀中的你我他

在做第四次的呈現前，讓我們來說明脫口秀中的三

個人稱。

人稱代名詞有三類，第一類是「我」，第二類是所謂的互動對象「你」，第三類是第三方對象「他」，你、我、他，在日常說話或文字中經常使用。而在脫口秀一樣也有三個人稱，我們舉一個艾董的《奇妙的廟會表演》段子來說明這三個人稱：

（第一人稱）我接過一個特別的演出──廟會。廟會應該是演脫衣舞吧？叫我們去演脫口秀！沒辦法，去都去了⋯⋯那天到了現場，前面真的超嗨，乾冰啊、音樂啊、跳得超嗨，我真的是看傻眼了，接下來就輪到我了，主持人就介紹──

（第三人稱 . 他 ❶ 台語主持人）今天真的非常歡喜，今天絕對讓大家從頭脫到尾，脫衣舞、脫衣舞、脫衣舞，脫到爽歪歪，大家說好不好？

（第一人稱）下面就說

（第三人稱 . 他 ❷s 台語觀眾）好！！！

（第三人稱．他❶台語主持人）後面的節目是這個……脫？？

（第一人稱）他不會講脫口秀，但講第一個字「脫」，下面就嗨了。

（第三人稱．他❶台語主持人）Errr……一定非常精采。

（第一人稱）然後音樂、乾冰、燈光就下了，我就出場拉著鋼管開始搖，跳起來了。但乾冰散掉了，我呈現一個尷尬的姿勢（跳舞姿勢）。下面是這樣的姿勢（不悅姿勢）。

（第一人稱）但怎麼辦，就開始講吧！

（第二人稱）我很喜歡來廟會，我以歡吃廟會的芭樂，芭樂很綠，比民進黨還綠，比你們的臉還綠，這個阿伯，你一定跟她在一起對不對，因為她老公現在頭很綠。

（第一人稱）台下一片死寂。

（第二人稱）哦，是我講國語的關係嘛？你們都聽不懂國語，因為你們都沒讀書！

（第三人稱.他 ❸ 小弟）（拍桌動作）

（第一人稱）這時候就有人拍桌子要上來了。有個老大就攔住他——

（第三人稱.他 ❹ 老大.台語）等一下，我想聽他要怎麼說。

（第一人稱）怎麼辦？我一定要講些雅俗共賞的笑話，不對，台下都是八加九，要講一些低俗共賞的笑話。啊，想到了。

（第二人稱）小時候，我媽跟我說，不能用手指月亮，如果你用左手指月亮，月亮會割你左邊的耳朵，用右手指月亮，月亮會割你右邊的耳朵，有一天我就用一個很特別的地方指月亮，然後隔天就被抓去割包皮了。

（第一人稱）那個老大笑翻了，全場只有他一個人笑，他覺得很丟臉，就指著小弟……

（第三人稱.他❹老大.台語）給我笑喔，都給恁爸笑喔！

（第三人稱.他❸s小弟.台語）喔！好笑，老大好笑。

（第一人稱）這時候我了解，權力是春藥，對男人也有效。

從這個段子中，可以清楚看到三個人稱的作用：

第一人稱：我。也就是說話的人、主述者（Narrator），在這個段子裡的主述者，當然就是艾董本人，他是那個拿著麥克風在台上，直接對著觀眾說話的「我」。

第二人稱：你。但這個「你」並不是別人，而是劇情中的你。這跟第一人稱的差別在於，第一人稱的主述者是對著觀眾說話；而第二人稱是進了劇情、短劇的你。簡單來說，這個「你」，就是你在扮演自己，套在艾董身上，就是劇情中扮演自己的部分。

第三人稱：他。這就是你之外的人，與第二人稱的邏輯類似，這個「他」，就是你所扮演的劇情中的事件

對象。而且可以有第二個他、第三個他等等。在艾董的這個段子裡，有「他❶」到「他❹」，是個人物很豐富的扮演段子，而❷s、❸s的部分是指複數人物。

現在換你嘗試第四次的呈現了，務必注意三個人稱的切換。一開始理所當然要用第一人稱主述者的角度開始講故事前提，接著進入劇情與扮演，並使用第二與第三人稱，讓整個段子變成上演中的現在進行式。

第一人稱的主述者，當然代表了你個人的意見，但更重要的是贏取觀眾的認同，所以很多情況下，你一開始必須很「客觀」，站在觀眾的角度看這一切，等你取得觀眾的信任後，再慢慢帶領他們走進你的「主見」裡。三個人稱切換的重點是，提高資訊量與笑點數，以及推升劇情的強度。

主述者從客觀開始，介紹整個事件的背景，然後開始進入實際事件的發生點，也就是吵架或好戲的發生處，所以主述者要簡潔有力地帶領觀眾，把不必要的人事物省略。發生衝突時，馬上進二三人稱的對戲，告一段落時，再轉回主述者，表達感受或評論剛剛發生的事情，這是要抓住觀眾的認同並墊高劇情強度，然後做出下一

步預計舉動的宣告，順勢再度進入二三人稱的對戲。這樣的三人稱切換模式要重複使用，一直到事件結束後，再回主述者做結尾的評論。

好，那請退回去再看一次艾董的段子，這樣你就會更清楚三個人稱之間的切換。要提示的是，話語與動作都要簡潔，最簡單的作法是三個面向：

1. 面前：也就是第一人稱主述者，直接對觀眾說話。
2. 面右：第二人稱，因為大多人是右撇子，因此習慣面右跟他人對話。
3. 面左：第三人稱，也就是跟你對戲的那個他 ❶、他 ❷ 等等。

要提醒的是，在二三人稱切換時，除非必要，不需要「走位」，而是直接用身體面左、右來切換即可，一來省時間，二來不會看來窘迫。而對話的切換中，非必要時也不用刻意換回主述者來提示「而我說」、「然後他就說」等，只要你的語氣、態度等扮演有到位，觀眾一定懂得你的角色切換。

🎬 喜劇小劇場：站立喜劇演員的登頂

經過了七〇～八〇年代的發展，脫口秀／站立喜劇已經成為美國重要的庶民娛樂之一，這當然也影響了其他英語系國家，尤其是英國、澳洲、紐西蘭等國，站立喜劇成為共同流行。當英國用搖滾樂強勢征服世界，美國則用大量的喜劇入侵全世界。

循著前輩們成功的例子，在站立喜劇也締造初步佳績的幾名喜劇演員，馬上華麗轉身成為影視的寵兒，最知名的就是史蒂夫・馬丁，整個七〇年代，他可說是最活躍的站立喜劇演員。他有誇張的肢體、白目而囂張的內容，演出諷刺但不忘自嘲，加上魔術、樂器演奏等才藝，幾乎風靡了整個世代，在後期甚至得動用體育館才能裝得下想來看他演出的觀眾。但從一九八一年開始，他停止了站立表演，幾乎把所有心力改放在電影上，並成為了八〇～九〇年代最重要也最多產的喜劇電影演員，「白髮的諧星」成為他的正字標記，他也同時參與諸多編劇的工作。

　　在站立喜劇領域空窗了三十五年後，馬丁在二〇一六年才再度重啟現場喜劇演出，他曾自述：「我的站立喜劇演出是很概念性的，當這個概念被理解後，表演也就結束了。我不想被這個人格設定定型，所以我就此停止演出了。」

　　在馬丁成名沒多久後，另一個大咖出現了，他是羅賓・威廉斯。他在一九七六年從茱莉亞學院輟學，並展開了喜劇演員的生涯，被多數人視為天才的他，很快地便在各大俱樂部成名，同時也在即興劇和短劇上多所著墨，沒多久就成為電視寵兒，並在一九八〇年第一次贏得葛萊美獎最佳喜劇專輯獎，後續又獲獎三次，數量僅次於寇斯比的七次，以及卡林和普瑞爾的五次。

　　羅賓・威廉斯也是很快就進軍電影圈，與馬丁不同的是，他只專注在幕前演出，鮮少有幕後工作，但是他最為人稱道的作品，卻是以劇情片為主，當然他個人多變的表情和肢體，也為自己的表演增添不少分數。

連續幾位前輩明星的爆紅，讓站立喜劇新秀演員被視為未來的大明星人選，而喜劇俱樂部也成為明星的搖籃，這樣的風氣也一直延續到現在。

　　後續又有成名極早的艾迪・墨非，他的爆紅來得更快，在二十五歲之後，就幾乎再也沒有站立喜劇的作品了。走紅三十年後，他在二〇一〇年進入半退休狀態，除了早年的衝勁已不再，更重要的應該是市場變化已經不是他能掌握了。不過在二〇一九年他推出 Netflix 電影《我叫多麥特》（Dolemite Is My Name），在這部傳記電影中使盡全力扮演前輩喜劇演員魯迪 雷 摩爾（Rudy Ray Moore），得到許多正面的評價。近期他也有不少舊作的續集準備推出，也許正醞釀著東山再起。

　　另一位值得一提的重要人物是金凱瑞，他在俱樂部初出道的演出充滿了誇張的肢體與爆發力，只是一路以來的發展始終差強人意，缺乏一個被看見的契機。直到一九九四年，金凱瑞的表演生涯有了巨大的改變，接連三部賣座電影《王牌威龍》、《摩登大聖》、

《阿呆與阿瓜》讓他瞬間成為票房巨星，而接下來的作品也都創下重要的成績。也許你可以不喜歡金凱瑞的演出方式，但絕對無法忽視他獨一無二的表現。

　　類似艾迪‧墨非，金凱瑞在一九九九年演出傳記電影《月亮上的男人》，也成功詮釋前輩喜劇演員安迪 考夫曼（Andy Kauffman）。在近期推出的紀錄片中，金凱瑞自述在演出該電影時，他幾乎是處在一種「上身」的模式中，拍攝過程中，似乎不是他本人在演出，而是已經過世的 Andy 附身在他身上。金凱瑞近年的電影作品銳減，而且幾乎都是票房、評價雙輸，但幾個在影集上的嘗試卻有所斬獲，二〇一七年起他製作了《I'm Dying Up Here》影集，內容講述喜劇俱樂部興起的七〇年代中期，一群喜劇人尋求契機的故事；另外他主演的《酸黃瓜先生的人生笑話》（Kidding），讓我們看到他不再故意擠眉弄眼的優秀演出。

　　以上的幾位喜劇演員的成功，無疑標記出站立喜劇演員的喜劇高峰。

📹 隨堂作業：吵架的故事

寫下你的吵架故事，記得對象必須是個成人，以及
前面提出的那些限制。然後完成你的四次呈現，尤
其注意三個人稱間的切換，還有第一人稱主述者有
沒有扮演起介紹、堆高、評論的角色。

第5章—演出的起手式

| 第 6 章 |

喜劇的立場

前面幾個章節中,我們已經把脫口秀的基本喜劇原理都說完了,如果你跟著書找到相關的影片與資料來看,那你對「什麼是脫口秀藝術」應該有一定了解。我們知道,喜劇充滿反邏輯,所以某個層面來說,它是個難以捉摸且不穩定的東西,會隨著時空環境條件的改變而變化。

比如在台灣好笑、受歡迎的材料,拿到北京未必好笑,反之亦然。在英國好笑的東西,拿到了印尼可能會被查禁。但我還是要給喜劇一個方向定義:

喜劇就是在解放。

喜劇／搞笑是人類最原始的藝術形式之一,而其原

動力就是想要打破既有框架，或用另類的手段應對不可撼動的事實，比如在一個肅穆的場合下搞亂；嘲笑權威象徵者或是弱勢者；對於無能為力的事物／壓迫／悲劇進行放棄式的開玩笑；對於自身的悲苦用笑來發洩。

所以說，喜劇是一種解放、破壞，一旦負面能量累積到一定程度，搞笑就以有趣而溫和的方式遂行解放與破壞的目的，隨著能量的釋放，整體處境會因此產生微妙的變化，那麼就建立了新的「正常化」狀態。接著下一次的喜劇能量又會從新基準處開始累積。

由於喜劇是一種顛覆的藝術形式，所以它就該是自由、放鬆、不受過度拘束的，這是當代的喜劇趨勢。如果你要投入這個市場，不能不注意這個基調。在喜劇裡，不太可能八面玲瓏，你必須有立場，也許最後的呈現未必是尖銳的，但你內在的立場必須清楚。要讓你的喜劇受到尊重，便要有自己的喜劇立場。

建立你的態度

脫口秀是種智慧型的喜劇，主要靠「攻擊」觀眾的

大腦、感受來取得笑點，因此你的觀點、立論為何是非常重要的，你必須馬上讓觀眾了解到你的世界觀，不然他們無法理解你的喜劇。

你是誰？你的身分為何？你的態度是什麼？你的處境是什麼？

這些點全都要快速傳達給觀眾，未必是透過文本，而常常是用一種氣場、態度的方式展現。

舉東區德的一個段子當範例：

我第一次在北京表演，講第一句話就被觀眾噓。

我說：「北京的觀眾朋友們大家好，我是東區德，這次很高興能夠有機會出國來這邊表演……」

全場觀眾「BOOOOOOOOOOOOOOOO！！！！」

「出你媽國！」「我們是一家人！」

我想說：「靠！一家人還噓我！也太玻璃心了吧！」

他們看不太懂我的表演，反應說：「東區德，我覺得你的笑話太複雜囉，聽不懂，你都講繁體的，能不能講簡體啊？」

身為一個台灣人，最常會被大陸人問的一個問題是：「阿德，你對於海峽兩岸之間的關係怎麼看？」

我說：「什麼怎麼看？台灣就是一個主權獨立的國家啊！」我內心是這樣講啦～

但實際上我是說：「兩岸一家親啦！」

不管他們講什麼我都附和他們！

中國一個都不能少！對！血濃於水！That's right！我瞎雞巴附和！而且我講得比他們還誇張。

我們要團結一心，抵抗外辱！反清復明！反商復夏！

我們是炎黃子孫！打倒蚩尤！打倒蚩尤！

他們就很爽，「欸～這就對了嘛！」（做打手槍動作）

東區德其實從一上台就已經在展現自己的態度了，簡單而言就是個「混飯吃的無賴」，所以他的笑話都會跟著這個邏輯，他同時是個很自我的無賴，但又要混飯吃，所以得四處討好。以無賴為基底，他會有很多誇張的行為，並且我行我素。所以就會有「什麼怎麼看？台灣就是一個主權獨立的國家啊！」這樣的台詞出現，這句一出，馬上可以討好台派人士；然後馬上他就補上一句「兩岸一家親啦！」，而這句不會引發觀眾反彈，而是引發笑點，因為這符合無賴邏輯。

像是「能不能講簡體啊？」這裡，話一出東區德便會補上一個「供三小」的表情，這也是在定義他的態度。所以觀眾是透過東區德對事物的反應，快速理解演出者的世界觀。

段子末段中的瞎附和已經到了超展開的地步，東區德加大力道吶喊，連蚩尤都來了，這樣莫名其妙的內容，也會讓觀眾在腦內邊笑邊吐槽。最後合理的收尾本來是，大陸人該吐槽東區德也太誇張了吧！但卻來了個「欸～這就對了嘛！」的自慰收尾，讓整個荒謬感再推升一級。

建立舞台人格、人格設定

前面提到東區德的無賴設定，這就是演員在台上呈現的舞台人格、人格設定，簡稱人設。

人設可以說是一種整體性的前提、整體性的 Setup，也就是一種撲克臉，觀眾一看到你的牌，就知道你是怎麼樣的人。

在喜劇中，人格設定是非常必要的，因為搞笑常常需要直球對決，而角色在個性上的直接衝突即是最簡單的笑點。人設的運用在情境喜劇（Situation Comedy ／Sitcom）中應該是發揮到最極致的，大家可以想想《六人行》中的六個主人翁，就是最標準的六張撲克臉牌，他們的設定永遠不會跑掉，每一集不管劇情如何推展，到了下一集就會再恢復原始設定，這就是情境喜劇的基本邏輯。因為 Situation（狀況）設定每一集會出現一個事件或人物，給主角們出一個難題，他們要解決這個狀況，又會接連帶出一堆問題，並圍著這個狀況與問題冒出笑料。

其實多數卡通跟情境喜劇的人設邏輯是一樣的，比

如跨世代的共同童年最愛《多啦Ａ夢／小叮噹》的人格設定如下：

哆啦Ａ夢：擁有科學超能力的爛好人（貓），害怕老鼠，喜歡吃銅鑼燒。

大雄：懦弱、懶惰、藉口多，喜歡靜香，雖然心地善良，但就是個魯蛇。

靜香：品學兼優、愛洗澡的花瓶。

小夫：自戀、愛賣弄、愛耍小聰明的富二代。

胖虎：愛唱歌卻難聽的暴力孩子王。

舉一集《記憶吐司》的故事當例子：考試要到了，沒唸書的大雄想要臨時抱佛腳，因此央求哆啦Ａ夢幫忙，哆啦Ａ夢行禮如儀地先數落了大雄之後，又忍不住獻寶了記憶吐司來幫忙。其功能是把吐司印在筆記本上吃下，就可以記住筆記上的內容。但是大雄的筆記不意外會有短少，於是他去找胖虎借筆記本，但胖虎的筆記本太髒，大雄不想印在吐司上吃。

　　於是大雄理所當然地去找靜香借香噴噴的筆記本，卻被靜香說教，這時大雄當然要展現法寶的用處來顯威風，於是便用記憶吐司印電話簿，並一口吃下。果然大雄背出了電話簿的內容，這讓靜香刮目相看。於是靜香臣服地交出筆記本，但是大雄實在吃太飽了，這時已經吞不下靜香的筆記了。

　　當晚為了慶祝母親節，大雄勉強又大吃一頓，但為了應付考試，他也只能繼續硬塞記憶吐司。故事要收尾了，一如往常的大雄一定會得到具有教育意義的報應，因為實在吃進太多東西，第二天大雄拉肚子，同時也把記得的東西一併拉了出來，所以一切努力歸零。

　　如果是正常的狀況下，大雄受到教訓後，應該會成長，然後做人處事方式會有所改變。但是在喜劇的人格中，人物的設定是不會改變的，這樣才能無限的複製同一角色定位來展開故事，觀眾也會很容易進入狀況。

　　在脫口秀中也是一樣的，演員上台時觀眾沒有太多時間去了解你，所以鮮明的面具式人格設定是很好用的。比如前面提過查普爾會在台上抽菸的這回事，就是在宣示他所設定的「我行我素與無極限的人格」。各位想想

看，即使一個人菸癮再大，十分鐘、一個小時不抽菸會受不了嗎？應該不會吧！而且以查普爾演出時展現出的精準度和控制力，基本上他應該不至於被菸給牽制，所以合理的結論就是，查普爾是在貫徹他的人設。

而壯壯的舞台人設就是「沒有節操的登徒子」，但是他的觀眾緣還不錯，所以我用「最溫柔的下流」來形容他。依照這樣的人設，他在台上必須講些低級的話題，凡事用下體思考，他要玩弄觀眾，又要跟觀眾求饒，一切就是為了貫徹這個登徒子設定。但是壯壯實際的人格是非常非常有禮貌而偏內斂的，而且喜歡獨處，那登徒子是不是他實際的人格呢？其實也是，但只占一定比例，平常未必會顯現，而在舞台上，他不需要讓觀眾看到全部的他，只需把喜劇演員的人設彰顯出來即可。

同理，賀瓏的人設是屁孩，但他實際的人格則更多是世故但誠懇，但這些人格並不好笑，所以就不用放上台了。地獄梗雙公子 Jim 程建評和仁頡，人設是無道德的白目者，但私底下，他們一個隨和健談，一個則是喜歡傻笑的文青。

而像龍龍的基本人設是雞歪、難搞、囉唆；黃逸豪

的基本人設是毒舌、武斷，這些跟他們實際的人格一不一樣呢？這部分就不解釋了。

二○二○年春天，喜劇圈吹起一波奇特的人設風，其中最特出的是麥摳和壯壯扮演的智能障礙者。起初是麥摳模仿智能障礙者，創造了「我是一個受過傷的人」，並用這個人設來表演脫口秀，造成了一定的話題跟迴響。麥摳這樣的表演方式引起了壯壯的興趣，進而也開始在卡米地的 Open Mic 中數次推出「壯壯二號」的角色，那也是個智能不足且偏執的角色。嚴格來說，這樣帶著與本我有過大差距，需要「進角色」來表演的樣貌，與之前定義過的「脫口秀是不帶角色的第一人稱」演出，是相衝突的。在以往，較常使用智能不足設定的人是大鵰博士，但他這個人設並不是僵化固定的，常會用笑場或演不下去等方式來打破設定，間接顯示該人設是「開玩笑的」。而不管是賣摳或是壯壯，也都會有在演出中途跳脫該角色設定，再回到本我的作法。

由於觀眾基本的認定還是「演員台上的呈現」等於「演員本身」，如果出現過度人設，觀眾對你的人格會無法掌握。而且現在要扮演智能障礙者，一拿捏不好，很容易引來輿論攻擊。所以早年常見的裝白痴喜劇角色現在幾

乎很少見了，當前大多只能走少根筋或偏執的設定。

Comedy is tragedy plus WHAT

　　大約是在二〇一八年末，有一次跟博恩的私下討論中，他問我有沒有聽過一句話：「Comedy is tragedy plus time.（喜劇是時間轉化後的悲劇）」。我當時回他，沒有明確聽過。

　　這句話有一定的道理在，但我認為這句話是不完整的。博恩是個對自己台上演出內容相當有「潔癖」的演員，他會盡可能地要求段子內容的資訊正確，也不喜歡廉價的腥羶色，也不會刻意渲染內容，至少當時的他是這樣的。而當時他也沒產出過什麼爭議性太大的段子。

　　Comedy is tragedy plus time.，這句話的原型應該源自馬克吐溫，但反覆地被轉述與改寫而成為這個精簡的句子。基本上當一件慘劇經過了時間的發酵，那就有機會擷取其中的刺激點，而將它一笑置之。當你有辦法嘲笑一件慘劇的時候，事實上也等於為該事件解除了封印。我們試著拿秦始皇焚書坑儒這件事情來開玩笑，舉一個

羅小新說的例子：

> 焚書坑儒的案子，簡單來說，就是朕難容。

這個笑話，指涉層面還蠻多的，也許大部分人無法一時間抓到笑點。其字面的意思，是秦始皇會燒書、坑殺儒生，是因為那些人的言論讓身為皇帝的他／朕，難以包容。第二層用了諧音的方式指涉了政治人物鄭南榕，因為鄭南榕之死，跟焚燒和禁書等事件關鍵字有關。焚書坑儒的事件發生已經超過兩千年了，所以事件能引發的痛苦相當低，即使把同時期建長城、戰匈奴等死傷數萬的事情拿來開玩笑，也都不是問題。

那麼離世約三十年的鄭南榕呢？那八十年前的納粹大屠殺呢？人類歷史上，可怕的事件還少嗎？你真的能拿來開玩笑嗎？

我的答案是：可以，但你必須確保轉化成功。

對我而言，基本上沒有事情是不能拿來開玩笑的，但是只要視聽者笑不出來，那麼你就是搞笑失敗。我把 Comedy is tragedy plus time. 這句話，做了些改變，成為：

Comedy is tragedy plus distance.（喜劇是有著安全距離的悲劇。）

這裡講的距離，同時包括時間與空間，而且都得抓得恰到好處，太近則感受到痛苦，太遠則失去刺激度。二〇一四年時，我在英國一家俱樂部看表演，第一位登場的喜劇演員是個瑞典籍的帥哥，他一開頭的笑話，就是帶著支持納粹言論的笑話，內容大概是這樣：

瑞典人支持納粹，我們從來對他們都是百依百順，尤其是在長相上，比較過英國人（的醜樣）跟德國人的差別，我們當然是歸順納粹啊！更正確地來說，在帥度層面上，是德國人歸順了瑞典，我們實在長得太好看了。

這位瑞典帥哥演員的名字和笑話的精確內容，我已不復記憶，但基本上他劈頭就說了不只一個納粹笑話，而且數次批評英國人醜。我當場一聽，就捏了一把冷汗，一個外國人，竟敢在反納粹的大本營裡講這樣的笑話。而大家猜，現場的反應如何？答案是七十分。也就是大多數人有笑，但不是大笑，就如同一個基本的開場演出者該達到的水準。現場的英國人沒有出現強烈的噓聲或反彈，一樣是開心地喝著啤酒。由此可知，有限度的納

粹笑話，在英國已經是有一定安全距離的搞笑話題了，那同樣的笑話如果在台灣講呢？應該會更安全，因為我們與那段悲劇的距離更遠。那麼如果拿去德國呢？肯定會敏感些，甚至是禁忌。

再舉一個例子，大家都知道美國近二十年來每隔一陣子就會發生校園槍擊事件，傷亡者多數為高中的師生，而在二〇一二年發生了一個很特別的槍擊事件，一個年紀二十歲的男子衝進小學，射殺超過二十名的被害者，而死者多數為六、七歲的孩子，這起事件震驚世界，主因是被害者真的都是年幼無辜的兒童。

在事發後的週末，卡米地剛好辦了一場英文秀，滿場觀眾來自不同國家，其中過半是美加人士。當晚一位台灣的表演者 Jiamin，便拿了這個事件來開玩笑，內容大致是這樣：

我很捨不得那些孩子慘死，你們知道最可惜的是什麼嗎？就是他們死的時候都是處男／女，他們還沒嚐過性愛的滋味就走了，這會死不瞑目吧！

如果可以的話，我願意幫他們每個人破處。

我這段轉述可能不是完全精準，但與當時的演出內容意思差異不大。在演出的當下，這個話題一出，觀眾馬上議論紛紛，當 Jiamin 講到「破處」的字眼時，台下更有人直接發聲說「你在講什麼／你講這個做什麼／閉嘴」。還在盡情表演的 Jiamin 馬上感受到現場的敵意，並快速換話題，但是觀眾依然一片靜默，氣氛相當僵，因此他只能快速收尾下台。在卡米地超過十多年的歷史中，全場觀眾一致抵制演出者的場面非常罕見，應該不到五次，而這次肯定是讓我印象最深刻的。

　　以事發的時間點跟受眾來判斷，要拉出距離來搞笑，真的是有難度，尤其是受害者還是無辜的小孩子。

　　同樣在二〇一二年有另一個事件，台灣之光棒球投手王建民爆發了婚外情的醜聞。照理來說，公眾人物出了操守問題，都是喜劇演員吐槽的好題材。當時有幾個表演者試圖以此話題搞笑，但觀眾大多如銅牆鐵壁一般，對相關笑話完全不買單。其實原因很簡單：在大環境經濟蕭條、政治混亂的狀況下，王建民從二〇〇六年起幾乎成為台灣人的精神支柱，他的勝利等於全台灣人的勝利，他的失敗，也讓全國痛苦，甚至股市還會有王建民勝投行情。王建民一受傷，全台灣人都想陪著他，都祈

禱他趕緊好起來，這種視他為子弟兄長的心情，實在無法拿來調侃。也因此這同樣也是無法拉出搞笑距離的題材，如今當然可以作為搞笑標的，只是王建民這題材也變得過時了。

再提出一句：Comedy is tragedy plus makeup.（喜劇是經過化妝／編造的悲劇。）

也就是你必須改造、轉化悲劇，讓它離苦得樂。很多喜劇人都很在意所謂的事實，黃豪平跟我說過「缺乏事實底的搞笑，我做不出來」，而艾董甚至說，他的脫口秀內容全都是真的。

但他們的演出內容的確是「真」的嗎？答案是，雖然不能說是假的，但絕對需要選擇資訊揭露的多少、角度與方式，再加上一定量的改編和延伸。這做法像極了化妝術，只不過化妝程度各有差異，是接近素顏、淡妝，還是濃妝，甚至是特殊化妝、戴面具與頭套。

一般人的現實生活很少能有趣到可以搬上台說嘴，尤其又是在處理負面的事物，因此需要靠化妝和編造來離苦得樂，過度刺激、難以處理的內容，要想辦法美化，

然後抓出最高的共鳴點來呈現。

對任何創作而言，真實都是非常重要的元素，創作
者無法真誠地面對自身和題材，那麼得到的成品也會是
虛假和脆弱的。喜劇既然是處理負能量的藝術，倘若創
作者無法真誠面對自身的痛苦，去挖掘自己身上的麻煩
處，那要打動觀眾幾乎是不可能的事。

因此喜劇必須根據真實而來，誠實以對，但務必要
轉化。

喜劇的對與錯

上一節中說過，沒有事情是不能拿來開玩笑的。那
麼喜劇中是不是沒有對與錯了呢？當然不是，但是要如
何判斷？我認為可以從法理情三個方面來談。

1. 法律面：這是最底線，也就是你開的玩笑有沒有
犯法，主要是注意誹謗的部分。「誹謗——意圖散布於
眾，而指摘或傳述足以毀損他人名譽之事者。對於所誹
謗之事，能證明其為真實者，不罰。」如果你開玩笑的

材料不是事實，或開玩笑的內容既非可受公評之事，又沒有一定根據，那可能會犯法。此外，常見的狀況還有觸犯妨礙或洩漏秘密的相關法條，或有關政治意涵的話題，又有「意圖使人不當選」之類的觸法可能。基本上，法律就是思考基準的最底線，你必須評估在台上開的玩笑，有沒有觸犯這些法條的可能。

2. 道理面：這部分就要看個人的理智和道德標準了，你開的玩笑合不合理，你有恃強欺弱嗎？你是在為少數或弱勢者發聲嗎？你的玩笑會不會太超過，符合比例原則嗎？笑話有歧視的成分嗎？歧視得太過分，以至於不好笑了嗎？如果被大眾指責，你能自圓其說嗎？

3. 情感面：好了，你沒犯法、道理也站得住腳，那你有辦法處理情感面嗎？甚至是情感勒索。人畢竟是群體生物，每天都得面對很大的同儕壓力、家庭壓力、社會壓力，因此當你開「非我族類的玩笑」倒還好，但如果開起自己人的玩笑，那勢必避不了被圍勦的反作用力。

能夠通過這三個層面，那你的笑話就沒問題了。或者應該這麼說，搞笑前你必須要考量這幾個層面，當你分析後發現，開某一個玩笑一定會出問題，那你可以選

擇罷手。但是如果你無論如何就是想完成這樣的搞笑，那在法律面就要有承擔被制裁、被告的心理準備；在道理面就要跟所謂的大眾打論戰；在感情面，你會傷了某些人的心，傷人，自己往往也會難過。你的搞笑，會讓你在實質回饋上有得有失，這就跟我們生活中所做的任何一個決定是一樣的。

　　喜劇是一種準言論自由的表現，在一個社會／團體能開什麼樣的玩笑，常常代表了該社會／團體的成熟度到了什麼階段。我們來回顧一九七〇年代初的美國，嘲笑總統、政府、越南出兵政策，都還是個禁忌，然後不到十年間，卻變成一定程度的顯學。而在台灣呢？一九七〇年代，不要說批評政府了，隨便開兩蔣的玩笑，可能就被視為叛亂，這樣的社會氛圍大約到一九八七年解嚴後才慢慢鬆綁。喜劇在其中扮演了鬆動社會固定禁錮的角色之一。

　　那麼歧視呢？早期的喜劇會大量開弱勢者的玩笑，比如殘障（尤其是智障）、娘娘腔、醜陋者等，別忘了經典的莎士比亞戲劇裡有著大量的愚人（Fool）。而現在呢？對於美醜的物化或外表調侃一樣很難避免，而開殘障的玩笑也還是存在，但過於直接歧視的梗已幾乎很

少見了。而對娘娘腔、性別認同或 LGBT 的題材呢？這些題材也是跑不掉的，但角度已經大大不同，歧視的成分會相對低，大多是處理性向差異的題材，而且通常可以知道是明顯在胡說，比如指稱博恩與豪平喜歡肛交等等。這些就是進步了吧！

喜劇的正負邏輯交錯，讓喜劇的世界不會有絕對的對和錯，成為最開放的魔幻世界，如果你搞笑成功了，就會獲得笑聲跟掌聲；如果你能讓大家歡笑，甚至讓被你嘲弄的對象也笑了，那表示你的搞笑成功了，那就什麼錯都沒了。這讓喜劇成為另類的正義，一方面承載了言論自由，一方面又逗大家開心。如果還要再 PS 補述一則守則，我會說：請審視你的出發點，如果其核心是抱有明確的惡意、自私、仇恨，你演出這個題材是為了報復，那問題就出在你自己身上了，那這多半不會成功，成功了也會是個不光榮的成功。

我對觀眾的建議則是，看喜劇不要太認真，對於惹怒你的內容，可以給予噓聲或是離席，再不行可以發文數落。如果輿論形成，演出者自然得說明或致歉或什麼都不做而失去人氣，那麼就是一種制裁了。能自知的喜劇人自然會修正其內容，加強搞笑技巧，讓演出更好，

這樣會是雙贏的局面；而不知自省的演員，則可能會被淘汰。

　　二〇一九年八月，博恩在一次 Open Mic 主持中，引發了一個大事件。由於當時剛好是鬼月，前面包括學仁在內的幾位表演者，共同建立了「燒了什麼給先人，陰間裡就會出現那個東西」這樣的前提。於是當博恩上台串場時，很自然地接上這個前提來開玩笑，他想鋪的梗其實很簡單，就是如果燒什麼在陰間也會出現一份的話，那自焚的話呢？一個人死了，本來就會下陰間，既然燒過的也同樣會出現一份，那陰間不就有兩個死者了。而博恩的喜劇腦袋是不會只停在這裡的，他需要更好的代入，那下意識能想到的知名自焚者，就是鄭南榕了，於是笑話就形成了：

　　如果在陽間燒什麼，陰間就會出現一份，那陰間應該有兩個鄭南榕。

　　這個笑話經過社群媒體的發文與轉述，引發了軒然大波，尤其是被那些視鄭為台灣獨立建國先驅者的人士強烈攻擊。事件的後果是，博恩與所屬的薩泰爾娛樂公開致歉，並且宣布博恩將不再繼續主持《博恩夜夜秀》

第四季。

　　基本上要評論這個事件，我會先從笑話邏輯開始。其實博恩的笑話邏輯有問題，因為如果是要用燒的邏輯，那一開始陰間應該沒有鄭南榕，所以鄭南榕自焚後，陰間只會出現第一個鄭南榕。除非他要解釋，自殺的人是要下地獄的，然後因為焚燒，又會多了一個，但這樣一解釋起來，不但邏輯更混亂，而且笑點就不見了。所以這是博恩在很短時間內的喜劇反應，利用觀眾知道鄭南榕已經在陰間了，然後焚燒會再出現一個，來湊成這個邏輯。

　　這個事件至少被討論了幾個月。後來我在一個紀錄片營隊的演講中，舉了這個例子，因而引發了隊員內部的爭執，一方認為這樣的玩笑並無不敬的意圖，但一方認為不是鄭的親友，無權拿他來開玩笑。雙方意見交鋒了快半小時，也讓我的演講整個亂套。

　　我的意見是，這真的只是個玩笑，沒有要傷人的意思，道德魔人的反應有點太過激烈，而且當事人鄭南榕先生有被這個笑話傷到嗎？應該沒有吧！我相信他還可能會心一笑，畢竟鄭堅持的是百分之百的言論自由，開

他的玩笑正巧實踐了這一點。

Who you really are?

在台灣，大多數的站立喜劇演員都從卡米地的體系起步，所以多數演員最原本、最青澀的樣子我大多熟知，多年後，很多人的樣子和處境有很大的變化。之中的許多人在演出上不斷精進，也持續相互學習。成長中最重要的過程，便是找到自己舞台上的定位，如果我們以三十歲當一個界線，大多數的站立喜劇會在三十歲之後才逐漸成熟，而往往在四十歲才會達到巔峰狀態。

以二○二○年中為準，我們列舉業界幾位主力脫口秀演員的年齡分佈：

◆二十六～二十九歲：曾博恩、龍龍、賀瓏、Jim 等。

◆三十一～三十四歲：黃豪平、馬克吐司、大可愛、微笑丹尼、凱莉等。

◆三十七～三十九歲：黃逸豪、黃小胖、酸酸、東

區德、Q毛、大鵬博士等。

◆四十三～四十四歲：壯壯、艾董、歐耶等。

這些人大多已經達到成熟的狀態，有些人拳腳都已經施展開來了，擁有很穩定的舞台，有些還在尋求下一階段的突破，以達到巔峰。

本節標題「Who you really are？」，其實是個假標題。在譁眾取寵的風潮下，喜劇演員的段子也越走越極端，「在台上做自己」的這個出發點已經被扭曲了。許多演員上台時，表演內容會過度偏激，為了尋求更刺激的內容，有時會迷失自我。這在新進的演員身上尤其容易發生，通常我給他們的建議是：要先在台上站穩腳步，先找到基本的樂趣，然後再求自我伸張，冒進會讓你的表演被觀眾冷眼以待，導致你很容易受挫放棄。

近期大可愛很常在主持演出時講這段話：**脫口秀是不講腥羶色、暴力、地獄……以外的東西的。**

這個笑話一出，通常都可以得到不少笑聲，這也印證了在二〇二〇年，重口味的梗是主流。這個原因不外

乎演員需要譁眾取寵，必須語不驚人死不休。對於喜劇演員而言，譁眾取寵其實是正面的標籤，你的目標就是要引發共鳴，所以譁眾取寵的行為通常值得嘉許，怕的是譁眾後卻不取寵。

卡米地在經營初期時，演出的方向很多元，雖然偶爾會出現相當聳動或讓人害羞的內容，但多數尺度還算安全。當時我的想法是，既然已經是極小眾的現場，生猛凌厲的內容絕對不能少，因此我常鼓勵更誇張的演出內容。

在早些年，大約是二〇〇九到二〇一〇時，我們開始嘗試約會實境秀、AV 情色講座等葷梗演出。葷梗這東西，其實在年輕的演員群裡，一直是他們最愛的內容之一，在演出中很難避開，但在我們一般性的演出中，觀眾常因為沒有心理準備就遭遇突如其來的葷梗，容易感到不舒服，甚至引發客訴。

為此，我們在早期也不明文規定，在沒有加註警語的演出中，不要觸及十八禁的話題。也因為這個原因，卡米地「不羈夜」系列在二〇一一年十一月誕生了，成為卡米地鎖定色情、下流內容的專門演出，初期幾乎平

均每個月舉辦一次，而時間常選在週五與週六的深夜場，也就是十點或十點半開演，大尺度的內容很能吸引嘗鮮的觀眾，因此慢慢地成為卡米地的招牌演出之一。

隨著脫口秀文化的發展，演出內容的分級變得越來越沒有存在的必要，因為脫口秀喜劇的主流受眾，本來就偏向喜歡邏輯思辨、有反向思考取向、較開放的話題，它本來就不是老少咸宜、闔家歡樂的節目。因而特殊主題的企劃也漸漸變得不以分級取向，分級反而是用來宣傳聚焦用的工具。

這幾年在 Netflix、YouTube 等網路平台助攻下，所有的話題和尺度更加打開，演員為了要出位，必須走更極端、更辛辣的路線。這情形不只是台灣獨有，而是全世界的從業者都受到這個潮流影響。

關於演出內容的走向，我們可以舉幾名演員的狀況來看看。

1. 黃豪平：豪平在從業初期為了顧及本身的形象定位，對觸及的話題會嚴格自我設限，甚至不希望同台的其他演員有過激的言論，這個狀況大概持續到了二〇

一八年才慢慢鬆動。一來是豪平的演出漸漸成熟了，對自己要呈現的東西更有自信，二來是他很清楚市場的脈動，他需要更開闊的做法。到了二〇一九、二〇二〇年，他已經可以談足夠深入的政治段子或私秘的 Pornhub 段子。豪平的個性本來就拘謹，做事力求面面俱到，所以要他放開來是不容易的，但他仍持續嘗試和努力。在二〇二〇年夏天的《笑友會 2：夏課》紅樓首演結束後，他看來有些心煩地找我商量，因為觀眾一直在他演出中發出「吼」的責怪反應聲，這讓他覺得很干擾，甚至希望制止觀眾這種行為。但事實上，該場觀眾的反應很熱情，也很投入演出，他們是在回應豪平段子中比較激烈的言論，像是要用吸管插海龜的鼻子或 WHO 的話題，這代表豪平的笑點打中了核心，而並非讓觀眾不悅。豪平對話題的開放，讓他的觀眾也跟著更放開了，所以才會出現這種以前少有的反應。我給他的意見是：千萬不要跟觀眾對抗，而是跟他之前段子講到的一樣，要「享受它」，然後把笑浪再往上推，那就對了。

2. 大可愛： 大可愛的招牌是胖子 One-liner 笑話，大部分是走自嘲的路線，但有時他的自嘲笑話會往死裡寫，結局都是「好想死喔！」。這些笑話有時太過真實，觀眾會感觸到真實的痛苦，那就笑不出來了。近來他將這

些黑暗點包裝得比較好，而演出同伴們也直接拿「死」胖子來開他玩笑，於是他的死笑話就復活了。大可愛的心思很細密，有很多暗黑的想法，在二○二○年站立幫十週年《十光機》演出中，他用「老人該死」的段子收尾，演出前我給他的意見是這樣收很危險。雖然他已經盡量轉化那些老人笑話，但是真實的老人敵意還是浮現了，演出當場果然收到了部分觀眾的負面回饋。這次的問題點一樣是在於觀眾感觸到了真實的痛苦。

3. 馬克吐司：馬克早期的段子主軸是屁孩、宅男，內容大多是動作派的無厘頭搞笑，隨著他漸漸成熟，觸及的話題也越來越多。在二○一六年的站立幫《脫口秀是很危險的》演出中，馬克用「老年人拖垮年輕人的社經希望」當主題，這段子在當時算是相當具爭議性的，段子很有份量，但也的確危險，因此在演出棒次的安排上，我將馬克放到了壓軸的位置，這是他睽違數年後的第一次壓軸。在那之後，馬克的段子涵蓋越來越多社會議題，然後也研發出「看脫口秀長知識」的冷知識面向，當然他無厘頭的取向依然維持。馬克的說法是：「拜託罵我，我很需要關注」，也就是馬克在出手時，已經準備好接受所有的評價了。

所以我的整體建議是，你要去發展自己，不要自我設限，要去完成那個最好的你，但如果那不是你該走的路線，硬做也通常不會有好結果。多嘗試，遇到關卡時多 Push 一下，但如果真的不對勁，要再度自問，找到適合自己的定位。你不可能不迷惘，但至少要對得起自己，能在自己身上找到樂趣，這樣觀眾也才能有樂趣。

貫徹你的觀點／偏見

　　接續上一節，當你決定了演出內容，不論你的內容有多可怕，你該做的是想辦法貫徹它。這當然不是說，你要死腦筋地不知變通，過度執著，而是你決定要做了，就要把它徹底完成，給它個痛快。就像是日本武士的切腹，最高檔的，就是一個人自己執行完，把自己一刀到底。你在台上是不會有介錯人的，因此如果你出刀砍了自己，但要砍不砍，砍了又不痛不癢，只是個小傷，還在台上嘮叨嘟噥，那就尷尬了，而觀眾會比你更尷尬！這時候你不會得到笑聲，而是同情，甚至輕蔑。

　　曹小歐是卡米地的元老級人物之一，從開張的第一個月就成為卡米地的店員，而且時間長達十一年，他也

在第一年就成為早期的表演者之一，但是在他第二檔的演出之後，就因為抓不到脫口秀表演的感覺，而再也沒上台過（雖然音樂類演出依然持續）。他後來只有偶爾在一些影像搞笑作品中擔任配角，而且常常是被半強迫的。這狀況在二〇一六年發生了改變，呱吉（邱威傑）成立了《上班不要看》頻道，在卡米地失去實體店面的初期與他們共用（依附）了一年多的辦公室，因此小歐很自然就成為《上班不要看》常出現的客串龍套，並在不到兩年的時間內，變成頻道重要演員之一。

在二〇二〇年，小歐為了演出上的轉型，想再度回到脫口秀的舞台。他是一路看著這一代的脫口秀演員從無到有發展起來的人，因此以觀察家而言，他有豐富的經驗，但是一旦要上台，的確有一番苦戰。

以下是小歐在重新上台後的兩個月寫下的感言：

好像慢慢習慣上台前焦慮這回事　但緊張的情緒還是會反應在表演上

語速過快、吃螺絲、在台上浮動　對笑話不自信　不讓笑　咬字虛掉

這些在台上種種，支微末節的瞬間 觀眾都會立馬察覺到 自己也會

像一面鏡子 其實真的很像修行

突然在想，脫口秀的深度 是不是取決於

自己可以面對自己到什麼樣的程度

如果說在這過程我因此變得更坦率

是不是代表 我也因此成為更好的自己

　　小歐長期以來不論是公開或私下的形象，其實都非常類似，就是 M 屬性、愛傻笑、純真但接受度高，常會有些莫名的堅持，對單一型態的操作續航力強。在《上班不要看》以獵奇、大膽的作風為導向的薰陶下，小歐回歸初期的脫口秀內容，也想走比較硬派、刻薄的方向。而我給他的建議是：**必須先滿足觀眾對你期待，然後才進你想講的內容。**

　　小歐必須先滿足觀眾「欺負小歐」的期待，不然觀

眾會覺得氣氛不對，他想表達的其他內容也無法達成。小歐本身不是那種以架式、台風和強烈立場來演出的人，如果硬要以此呈現，那可能起點就是個錯誤，並不是說無法努力達成，而是當下的呈現必須符合演出者能呈現出來的樣子。卡米地早期的老外演員，曾用 Manifest 這個字眼向我解釋，一個演員在台上散發出何種氣場，觀眾完全可以感受到，你的表演必須適合這個氣場。小歐經過了半年的調整，慢慢找到了比較適合自己的氣場：放鬆、不時笑場、不過度機歪、看來無害、睜眼說瞎話。

想要成為喜劇人的你，也需要找到你上台時適合的氣場，選擇你適合的態度，適合的兇狠度，適合的堅持己見度。

找到適合自己的氣場後，接下來，就是如何貫徹你的觀點。更精確地說，是貫徹你的偏見。但光是以心平氣和、循循善誘、甚至給甜頭的方式，來要人接受你的觀點都不容易了，那要怎麼讓人接受你的偏見了？不用擔心，喜劇最棒的地方是，你根本沒有要讓人接納你的意見，你需要的是讓人笑你的偏見。

你早就知道了，喜劇是要觸動痛點、引發共鳴、讓

觀眾吐槽你？需要做的是，不能在 Setup 階段就讓觀眾與你為敵，否則就得修正鋪陳的方式，要更隱藏、更會騙人。然後當觀眾上鈎時，他們會期待你給他們個痛快，這時候就不要保留了，要放大、要使盡全力出擊，你必須 go all the way。

你要注意的是這幾點：

1. 釋放偏見前的 Setup 是否已經洩漏你的偏見。
2. 施展偏見時，有沒有到位，有沒有推進笑點，有沒有補拍，把笑點做足。
3. 當施展後，如果觀眾的反應不足，是不是你挖掘得不夠深？那就再過分一些吧！

喜劇的核心是殘酷的，如果你不對自己殘酷（至少是心理層面上的），就別想得到好的喜劇。不願面對痛的核心、挖得不夠、輕易放過自己、沒有把野獸放出來，都是喜劇精進的最大敵人。至於小歐提到的「成為更好的自己」，我只能說，當你把殘酷的事物好好地搞笑過，那些痛苦就會昇華／超渡了，這算是個好事吧！

以上在此對小歐的留言公開回應，相信也是大家需

要的資訊。在喜劇的創作上，史帝夫‧馬丁說過：「你最好的特質是什麼？最壞的特質是什麼？那麼我建議你選擇你最壞的特質，然後好好發揮吧。」

在台上對觀眾坦承你的壞，你可能會得到一連串噓聲；在台上當個偽君子，你會被觀眾真的看不起。

喜劇能夠提供解答嗎？

很多人問，難道喜劇就是亂搞一通，都在造反嗎？在這裡要鄭重地回答：絕對不是這樣的，而是盡心盡力／仔細策劃後的「搞」，期望真的能夠造反成功。當代喜劇能觸及的議題已相當廣泛，其中更有不少觸及人生課題、社會重大議題，那麼喜劇能給出真的答案嗎？喜劇能負起真的責任嗎？

我的答案是：N.O.，NO。不行！

要在喜劇的反邏輯中尋求到正理，光試圖這麼做就已經是有問題了——即使喜劇確實可以觸發想法、引起反思。喜劇真正能負起的責任是，想辦法讓人笑！光是

能實現這點就已經功德無量了，更何況現實中有許多問題都涉及心理層面，往往在得到笑點後，問題本身就不再重要了。舉個例子，如果你問喜劇演員，要怎麼解決美國槍枝氾濫問題？要怎麼讓美國國會修法限制平民擁有槍枝的資格？Chappelle（查普爾）的回答是：「就讓每個身體健全的非裔美國人，都去合法登記並購買槍枝，這樣，他們總願意修法了吧！」

查普爾的答案很明顯是在興風作浪，對解決真正的問題無助，但的確是某種另類的思考方向，只不過應該沒人會同意這麼做吧！

在二〇一九年我與從從（唐從聖）合作了《好神脫口秀》系列演出，其中包括他與康康（康晉榮）各自的演出場次。在排演時對我來說最大的問題，就是兩位有豐富資歷的演員，要怎麼跟目前主流的脫口秀規格接軌？在問題的探討上，其實這兩位的面向夠廣，不過卻未必能深入。我當時給的建議是，問題必須被回答，而且要選擇誇張的答案才有大笑點。他們搞笑的功力很強，犀利度高，歷練也十足，但卻又希望放上台的東西，能夠是四平八穩的，不得罪人。如此一來在險招不夠多的狀況下，很難真正把觀眾打穿，反而容易落入沒有提供解

答、又不夠搞笑的窘境中。

　　再舉一個知名例子。吳宗憲在一次電視節目錄影中，脫口而出「憂鬱症的原因都是這三個字──『不知足』」。在此的失誤是，在一個娛樂的搞笑模式中，推出了嚴正的見解，如果是以喜劇的角度來看，大家笑不出來，便是搞笑不成功；如果是以個人意見的角度來看，好心的建議卻用了半戲謔的方式表現，也難達到效果，搞笑的企圖變成了自以為是的說教。

　　因此我認為，喜劇的任務就是搞笑，其他附加的目的都會搞壞它的純正性。當然用喜劇來承載一定量的資訊是有可能的，許多廣告、業配作品就同時滿足了搞笑和商品的需求，但太複雜的邏輯和資訊量過多的狀況下，要成功就會很難。

🎬 喜劇小劇場：Live Comedy 的趨勢

　　喜劇的內容一直與時代相互牽引，越開放的時代，讓喜劇有越大的發揮空間。在不到四十年前的一九八〇年代，美國的各大喜劇俱樂部裡，除了站立喜劇，還有許多短劇、即興劇、雜耍、怪胎秀（Freak Show）、魔術、腹語術、搞笑歌舞等多元的表演。然而到了二〇〇〇年之後，大多數的喜劇俱樂部幾乎都變成以站立喜劇為主流，這也代表了站立喜劇受到歡迎的程度。而其他類型的演出，也慢慢找到特定的俱樂部或劇場來演出，如即興劇、短劇、魔術等俱樂部。

　　在此要特別點出站立喜劇（Stand-up）和即興喜劇（Improv Comedy）。以美國而言，現在看到的當紅喜劇演員，他們的起點大多數就是從這兩種類型開始，站立喜劇類的大咖就不再多舉，而以即興喜劇為起點的知名人物，有威爾‧法洛（Will Ferrell）、蒂娜‧費（Tina Fey）、Key & Peele 的喬丹‧皮爾（Jordan Peele）和基根‧麥可‧奇

（Keegan-Michael Key）等。但無論是站立喜劇或即興類的喜劇演員，在影視上要走紅，大多得靠短劇（Sketch），因為短劇是大眾最喜歡也最親民的形式。

　　其中最成功的例子應該是從一九七五年就開始製播的《週六夜現場》（SNL，Saturday Night Live），該節目長年以來網羅了許多有潛力的喜劇人做為班底，然後每集的主持人邀請不同的當紅明星來擔綱，並參與短劇演出。目前亞歷·鮑德溫（Alec Baldwin）以十七次主持領先群雄，緊接著是史帝夫·馬丁的十五次，而湯姆·漢克（Tom Hanks）也有十次之多。SNL 的喜劇班底不但是檯面上的演員，更是短劇的主創者群，幾十年下來培養出來的人物，可說組成了美國的喜劇核心，由於族繁不及備載，這個探索的動作就交給你了，你會挖掘到非常多的驚喜。

　　在網路發達的年代裡，這些短劇的瘋傳，讓大眾對喜劇的了解與喜好也越來越深。為了要搏出位、搶

目光，喜劇很自然地要挑戰更多元的題材、更大的尺度、更誇大的演技、更辛辣的內容，因此喜劇等於也引領著娛樂口味往前。這現象在站立喜劇上也是，尤其是在近年出現了 Netflix，大眾可以隨時獲得無數的完整喜劇專場、全套的影集，更讓喜劇界的競爭白熱化，此平台成為讓世界各地喜劇大鳴大放的推手。

而在東方，短劇／綜藝類的形式則更為主流。日本的綜藝形式短劇，在電視化的年代後一直以來都是其國民娛樂的主流，每個年代都有代表人物，也對台灣的搞笑文化有著很大的影響。而韓國類似日本，主流搞笑也是短劇／綜藝類。

但在八〇年代初，日本出現了一個特別的大爆發，就是漫才熱潮。原本侷限在關西地區的漫才，在當時隨著日本經濟爆發所帶來的開放與娛樂需求，讓漫才這種以語言為主的說嘴搞笑有了施展的舞台。這個爆發讓北野武、明石家秋刀魚等漫才師爆紅，也讓漫才快速變成全國性的搞笑形式。現在裝傻和吐槽的形式，也就此成為日式搞笑的代表，影響力深入民心。

隨堂作業：禁忌的話題

列出五個以上你認為禁忌的話題、會惹眾怒的話題，然後試著將它們寫成笑話，接著自我審查，是否好笑，不果不行，那就修改之。接下來拿你修改的結果，找一些比較開放的朋友，講給他們聽，看他們笑得出來嗎？經過幾次的嘗試後，留下你成功的笑話。

表演的心法

　　許多新手演員都會問這個問題：為什麼我的笑話上次很 Kill，而這次不 Work？為什麼上次在某某處很殺，但今天在這邊卻死成一片？

　　最主要的原因就是，這是現場喜劇，「現場」代表著這是個活生生的 Live Show，每次的狀況都會不一樣，組成的演員和每個人當天的狀態、心態，觀眾當天的氣氛等，每個環節都會影響演出的呈現。

　　這就是 Live 的困難所在，也正好是趣味所在，因此每一場都是獨一無二的，每場都讓人興奮，每場都有可以改進的地方。但如論如何，身為一名專業的演出者，無論面對怎麼樣的場面，最重要的第一要務就是讓觀眾「放鬆」，讓觀眾忘卻其他的影響因素，盡情地享受這

場喜劇演出。如果連讓觀眾放鬆都不容易達成，那你至少必須讓自己在台上放鬆——最起碼要「看起來」是放鬆的，否則你永遠都只能是個業餘者。

讀到這裡，你會發現站立喜劇好難喔！哈哈，你發現得太晚了。這個難度來自於，站立喜劇喜劇演員是個三位一體的工作：演員、編劇、導演，三個工作聚集在一個人身上，也就是這是一份「神」級難度的工作。如果是一齣舞台劇，台上有五個以上的演員是很正常的，而一定也有編劇、導演、燈光音樂舞台等等設計，隨便就會動用十個人以上，但站立喜劇就只能靠你一人了，這難度還能不高嗎？

所以不用再說難了，難，是站立喜劇的特色之一。要做，便要做好準備，拿出好的內容。

設計你的演出

在你完成了初步的腳本後，可以開始準備上台了，老實說，你距離「完成狀態」差不多只完成了一成，但無論如何，你已經有了初步的基底文本，接下來的第一

步就是設計你的表演，這裡又可分成兩個部分：Design 設計與 Program 程序化。

1.Design 設計：你要思考，每一個步驟要怎麼呈現，細細地分析一步步要怎麼做。從你上台的樣子，用什麼樣的態度，什麼樣的能量，什麼樣的表情，是笑臉、是自信、自嗨，還是一臉大家都欠你的跩樣。而你這麼做，要達到的目的是什麼？再來，你開口的第一則笑話要怎麼說——用什麼樣的姿勢、什麼樣的能量、表情是如何、Setup 的 Tempo、Punch 的 Act 方式……

然後第二個笑話呢？跟第一個笑話中間如何銜接，停拍怎麼抓，情緒怎麼連接，能量怎麼加強？

每一步都需要設計，而設計的過程對初學者尤其重要，因為你沒有足夠的經驗值可以套用，因此每個步驟能設計得越仔細，對於表演的掌握就能越精細。

2.Progam 程序化：當你設計好一個段子的演出方式，接下來要將之程序化，也就是把你的設計像程式一樣規劃好演出的路徑。比如你選擇用語重心長的方式鋪了一個 Setup，接下來觸發 Punch 時，再以白目小丑的方式

Act-out，就可得到高反差的效果。接著你要追打，用更白目的方式追第二個 Punch，甚至第三個 Punch。（這部分可以參考第三章喜劇的轉化中，仁頡的圖書館自殺笑話的作法。）

程序化的目的是要將你的演出放上一條規格化的軌道，有如寫程式一般，當你做了 A 動作，就會接著觸發 B 事件，然後導致 C 結果。這個作法是為了確保你的演出有一定的規格化品質，讓大腦進入程序化的結構裡，這麼一來每次的呈現就會有一定的精準度。

這邊說的程序化，並非指你在台上要像個機器人一樣，一板一眼無法變動，而是取程序化的優點，讓表演有軌跡可尋，但依然保持靈活性。有點像是 AI 等級的機器人，有既定的行為模式，但又可以隨時感知參數的變化，即時智慧調整。

這樣的 Design 和 Program，其實在任何的表演類型中都適用。比如一齣舞台劇、音樂劇，假如一齣戲長度達兩、三個小時，主要的演員們是不可能用「背台詞」的方式來演出的，而必須將台詞、走位、動作設計好，讓它們成為一種內化的感官經驗。

脫口秀演員在這上面的功夫更為重要，當一名頂級的演員要演出六十分鐘的專場，假設一分鐘以低標準的一六〇個字來計算，那整場表演就是一共要講將近一萬個字，那是一個不太可能背誦的字數量了。那要怎麼做才能不忘詞呢？那就是要 Design 和 Program，設計好你的表演、語氣、頓點、動作，讓它成為一連串觸發的過程，比如你要講第一個 Setup 時要指著觀眾，出現第一個 Punch 你要大手一揮，停頓一秒接著猛回頭……等等的動作設計。當這些橋段都練熟了，你的演出便會成為一個一個一個程序觸發式的精準表演了。

　　二〇一五年，一次在中國上海演出後的聚會，我跟同行演員看了一段萊恩‧斯陶特（Ryan Stout）的演出影片，其中有一段的內容是：

　　我要搭飛機時在候機室看到一位同機的旅客，他只有一隻手臂，他的左手臂完全都沒有了。我看著他，腦中唯一浮現的想法是：拜託，讓他坐在我旁邊（右邊）……而且他還真的坐我旁邊了，但錯邊了……

　　（做出手臂被獨臂人的手給擠壓到的樣子，然後緩緩哼歌）你要懂得自己人生的位置啊！

當時我對 Ryan Stout 的黑色幽默印象相當深，過了一陣子後想要再找他的影片來看，但是他在 YouTube 的官方片段已經被移除，只能找到一些觀眾偷拍或翻拍的片段。但在查看這些片段時，我卻訝異地發現，他在兩個不同場地演出這個段子，兩次錄影看起來幾乎一模一樣，不管是節奏、表情、動作都如出一轍，但那明明是不同場次的表演啊！所以我做了一件事，我將這兩段影片同步播放，然後發現兩部影片裡的表演幾乎是精準同步的，唯一一個不同點是某一邊有觀眾回他話，他做了簡短的反應然後繼續，除此之外幾乎一模一樣。Ryan Stout 目前在市場上算是個中階的喜劇演員，但他在演出上的自我要求可見一斑。

光是這個段子，我保守估計他花了五年的時間反覆打磨，最後才得到這樣的結果，可以說進入了完全程序化的狀態。在大市場的區域，這樣的作法極為常見，但是在台灣這樣相對小的市場與區域，需要更大量的新段子產出，完整程序化的打磨機會便少了。

但是在段子的形成過程中，這樣的設計絕對很重要，尤其對新手而言更是如此。

有一個設計的重點務必注意：喜劇的感染力是要透過觸發（負面）感受來完成，因此需要用聲音、形體、圖像、行為、事件來觸發感官或記憶，文字是無法觸動感受的，你必須營造具像。

黃逸豪的演出經歷到二〇二〇年為止，已經超過十五年，雖然他主要的經歷多集中在相聲表演，正式進入站立喜劇這一行只能從二〇一七年算起，但他以往累積的演出設計經驗卻幾乎勝過業內所有人。黃逸豪的許多影片都可以在網路上找到，在此挑選一段未必最紅、但絕對很優異的設計來說明他的作法。這段是他談參加婚宴時，新人二度進場時發送氣球的段子：

到了二進的時候，兩個人換了一身衣服進場時主持人還特別興奮（用娘娘腔的樣子，開心地演出主持人），「各位嘉賓，我們新人現在手上拿著象徵幸福的氣球，要分送給現場所有的親朋好友們。」

我想說，什麼叫做象徵幸福的氣球（語速和緩地說著，最後停在相當質疑的表情）？

你是要告訴我，幸福就像氣球一樣（保持質疑，開

始慢慢加速），

　　虛有其表（頓），一戳就破（用指頭戳），（握緊氣球）一鬆手（放開氣球）就會飛走嗎？

　　（往上追看飛走的氣球）（看著觀眾，一語不發，停拍中持續質疑表情五秒鐘）

　　雖然是無實物的脫口秀演出，黃逸豪的設計與程序化執行，也就是用（括號）標示的部分，讓觀眾彷彿目睹整場婚宴，尤其是那顆飛走的幸福氣球。而且他每次的執行都能達到一定程度的精準。脫口秀是個空的舞台，舞台上通常空無一物，你必須引導觀眾進入你的世界，讓他們在腦中建立你要的世界觀，當你做得好，他們會跟著你一同冒險，跟著你上山下海，甚至上刀山下油鍋、穿越宇宙、時空都不是問題，但要達到這個成果，得先好好設計一番。

排演與修正

　　演出方式設計好了，再來就是排演，也就是執行你

的設計。既然是排演，也就是一種試驗，沒有所謂對或錯，只有「判斷」。你要試驗自己設計的演出方式，看能否有效地表現出來，如果不能，必須檢視是設計錯誤還是執行失當，因此你得判斷是要保留、修正或是加強你的設計。

前面提到，站立喜劇是個編導演三位一體的工作，然而在排演時，你務必要把自己完全放到演員的身分上，我們希望看到一個全然奔放的演員，全力施展表演，在排演時甚至可以到脫韁野馬的地步。也就是說，在排演時，如果你可以奔跑就不要走，如果你已經在奔跑了，那何妨試試看裸奔——這只是個形容，你懂的。意即當你在排演時嘗試過多種超限的 Deliver 方式，才有機會做最後判斷與選擇。

排演時，切忌導演和編劇的角色加入干擾，如果你邊排演邊自我質疑「我到底在演什麼？」、「這動作也太白癡了吧！」、「我真的要說出這種話嗎？」這些只是在自扯後腿，會讓你的演出執行無效，本來做得到的點，也容易被自己給搞砸。排演完了，這時候才能讓導演與編劇的身分浮現，讓「他們」來批評剛剛排演的結果，做出藝術上的判斷，然後進行修正。

　　導演的任務，就是指導自己的演出，因此排演時你最好能拍攝下來以便檢討。沒有人比你更了解自己，因此哪些點沒做到、沒做好，自我檢討是再好也不過的。另外如果你能有一同做喜劇的夥伴、前輩，甚至老師能給你修正意見，那就更好了，畢竟當局者迷。

　　在導演工作中，除了表演上的問題，也必須將一些文本的細部問題一併修正。如果發現除了表演，連文本的整體邏輯、深度、說服度都不夠時，那就要回到「編劇」環節，不要客氣地修整自己的文本，甚至段子的整個前提方向都要修正。修正完了，你要再次設計演出，再度執行排演，再度修正。

　　所以脫口秀是個很完整的個人表演產業，不斷做三位一體的角色切換，如果這麼做了幾次，表演還是不夠好，那可以考慮將這個段子先擱著，改去處理其他段子，之後有想法再回頭修整這個段子。

累積時數：Open Mic 試演與驗證

　　設計好了演出程序，也經過了排演與修正，目前這

個段子還是如同薛丁格的貓一樣，你不知道它能不能在台上 Work，因此你必須驗證它，而 Open Mic 的開放舞台就是最好的第一步，它不只是初學者的試煉舞台，即使是有超過十年經驗值的演出者，也需要靠 Open Mic 來打磨段子，因此你常常可以在這樣的場合看到明星級演員練習的樣子。

Open Mic 的字面意義非常直觀，就是「把麥克風開放出來」，而多數場合都是沒有資格限制的，只要你肯報名，一定有機會上台試演。在台灣，以目前來說，台北每週有至少四個以上 Open Mic 場合，以平日為主；而台中、新竹、高雄也有單位例行舉辦；台南、桃園或一些大學校園，也開始有零星的活動出現。你可以就近找到適合的場子參與。

Open Mic 的時間限制基本上都是五分鐘，大概就是打招呼、開場跟一個基本段子加起來的時間。大多數的演出都可以自行錄影，這對事後的檢討很重要，因此要記得拍攝下來。

上了 Open Mic 務必放開來表演，卯足勁執行你設計與排演的成果，即使觀眾的回應不如預期，仍要完整執

行。切記，檢討是下台後的事。

要參與 Open Mic 就必須有計畫和恆心，你很可能參加了半年、超過二十次都不會有明顯的進步，這是很正常的，幾乎每個喜劇演員的開端都是這樣，但等你熬過了半年，甚或一年，就能成為一個有經驗值的表演者了，這就是你建立起來的舞台經驗時數，一如飛行員的飛行時數一樣，是個不斷上升的成就。

下台後要做什麼？

當你在台上執行演出後，最要緊的就是記下當場的感受和觀眾的反應，你對哪些地方感覺喜歡或是不喜歡，而觀眾對哪些部分反應良好或是無感。好的部分你要記住當下的感覺，往後再次表演時盡可能試圖重現；不好的部分，就必須修改、檢討。無論好歹，兩者對你後續的演出精進都非常重要。

接著就是觀看錄影。這時你可以轉換成編劇、導演的身分來檢視自己的表演，如同排演的修正，觀看錄影後也會需要修正，再次設計演出並再度執行排演。這樣

的反覆過程，其實跟程式設計非常相似，先 Program（設計），然後 Run（執行），接著 Debug（除錯）。

下面幾個小節提供你一些進階的表演修正建議。

鋪設演出能量的三種線條

在第五章中，我們談到幾個 Deliver 需要注重的地方。除了那些，當你整個段子／演出完成了，你要注意整體的演出能量曲線，我把它定義為三種線條：Base Line 基線、High Line 高潮線與 Broke Line 擺爛。

1.Base Line 基線：這是演出重要的基本線，也就是你的能量基準水位。一般而言，我們可以抓六成力道，這就是你一般的 Setup 時要給的能量。隨著你的段子演進，你當然會換檔、增加或降低能量，但基線一定要抓穩。

2.High Line 高潮線：這是你在給 Punch 和帶動觀眾時的能量線，而且不是一般的 Punch，是你段子的高潮區。這時你的能量可以推到九成或滿檔。

3.Broke Line 擺爛： 這是最特別的一種線條，能量會低於六成，甚至整個放掉，此時你的表演會整個瓦解，有如放棄，所以稱為擺爛。

整體來看，表演應該是一種流動的線條，能量會不停轉換和跳動。Base Line 基線是你的基準，它與 High Line 高潮要有明顯的差距，這就是在帶觀眾衝向高潮的意思，可能不是一次到位，而是用幾個 Punch 去堆疊，但你的 High Line 一定要能帶觀眾一起嗨翻。如果做得好，從 Setup 的六成力，到高潮的十成力，你的表演便有從基線推升到高潮線的四成力道差距，這樣表演的能量就會很有層次。

當你做到了第一次 High Line，接下來你必須回歸 Base Line，這是為什麼呢？因為如果整場演出都處於非常高能量的狀態，不但你自己可能後繼無力，觀眾更會覺得無法休息、感到麻痺，最後甚至覺得你好吵。演出是需要鬆緊調配的，因此適時把能量拉回基線是非常重要的。在你給完一個階段的最後 Punch，你就要回基線，然後重新 Setup。

但是隨著段子的推進，你跟觀眾的情緒一定會越推

越高，你的基線其實也墊高了，本來六成的力道，自然會變成七成甚至八成，這樣墊高的基線稱為「新基線」，此時你為了再拉一波高潮，很可能能量會破表。破表是好事，表示你給了全力，但為了防止自己虛脫，你必須找個方法重新回到原始的基線，卻又不影響演出的流動，這時候你就要用Broke Line——擺爛的技術了。

Broke Line 是使用喜劇技巧，強制將演出能量拉低，常見的方式有笑場、忘詞／假裝忘詞、跳 Tone 演出，甚至當場放棄、氣餒，連在地上打滾、離場都不意外，所以我把這個技巧稱為擺爛。但即使擺爛，你的表演仍是不能散掉的，而是改用一種收的方式、暫停的方式，轉移觀眾的注意力，又不減損其期待感，他們會用一種看熱鬧的心態殷切地等著看你接下來要幹嘛，所以演出氣氛沒有散掉。但是等你耍夠了，回神時，就可以從最基本的六成基線重新開始做起了。Broke Line 在較長篇幅的演出中最常被使用，因為演員跟觀眾在這狀況下最需要暫停與重啟。

如果做得好，你演出的能量線條應該是類似這樣呈現：

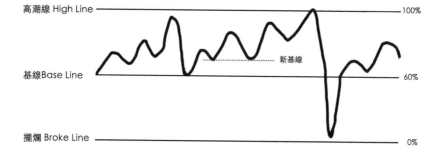

你的演出會有規律地來回在這些能量線中游走，是不是很像帶著觀眾搭乘雲霄飛車，起起伏伏，有趣極了。

而擺爛到底要怎麼做呢？

壯壯的做法是：直接愣住、台上耍賴放棄、喊說不演了、甚至直接在台上打滾。

東區德的作法是笑場、氣虛。

而近幾年出現一個非常經典的擺爛表現，這來自查普爾（Chappelle）。退隱多年的他在二〇一五年後開始積極復出，並從二〇一八年開始連續三年拿下葛萊美最佳喜劇專輯獎。二〇一七年他在《淡定哥》（Equanimity）

專場表演中，出現了一個讓我吃驚的舉動，就是綜藝摔。他每每在講到比較超過、偏激的言論時，便做出「我真受不了自己」的綜藝摔，而且整個專場出現超過五次。

有趣的是，觀察他二〇〇五年退隱前的演出，雖然偶有笑場、岔氣等表現，卻鮮少看到有綜藝摔這類動作出現。說到綜藝摔這東西，可能源自很早期的西方雜耍表演的一些小丑橋段，也就是把笑場、岔氣的樣子放大，這種表演招數很自然地被大量吸收歐美娛樂文化的日本所學習，包括現場音樂、鑼鼓等作法都是。然後再從日本感染到台灣來，但現在回頭一看，歐美已經幾乎看不到綜藝摔這回事了，而日本也只剩少數的老派諧星還會做，在台灣雖然還是有不少藝人會做，但也漸漸消失中。可是、可是，查普爾竟然在他最重要的表演中使出了這樣的招式。

後來他在二〇一九的專場《Sticks & Stones》中又變本加厲，把原本的綜藝摔進化成往後逃跑的招數，在他說出極為冒犯的話後，便會往舞台後方逃跑，最遠時可能退出超過五公尺以上，整整花了十秒鐘以上的擺爛時間！也許這就是他使出綜藝摔食髓知味後的放大版本。

占領舞台，宣示地盤

占領舞台是個心理和實際並行的動作，在英文的說法是 Own the Stage，也就是你必須讓舞台成為屬於你的場域，要在台上有種「我的地盤」的感覺，因此你的舉手投足是有權威感的、自在的、囂張的。

舞台區域對表演者或觀眾而言，都是個聖域，大家都有基本共識，舞台定義了表演者、工作人員、觀眾之間的所屬場域，舞台屬於表演者，其他人不得侵犯。而且舞台是燈光、道具、音響的集合區，本身就具有儀式感。

所以身為擁有特權，又被放在近乎神壇上的表演者來說，你的義務是好好扮演你的神，必須展現穩定感、可信感，你的氣場必須被及整個場域，你的動作要大方、精準，因為底下的信徒正注視著你。

示強：這是占領舞台最好的方式，展現你的強勢，讓觀眾跟著你走。理想的例子是那些耆老級的喜劇演員，如前面提過的喬治・卡林。基本上卡林一上台就會丟出強勢的理論（偏見），表現出「來，聽我的就對了」的肯定感，這時部分觀眾可能還是會跟他唱反調，而卡林

的作法是硬碰硬，他會加強語氣、毫不退縮地堅持自己的理論，並一路往前推衍，繼續挖深。那些原本不認同他的觀眾幾乎沒有足夠的時間思考，只能被他拖著走，最後便完全信服了。其實觀眾都是來尋開心的，因此讓他們感受全面的娛樂威力，讓他們放心跟著走，是最好的作法。

示弱：與示強完全相反，卻是個重新占領舞台的好方法。跟示強用威力震懾觀眾的作法不同，示弱的時機通常是在表演或內容出了問題時，利用示弱的方式來重新整理觀眾的心情。比如內容講錯了、忘詞了、腦袋一片空白，甚至更糟的是剛剛的演出完全無效，這時候如果你還繼續示強，觀眾只會討厭你，因為你都這麼遜了，還在跩什麼？此時示強只會變成討厭鬼。因此適時地示弱，不但不會被觀眾討厭，還是救場的良方。比如你可以直接承認自己忘詞了、講錯了，然後用誠懇但羞愧的樣子請求觀眾原諒，同樣可以達到搞笑的目的，因為你承認了那份痛苦；或者也可搥胸頓足地在台上崩潰，那種模樣也很好笑。這作法跟前一節談到的 Broke Line 擺爛有異曲同工的妙處，這些示弱的舉動都是可幫你重新奪回舞台的關鍵技巧，當觀眾在你示弱時原諒了你，那就是重整氣場的最佳轉折，並藉此開始轉強。

　　站立喜劇一直都是喜劇演員與觀眾之間的拉鋸戰，你的笑話必須 Deliver 到觀眾手上，因此你必須「進」，靠近觀眾；但如果你的強勢是僵硬的狀態，將難以被觀眾接受。你以為自己有「進」，實際上與觀眾的距離卻沒有拉近，因為他們會後退；然後你發現觀眾沒反應，再度逼近，卻也再度讓他們退得更遠，你最終會失去他們。因此在你還沒把握之前，務必要放鬆，等確定跟觀眾建立好溝通橋樑了，才能真的「進」，這跟談戀愛的初期交往狀況非常像。

　　很多人可能不知道，金鐘獎得主、台灣女婿——土耳其老外吳鳳，是卡米地早期培養出的喜劇演員，從二〇〇九年開始的數年，他一直是我們的主力之一。吳鳳對表演的態度很積極，但是初期技術和經驗未必足夠，有時發現觀眾的回應不如他的預期，會太過強勢地去 Push 觀眾，甚至直接問「你為什麼不笑？」、「你覺得不好笑嗎？」等。這樣的動作表面上看起來是在和觀眾對話、互動，但其實卻是嚇跑觀眾的利刃，如果遇到的觀眾也是那種愛鬥嘴的，有時甚至會引起台上台下的口角。

　　笑話的效果沒中，為了挽救場面和尊嚴，加強能量是表演者很自然的反應，但一定要察覺整體的狀態，如果你

的能量是觀眾無法接受的，越強勢反而會造成越大的殺傷力。這是許多表演者在初期最容易遇到的問題之一。

後來吳鳳慢慢修正，對演出中的各種狀況都能談笑以對，加上不時加入自嘲、裝傻等示弱拍，慢慢形成了他後來「有趣的歪國人」這個形象。

雖然舉了示弱的例子，但別忘了，加強能量和氣場，將觀眾包圍還是王道，只是你要注意能量使用和觀眾反應之間是否出了衝突，保持微調，或是用示弱的方式來重整能量。往往當你退了，觀眾反而會靠過來，甚至更仔細聆聽你的演出，這是種表演者和觀眾之間有趣的拉鋸。這些關係是很微妙的，來舉個具像的例子：觀眾通常喜歡看威風的獅子強力嘶吼，但也會關心受傷的小貓氣弱地喵喵叫。

而Deliver的投射位置呢？前面章節有提到，表演時你要把心理的位置放在觀眾席，那麼演出時就選那個心理位置來當你的能量投射點，基本上要以整體觀眾約三分之二的後排為基準，這樣你的能量就能往後投射，並包覆整個演出空間，而投射廣度也有助於你更容易去接收觀眾的反應，並調整適當的能量、節奏。如果是偏扇

形場地，也別忘了要左右掃射你的能量。這些功夫如果都能面面俱到，你不只是Own the stage，甚至是Own the room——把場地當成自己家了。

用裝傻偷渡笑點：小丑拍

大導演馬丁・史柯西斯（Martin Scorsese）在一九九〇年編導了一部經典的黑手黨電影《四海好傢伙》（Goodfellas），片中喬・派西（Joe Pesci）所飾演的黑道大佬，是個喜怒無常的傢伙。有一次他又在酒吧裡高談闊論，講了許多好笑的江湖事，此時對手演員雷理・歐塔（Ray Liotta）大笑了出來，並說：「You are funny.（你好好笑。）」沒想到喬・派西馬上變臉說：「Funny How? Like a clown?（我怎麼個好笑法？像個小丑嗎？）」喬・派西的表情一付就是要拔槍的狠樣，因此雷整個人都驚呆了。結果喬・派西只是在開玩笑嚇唬人，但這一幕讓觀眾足足屏息了一分鐘。據說這一幕是喬・派西在拍攝當下即興加入的，幸好導演沒喊卡，留下這段經典。

沒錯，到底要怎麼做才能「好好笑」，要像個小丑一樣嗎？小丑到底好不好笑，這點見仁見智，但肯定跟

以語言為主要媒介的站立喜劇演員不同。美國喜劇演員路易 C.K. 曾經在短劇、影集和段子中批評小丑，甚至說：「世界上最糟的事就是，不好笑的人卻想搞笑，那就是小丑！」

也許路易 C.K. 本人沒那麼嫌棄小丑，他只是拿來做搞笑的梗。但無論他喜歡小丑與否，小丑的主要表演風格確實是大眾所熟悉的，那就是裝傻（Play Silly）。當我遇到喜劇演員要踏入進階表演的門檻，我常常會提出一個詞「小丑拍」——我指的就是字面的意思，你要像小丑一般誇張地耍寶、裝傻。

很多演員第一次聽到這個指示時會很疑惑，因為站立喜劇主要是用邏輯來引發笑點，所以在台上呈現的風貌，應該要是個智者，不然就是騙子，難道真的要裝瘋賣傻嗎？

然而事實上，古今中外的戲劇作品裡的弄臣、小丑，多數是智者和裝瘋賣傻的合體，像是莎士比亞的李爾王身邊的弄臣，雖然是個小丑，但說的話總是一針見血，比如「李爾王啊，你怎麼還沒長智慧就老了」。你不需要成為小丑，但要能「當個小丑」，這是為了要用裝傻

來偷渡偏激的笑點或是加強演出效果，通常小丑拍能放大笑點，或營造驚喜的嬉鬧樂趣。

小丑拍至少有四個好處：**增加你的討喜度、樹立你白目的風格、降低攻擊性、增加觀賞樂趣。**

短劇類的演員就不用說了，裝傻是必要的方式，不管是真笨、假笨、耍聰明或耍酷，其實在喜劇裡的實質都是裝傻。而在站立喜劇上，老牌的史帝夫‧馬丁樹立的冷派白目混蛋，金凱瑞的擠眉弄眼肢體派等都是小丑拍的高手，Silly 而 Playful。他們透過小丑拍來打造自己的正字標記。

在台灣，壯壯、大鵬博士的裝白癡、暴氣吶喊等方式，也讓人印象深刻。另外像是英國演員吉米‧卡爾（Jimmy Carr）近年在演出時大量使用木偶般的表情加上詭異笑聲，以及 Podcast《百靈果 NEWS》主持人凱莉的魔性笑聲，也都達成了很好的效果。

至於你要做怎麼樣的小丑拍？

不如先問，你願意做個搞笑的小丑嗎？你能做到什

麼地步？這會決定你的呈現。

以快半秒的時間差，帶領觀眾

之前在火車理論中提到，喜劇演員必須讓觀眾上車，而且要讓他們持續跟著你。你在台上必須扮演一名司機員的角色，領著觀眾一起進行搞笑的旅程。與其說脫口秀是在坐火車，不如說是坐一列拖板車，是個危險、沒有扶手、會移動的拖板平台，觀眾隨時會跳下車，甚至摔下車。

做為司機員，你必須比觀眾更聰明，必須比觀眾走得快，大約是快半秒鐘的時間。這叫做 Outsmart the audience，你必須擔任領頭，不然觀眾如果走得太快便會亂猜笑點，就是所謂的跳車了。這會有兩種結果：一種結果是對方提前猜到笑點，提前笑了，那你能獲得的笑聲就會不整齊；另一種結果是對方猜錯了，那你得到的笑聲也會是虛的。不論哪一種，你的演出氣場都會散亂，所以最好的速度就是要比觀眾快那麼半秒，當他們追上你了，你再前進，那就可以一直保持著帶領的姿態，讓多數觀眾留在車上，即使有人沒跟上也無妨，只要大部分的人

仍然跟著你，他們的笑聲會幫你引導其他人的軌跡。

同樣地，你又不能過度聰明、過度快，否則走得太過，觀眾跟不上便會摔下車了。太過艱深、線索不清楚、自以為是的內容呈現，也會讓你成為不合格的司機員，此時如果你還嫌棄觀眾笨，那肯定會失去他們。

所以好的笑話司機員，必須展現智慧和魅力，讓觀眾緊跟著你，亦步亦趨，在帶領順暢的狀況下，就算是走雲霄飛車的路徑，都不會失去觀眾。

一慣性的重要

雖然喜劇是反邏輯的堆疊，但是觀眾需要的還是正邏輯，因為如果觀眾的邏輯也是反的，那你就很難搞笑，無法讓他們有效地腦補。

當你在台上，必須保有一慣性，比如話題談反戰，那麼你從頭到尾的立場都要一致，不能一下子反戰一下好戰，這會讓觀眾無所適從。當你的前提設好了，就請務必堅持下去，不要自我打臉。

有一個常見的問題是，演員常在開了一個比較超過的笑話時，會下意識自保地縮手，加了句「沒有啦！沒有啦！」、「開玩笑的啦！」。這裡的問題是，如果你已經決定開這個玩笑了，那麼丟出去的內容所造成的傷害，並不會因為你補充「開玩笑的！」而減緩，你本來就是在做喜劇，一切表演本來就是「開玩笑的」，多說這句有意義嗎？

打個比喻，你唱了一首歌，然後告訴大家「剛剛您聽到的是一首歌」——通常會這麼做的原因，就是你剛剛唱的歌實在不像一首歌，所以才需要解釋吧！因此當你說出「開玩笑的！」那表示你的笑話應該是不太成功，不太像個笑話，也代表此笑話中的文字、邏輯或 Deliver 需要修正。

如果你真心覺得開玩笑的內容很超過，那可以用擺爛拍或小丑拍來緩和，比如查普爾的綜藝捧。

但「開玩笑的！」的使用可以有例外，也就是當你是要拿來「追拍」。比如你要開呱吉（邱威傑）與柯文哲的玩笑：

呱吉很會耍口舌，根本就是中共同路人，那個舌頭就是用來舔共的。

啊～開玩笑的啦！他只舔柯文哲。

先用舔共來得到第一個 Punch，然後「說開玩笑的」來示弱，接著用這個反轉來當 Setup，丟出第二個舔柯文哲的 Punch。

打穿觀眾

現場喜劇的演出，場場狀況不同，常又取決於當天是週間還是週末，週間裡週一到週四又各有不同特性，而週末呢？週五、週六、週日又各自不同。演出當天是特別的日子嗎？是情人節、耶誕節、跨年、還是連假等，都會對演出有不同的影響。

同台的演員與演出內容的組合是怎麼樣呢？觀眾的組合是如何？年齡層如何？第一次來的新觀眾多嗎？有熟悉的粉絲嗎？裡面有笑聲大的嗨咖能幫忙帶動氣氛嗎？

會影響一場現場喜劇的因素有太多，有一定演出資歷的演員都知道，同樣的演出內容，會獲得的回饋可能天差地遠，有時候場面就是會一片死寂，而你的表演也會搞砸，英文叫 Bomb on the stage（在台上爆炸了）。有趣的是，類似的詞「炸場」，在中國卻是嗨翻天的意思。有時候所有狀況都對了，你的笑話一出手就中，這時你就是打穿觀眾了，然後你一路笑話追打，越來越順，根本像個天王般完成了一場演出，猶如笑神再世一般。

這樣的狀況其實可遇不可求，要複製也很難，需要天時地利人和，但你可以做的是把自己準備好──

1. Establish 建立／安頓：這是在先前就提到過，也是最基本的，務必做到。

2.Connect 觀眾連結：要盡快與觀眾的頻率連結，所以一開始的話題就要能扣住大多數觀眾。以大可愛的作法，就是先給一個胖子笑話來破冰。馬克吐司的作法則是互動：「我說馬克，你說吐司。馬克，吐司，馬克，吐司」。黃豪平、凱莉則是帶動鐵粉掌聲加歡呼。基本上可以用 One-liner、明確的宣示主題、時勢梗、強氣場這幾種模式來取得連結。

3. 尋找領笑者：一場演出中，只要先引發百分之五的觀眾開始大笑，那其他觀眾就會跟隨。我稱之為帶動者或領笑者，卡米地每個時期都有幾個笑聲感染力特強的觀眾，只要有他們在場，演員通常就安心一半。但如果觀眾的組成對你而言是陌生的，那就要想辦法尋找幾個領笑者，壯壯和歐耶喜歡在上台時找特定幾個觀眾深入互動，先打穿他們，讓他們成為領笑者。

4. 追擊：一旦初期的建立成功，你務必持續推升能量，適度加速，讓觀眾跟著你跑。哄笑了超過五分鐘後，你才能放鬆，如果順利的話，此時你已經取得多數觀眾的認同了。

如果你打穿了多數的觀眾後，只要不出大錯，幾乎可以予取予求了。這樣的場面得之不易，如果你有幸獲得，務必記住那感覺，那會是之後表演的精神支柱。

🎬 喜劇小劇場：卡米地的初期簡史

二〇〇七年五月，卡米地喜劇俱樂部（Live Comedy Club Taipei）由身為劇場人的我主導在台北市泰順街開始營運，在當時是台灣第一家也是唯一一家以脫口秀／喜劇作為主軸的展演場地與製作單位。同年二月，香港的 TakeOut Comedy Club 開始營運，比卡米地早了三個月，號稱是亞洲第一家專職的喜劇俱樂部，因此卡米地可能是亞洲的第二家，但 TakeOut Comedy 的演出是以英文為主，所以卡米地應該是全世界第一家以中文為主的專職喜劇俱樂部。

正因為卡米地是台灣第一個有系統地經營現場喜劇的組織，所以台灣初期的現場喜劇脈動都是圍繞著卡米地來發展。

卡米地在成立初期的幾個月，以每週八場的高密度來推行演出，只有週一休息，而週五、六都演出兩場，這是在仿效紐約的喜劇俱樂部排演出模式。但在

觀眾基礎不足與演員配合難度的現實下，沒多久便轉成週三到週日營業，每週平均演出六場，這樣的排程一直持續到二〇一五年都沒有大變動。

在初期，卡米地基本上是以一種土法煉鋼的方式在安排演出，形式上也非常龐雜。當時我們對脫口秀的了解不夠透徹，以為那不過是一種單人表演，既不需要複雜的排演，對道具、燈光、舞台、音響等硬體的需求似乎也不高，貌似不難經營，後來才發現，那真是最大的誤解！就是因為脫口秀的「簡單」，才讓它變得如此的「難」。初期我們對脫口秀的掌握能力相當低，因此有大量的綜藝、短劇、魔術、歌舞形式、遊戲節目的表演，甚至連完整的劇場類演出也常出現，不久後即興劇：《勇氣即興》（二〇〇七年十一月十四日初登場）與互動即興：《新激梗社》（二〇〇八年九月二十七日初登場）的進駐也占了排程中的一大部分，幾乎是只要可行的節目類型全都收，你想像得到的節目幾乎都出現過，如丑劇、催眠、默劇、鋼管舞、BDSM 等。

在二〇〇七年八月十八日，我們舉辦了第一場的英文脫口秀，當天剛好有颱風，但是入夜後風雨漸減，於是我們照常演出了晚場跟深夜場兩場。早期與外國朋友的合作對卡米地有相當大的助益，一來老外的票房跟消費，比中文場好很多，而更重要的是，他們為我們展示了站立喜劇的真正風貌，在 know-how 上幫了許多忙。早期的代表人物有美國人 Dan Machanik、英國人 Hartley Pool、加拿大人 Kurt Penny，他們不吝嗇地分享自己從母國帶來的經驗，在影音與資訊都不夠發達的年代裡，幫我們很快地建立了基本的理論基礎。

然後在二〇〇八年底，曾經在卡米地登台過的雙人搞笑組合們，在幾個核心人物的主導下，以北藝大戲劇系畢業生為主體，加上老師林于竝的加持，組成了「魚蹦興業」這個漫才團體。他們在不到一年的時間內就成為當時卡米地最叫好叫座的團體，並以每個月推出例演的模式大量累積創作，很快地也在台北掀起第一波的漫才旋風。

　　為了要深化站立喜劇的實力，並建立卡米地嫡系的表演軍團，二〇〇九年十一月卡米地開辦了第一屆的「脫口新秀培訓營 How to stand up?」，訓練營成員有全素人（如學生、業務員等）與半素人（業餘表演者、魔術師等），在訓練半年後展開首演，他們就是後來的卡米地站立幫：Q毛、東區德、大鵬博士、黃小胖、大可愛、馬克吐司。

　　在開業大約滿三年後，二〇一〇年起，卡米地的演出風貌基本上已穩定下來，主流剩下站立喜劇、漫才、短劇、即興（遊戲），這幾個類別，也就是台灣目前現場喜劇的四大主類別。其實這四個類型，也同時是目前全世界最主流的四種現場喜劇形式，本來應該花幾十年才能完成的雛形，在台灣被快速壓縮在短時間內演化完成。

📹 隨堂作業：參加 Open Mic

到了這個階段，你應該已經完成了初步的段子，也設計好了演出，那麼找到 Live 的觀眾，並完整的執行你表演，是非常關鍵的動作，所以你最需要的是去參加 Open Mic。馬上搜尋你最方便參加的 Open Mic，並且準備報名。

喜劇進階文法

明明就很好笑？

你是否有過這種經驗：你新寫了一個段子，或是看到一個新的搞笑橋段，竟然只有你本人覺得很好笑，其他觀眾或身旁的人卻反應平平。這種落差在搞笑、喜劇或是任何的藝術創作中都是很正常的，因為每個人本來就有不同喜好，只是在喜劇中，這種情況又跟邏輯有極大的關係。

沒有邏輯，便沒有喜劇。例如有一種「錯中錯」類型的喜劇，我就沒那麼喜歡。這種題材主要呈現主角們連續遭遇挫折，而且一個錯誤會導致更多錯誤，比如一出門就被門夾到還扯破衣服，然後發現鑰匙忘了帶，無法回家換衣服，接著車子發不動，改搭公車又坐錯車，被載到不認識的地方，一下車便被搶劫……我不喜歡的

理由跟邏輯脫不了關係，因為其中許多主角出錯的環節，發生的理由過於牽強，甚至是毫無道理，只以一種機會論的方式發生。要發生錯中錯的機率當然存在，但倘若編寫得不夠巧妙，難免會失去信服度，觀眾也就無法享受其情節了。

所以好不好笑，還是要回到觀眾是否認同你的邏輯，邏輯不對、太跳 tone、太前衛先進，都容易讓觀眾下車；但相對地，太過合理、太老梗、太安全同樣會讓觀眾失去興趣，因此你必須巧妙地拿捏。

正因為喜劇的特性是反邏輯，它在邏輯上是不穩定的，今日的反邏輯，可能會成為明天的正邏輯，它必須跟上變化，一直翻新。再拿之前舉過的例子來分析：

我年輕時很不懂事，看女生都只注重他們的臉蛋。

現在我知道了，原來身材也是很重要的。

這個笑話在三十年前應該有效，但拿到現在，恐怕大多數人已經不會笑了，因為反邏輯不見了，人們的膚淺成為常態，身材本來就跟臉蛋一樣重要，所以要讓笑

點出現的關鍵反邏輯變得薄弱。讓我們再推演這個笑話，換一個 Punch：

Setup：我年輕時很不懂事，看女生都只注重她們的臉蛋。

Punch 1：現在我知道了，還要檢查有沒有整型。

Punch 2：現在我知道了，要確認她是不是韓國人。

這兩個 Punch 比原本的進步，把迎合時代的整型元素放了進來，因此獲得笑聲的機會就大很多。但這還是不夠，因為整型這個元素慢慢又變成普遍的常識了，對比較聰明的觀眾而言，這又已經是正邏輯，所以還得再變化。也許試試看更壞的梗：

Setup：我年輕時很不懂事，看女生都只注重她們的臉蛋。

Punch 1：現在我知道了，會口（交）的才重要。

Punch 2：現在我知道了，首先要確認她們不是仙人跳。

Punch 3：現在的女生就不一樣了，她們只看我的戶頭。

還有太多有趣的 Punch 方向可走，因為我們說過，Punch 就是實話，你要一針見血地把觀眾想聽的實話點出來，就可以得到笑聲。但這跟場合、文化、觀眾屬性有直接的關係，即使是世界級的喜劇演員，到了一個他無法快速適應或根本難以調適的場合演出，一樣得吃鱉，喜劇環境會因時因地不斷在改變，這樣的不穩定性，讓脫口秀這種喜劇更顯得困難和值得玩味。

喜劇的階梯

西方有一個喜劇階梯（Ladder of Comedy）的說法，將搞笑內容分了等級，由低到高分別是這樣：

1 淫穢的笑料 The "dirty" joke（Bathroom humor）

2 身體的苦痛鬧劇 Comedy of pain（Slapstick）

3 情境的搞笑 Comedy of situation（SitCom）

4 言詞的趣味 Comedy of wit（The humor is in the lines）

這個階梯的標準是，談人性或意念階層的內容，屬於高階喜劇；事件與狀況屬於中階；而動物性、身體性的，屬於低階喜劇。這個觀點我同意但也不完全同意，因為能讓人發笑的就是好喜劇，不論你的內容等級是什麼。

但我又常跟演員們說「重量感」這件事，要為內容增加震撼力和記憶點，就必須提供能讓觀眾記住的重點。大家應該都看過不少喜劇，相信有許多表演你看的時候覺得好笑，但看完卻怎麼也想不起來內容到底演了什麼，這說穿了就是衝擊力不夠。而衝擊力可能來自於上述的任何一階，比如內容夠淫蕩、有斷手斷腳的橋段（像是金凱瑞年輕時喜歡玩的折手臂）等，或者有好的情境，有洗腦或機智的台詞也都是好方法。

但的確，當你以人性的矛盾或是大理論來征服觀眾時，大家會有更深層的觸動，甚至對你產生尊敬的心態，這就是我說的「重量感」。當我們把事情拿來搞笑時，很基本地會看到第一層的問題，直接第一次翻轉它，就是第一層的搞笑。套用之前談到的段子起承轉合，那就

是起手談問題，然後承接它再拉一波高潮，而接下來的「轉」就是重點了，你能用其他的方法來看待問題嗎？這個問題的背後，還有什麼機制在，這就是第二層了。當你能挖到第二層，你所設計的笑話就不會那麼淺，而這時候你不要放過自己，再找找看，還能再轉嗎？還有第三層嗎？透過不斷翻轉和挖深，一轉再轉，你的段子變會非常扎實，又豐富又有重量感。

喬治・卡林年輕時的表演，主要以擠眉弄眼的模仿和嘲弄為梗，但慢慢地他發現浮面而直白的搞笑不但無法滿足觀眾，更滿足不了他自己，因此轉而挖掘更深的題材。每次他抓到了能觸動自己的題材，會先下筆，然後重複審視這個題材，直到他要搞笑的軌跡都足夠清晰為止。他這麼說：

「我很討厭『跳出框架思考』這個模稜兩可的詞……但它描繪出了一個有用的景象。我會試著從側門、側窗，用一個觀眾意想不到的方向切入，用一個不同的方式來看事情。」

路易 C.K. 從卡林身上得到啟發，學著去挖深觀點，甚至挖到自己都承受不了為止。他這麼說：

「你只能挖深。從談論你的感覺和你的自我開始，然後是你的夢魘和恐懼，你要一路挖掘，最後將挖到很詭異的髒東西。」

博恩談到喜劇階梯時，他的作法是，在演出中盡量去設計讓每一階都能被觸及到，這樣不同喜好的觀眾就能獲得各自的滿足，然後演出時看觀眾喜歡哪種層級，再臨場應變調整切入方法。其實這些階層並不是絕對區隔的，可以交叉跨躍。

舉東區德二〇一七年在卡米地不羈夜的一個《淫蕩Bass》段子節錄來當例子：

我小時候看的A片跟大家有點不一樣，因為我叔叔住美國，所以我常常有機會看到一些美國A片，通常是在聖誕節的時候會拿到，我叔叔就吼吼吼～Merry Christmas！

可是八〇年代的美國A片是很樸實的，只有正常的角色、正常的情景，正常的對白。在一切看似正常的情況下，它會突然下一個背景音樂，只要這個音樂放下去，所有角色都會突然變得很淫蕩。這種背景音樂，我稱之

為淫蕩 Bass。

假設 A 片場景在網球場——

一男一女在打網球，拍拍拍……

（音樂一下，眼神變，用衣服擦汗）So hot ！

（舔球拍 胸部夾球拍）U like it?

（把球拍往裡面放）I love Penis, oh I mean Tennis ～

在辦公室，一個女上司在罵一個男職員：James what the hell r u doing, u do ur job poorly.

（音 樂 一 下， 眼 神 變）Oh James ～ U Naughty Naughty Boy ～

（丟外套）Come on ～ don't be so shy.

（把桌子上東西掃開，性感貓吼，坐在桌子上，張開大腿）

OH Plz work hard！Harder！

或著是在教堂，一個修女在讀聖經：各位兄弟子妹，讓我們翻到＜馬太福音＞第三章第六節……

主說不可淫邪，不可貪圖歡愉享樂。

（音樂一下，眼神變，下面癢、害羞，合上聖經，丟聖經，玩弄十字架）

OH GOD ～ HELP ME ～ GOD ～ HOLY ～ HOLY SHIT ～

（手一拔，看看手）啊～HOLY WATER！（用手灑在觀眾臉上）

GOD Bless U ～ GOD Bless U ～ 幫你們受洗～一起上天堂好嗎？

這個段子毫無疑問是以低階的淫穢笑料作主軸，外加一些身體上的性愛愉悅加苦痛，而「淫蕩 Bass」這個機制設定，本身就是第三階的趣味情境。他也運用了第

四階的言詞上的巧妙，比如 Penis（陰莖）與 Tennis（網球）等。接下來第六階的意念諷刺，女上司要下屬 work hard 就點到了一些，然後在修女用聖水帶大家上天堂處則做足了諷刺。這個段子一次觸及了至少五個階層，因此是個有重量感又豐富的好段子。

啟動笑點的機制

承上一節，無論哪個階層的喜劇，都需要在其中找到觸動笑點的方法。舉一個改寫自佑子（高臣佑）的《女兒是背包客》段子當例子：

最近我家住進了一個客人，是個外國背包客，aka 我剛出生的女兒。

她很囂張，一來我們家就鬧脾氣，對你予取予求，她毫不客氣地吸我老婆的奶子，還把它們吸爛，害我常常吃到血水。

我跟老婆本來應該要生氣的，但是我們實在太好客了，每次她一哇哇叫，我們就會忍不住去服侍她，這個

外國人說的話我們一句也聽不懂，我們明明可以裝傻不理她的，卻還是什麼都幫她做了，我覺得自己很賤。

這個機制很像 Airbnb，只不過我們家是 Air Baby，這客人習慣真的很差，會到處亂尿尿、亂大便，把房間弄得亂七八糟。她每天跟你要吃的，還會挑食，而且不付錢。

幸好客人總歸是客人，她隨時會走的，好運的話，她會住十八年，也可能二十八年、三十八年或……唉。

這個段子，也是同時觸及了多個階層的喜劇，光奶子被吸爛的部分就包含淫穢和身體苦痛，而情境、言詞、人性與諷刺也都顧及到了，如果不拖拍，這個段子可以在兩分鐘之內演繹完，並得到十二個以上的笑點，也就是達到 6 LPM 的高標準。

這樣的作法便是建立機制，在此設定了「女兒＝囂張的外國背包客」這個機制，觀眾很快會聯想到新聞報導過那些把房間弄得亂七八糟的奧客，而且又是語言難溝通的外國人，光這個情境就有無限的腦補了，但對方偏偏是自己的女兒，你根本毫無勝算。請試著建立這樣

強烈的世界觀和機制，讓所有笑點繞著這個機制打轉，你的笑點便可大量地手到擒來。

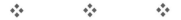

　　喜劇的賦比興：中國的詩經裡將鋪陳手法分為賦、比、興三種，而喜劇裡一樣有增加內容趣味度的賦比興技法，我們分三個小節一一介紹。

喜劇的賦

　　賦就是直述，在喜劇裡就是「如何用有趣的方式來敘述」。我們常會拿世俗中的一些偏見來開玩笑，比如女性開車不在行這回事。以此為出發點，丟出的敘述通常是，我們不應該發駕照給女生，即使她們考到駕照也不該讓她們上路，馬路可不是汽車教練場，你無法靠著背公式來開車，如果在路上遇到突發狀況，請踩煞車或是閃躲，你就算尖叫得再大聲還是會撞上去的。女生的直覺通常很準，尤其是要停車的時候，她們會直覺到「車子應該停不進去吧」──沒錯，如果是她的話，還真的停不進去。

這樣的說法還有太多，但放在舞台上，這些敘述恐怕太一般，因此你得想出更好的方式來陳述，我們拿喜劇演員酸酸的段子來檢視看看：

有人說女生不會開車，甚至還有廠商說，我們要推出一些女生專用的車，比較小台，比較適合女生開。我覺得這錯了，不應該推出什麼女生專用的車，應該推出女生專用車道，她們愛怎麼開就怎麼開。

順便再推出女性專用停車場，不用畫格子，她們愛怎麼停就怎麼停，停好了再用粉筆把車框起來。

酸酸這樣的敘述法，不但比較有趣，而且可以適時地帶動現場氣氛，在說了「愛怎麼 X 就怎麼 X」的時候，可以拉高能量，甚至問觀眾「對不對！」來引發歡呼。所以這是好很多的敘述方法。

呱吉（邱威傑）也是卡米地草創時期的元老之一，但他上台的次數不多。他在二〇一八年再度參與了不羈夜的演出，整段的主題是「肛交」，他的開場部分大意是：

我很年輕的時候就開始有性經驗了，到現在都四十

多歲了，其實性方面真的什麼都嘗試過了，但有一個東西讓我很著迷，而且也沒有真的嘗試過，那就是肛交，我想在性上面，我只剩肛交需要征服了。我花了幾十年說服我老婆，讓我肛她，但每次我都被踹下床。

我們來看看這樣的鋪陳是否有趣？我認為是有趣的，尤其當你了解呱吉是個色胚，然後他跟老婆在一起超過二十年了，而且老婆一直對他很兇。但是還有更好的敘述方式嗎？在討論段子時，我給他的建議是用更有趣的角度來切入肛交這個話題：

年輕的時候，我跟老婆一直想生孩子，每次做愛的時候我都很爽，但……她都非常痛苦。就在我開心她痛苦的狀況下，我們持續做了一整年，結果還是無法成功受孕，後來看了婦產科之後，才知道我用錯洞了，我們一直是在肛交。於是我們改用正確的方式行房，老婆不再痛苦，但是我卻再也沒辦法爽了，而且還是沒辦法懷孕啊！出於私心，我就提議說，今天要不要試試看肛交啊，就被踹下床了。

後來呱吉沒有選擇用這樣的方式切入，因為可能會破壞他原本要鋪陳的「好想試一次肛交看看」的邏輯，

但我的建議也讓他再多方思考鋪陳的方式。不只是呱吉，我幫許多演員修本時，也是用「建議」的角度，只有你自己才能抓住自己想呈現的邏輯，和在台上舒服呈現的方式，其他人給的建議，都是從他們各自的角度出發，因此你可以盡量擷取適合自己的建議，但卻不要失去原本你要的方向，只要記得，要用有趣的方式來演繹。

喜劇的比

比的部分，就是把你想說明的複雜事物，用另一種簡單明瞭、更有趣或更扭曲的方式來比擬形容。這種比擬的文本，基本上分成兩個部分，一邊是原始事實的陳述，一邊是拿來比擬、說明的例子，在比擬上不論明喻、暗喻或其他方式都可以。

舉一個喜劇演員（顏）班尼的笑話：

專家們討論區塊鍊的樣子，就像是一群高中生在討論做愛，每個人都討論得很興奮，但是沒有一個真的知道怎麼做！

　　班尼在這個 One-liner 中，拿不懂得做愛的高中生，比擬於不懂裝懂的區塊鏈專家，做了簡潔有力的對仗。然而比擬可以更進一步，可以包括情節和轉折，舉一個山菲爾（Seinfeld）的笑話為例：

　　在約會的世界裡是充滿壓力的。承認吧！其實約會就是個求職面試，這個面試得花你一整晚。

　　約會跟面試之間唯一的差別在於，很少有面試最後的會需要你脫光衣服的。

　　「嗯，你看起來很適合這份工作，那麼請把衣服脫了，跟這些你以後要一起共事的人碰碰頭。」

　　山菲爾很擅長使用比擬的手法，在這裡他為了說明約會是件充滿壓力的事情，因此找了求職面試這種讓人緊張的例子來比擬，而最後收尾在留有大量想像空間的準群交畫面中。

　　比擬還可以一再推進，多層次的比擬，看看這個例子：

我覺得台灣不要再浪費預算去尋求邦交國，或者想要加入聯合國組織了，這是沒用的，錢不如拿去燒一燒。這就好像是，你說你想娶 Angelababy，但是首先她已經嫁給黃曉明這個中國人了。

　　而且你沒有身分，甚至不被當作人，你不存在，你比較像是「鬼」吧！也許冥婚還比較有機會，不如拿那些搞外交的錢，包成紅包丟地上，「吉里巴斯」總會撿吧！「嗨，吉里巴斯，你餓了吧？你看，這邊有一個紅紙袋，不知道裝了什麼，好厚好厚的，不撿起來看看嗎？」

　　如果這樣還不成功，那你就直接鬼壓床吧！「嘿嘿，Angelababy，我來了」，完事之後旁邊的黃曉明也順便壓一壓！「知道我的厲害了吧！」

　　結果這時候有人真的撿起了紅包，是吉里巴斯，「我就知道你很飢渴，恭喜你冥婚成功了，可以建交……我是說冥婚了吧！」

　　不過我是建議可以不用搞什麼建交，可以直接把台灣整個割讓給吉里巴斯，反正我們人多，選總統的話一樣會是小英當選！

在這個例子裡，我先是敘述了台灣邦交困境之絕望，然後第一個比擬是把邦交比做嫁娶，接著第二層再推到台灣如同鬼，只有機會冥婚。在加上這些轉折後，這個已經是一個段子了。比擬的手法非常好用，是能增加趣味的好方式，通常都是用簡單的事物來形容複雜難解的事，但當然也可以反過來，把簡單明確的事情比擬成複雜難懂的，像是二○二○年中開始流行的一句話「像極了愛情」，來看財政部釋放出來宣導使用發票的迷因：

「滿心期待兩個月一次的開獎，結果又是沒中沒中沒中，像極了愛情」。

原本單純就是機率低的發票對獎結果，套用在模糊沒有道理的愛情上，就是一種反向操作式的比擬。

喜劇的興

興，其實就是引起興趣，設定一個機制來引起觀眾的興趣。套用俄國名劇作家契訶夫說的，**「如果第一幕**

你在牆上掛上一把手槍，那麼在下一幕，它就必須要擊發！」這就是引發興趣的意思，槍是具有決定性殺傷力的物品，不是一般的擺飾，所以當你拿出了槍，觀眾的心就會懸在那上面，他們會等著你擊發，這就是興的基本意涵。而如果你在舞台上放了一把槍，卻從頭到尾沒有擊發，那麼觀眾心中就會充滿遺憾。

為了要增加你的喜劇張力，你可以宣告一些有趣的元素。這種引發緊張感或興趣的作法，常出現在魔術表演中使用，比如請觀眾抽牌而在結局時猜出底牌，或是用讀心術來預測內容，甚至更刺激的爆炸倒數掙脫術，這種方式就是製造懸念。在脫口秀裡有個很強的例子，查普爾在《淡定哥》（Equanimity）專場裡，一開始做了一個有趣的設定：

其實我寫笑話的時候是反著寫的，我會在還不知道怎麼 Setup 的時候，先寫一個 Punch，我把這些 Punch 寫在紙條上，放進我的圓球魚缸裡。我時不時地搖一搖魚缸，從裡面抽一張紙條出來，試試看能不能寫成笑話。

我也為這個專場抽了一張，我抽到一個不是隨隨便便就能成功的 Punchline，你們準備好要聽了嗎？這個

Punchline 就是：於是我踢爆了她的鮑魚！（觀眾大笑）

等等，這個笑話我還沒說完，我只知道不管我一開始說些什麼笑話，總之在最後，無論我用的是什麼理由，我都會踢爆某個人的鮑魚，而且一定會很爆笑。

查普爾在開場時就設了一個非常強烈的機制，「踢爆她的鮑魚」這個梗一如契訶夫的手槍般強烈。所以觀眾會被這個懸念吸引著，期待查普爾會怎麼完成這個笑話，但大家都知道，脫口秀是個空的舞台，所以台上肯定不會有那把手槍，於是隨著查普爾把話題轉到童年去白人同伴家作客的經驗時，觀眾很快就忘了「踢爆她的鮑魚」這個設定。

而笑話的擊發點是，他發現在白人朋友家可以吃到廣告打得很兇的微波食品，便滿心期待要吃這份晚餐，但對方的媽媽竟然跑來告知他份量不夠，不能招待他，所以他怒而踢爆朋友媽媽的鮑魚。查普爾巧妙地解決了懸念，觀眾報以大笑和掌聲。

還有一種引發興趣的方式叫**引發不滿**，就是在台上做出惹怒觀眾的事，然後用這個不滿作為基礎來完成你

要的結論。舉一個一九九〇年前後相當活躍但又英年早逝的比爾·希克斯（Bill Hicks）的例子，希克斯的菸癮很重，幾乎每次上台都會抽菸，而且有大量「反反菸」的段子，他用「抽菸是本人的自由，我只會害死自己」等理由來合理化自己的行為。有一個段子的內容是這樣：

（對觀眾）我只是抽個菸，你竟然對著我咳嗽。這也太殘忍了吧？你會跑到一個瘸子的面前跳舞嗎？

「嘿！輪椅先生，你有問題嗎？來吧！鐵人，比一下誰跑得快吧！」你這個自以為是的虐待狂，給我記住。

你們要搞清楚，我沒有其他壞習慣，我不喝酒，你們這些不抽菸的人會喝酒，而我不喝酒只抽菸，我們半斤八兩啦！

「才不是這樣吧！為什麼我們的生命要因為你抽菸的惡習而受到威脅。」

你說的沒錯，但是我開車的時候抽菸，可不會撞死任何人。這點我可是試過了。

　　希克斯用明顯的觀眾挑釁來抓住目光，然後推衍他的論調，途中觀眾當然會給噓聲，但最後推到他要的結論「喝酒更危險」時，順勢將他引發的不滿能量，灌注到他的論點上，然後贏得大笑與掌聲。引發不滿是個強烈但風險高的作法，很多演員都會使用，但要使用就務必好好拿捏並計算清楚，否則只會**引發不滿**而引不起大笑。

　　神秘理論也常被拿來使用，就是把你的論點無限上綱到宇宙、能量、萬物論的等級，讓觀眾摸不著頭緒，似懂非懂卻很好奇你的理論推衍，這時你便很容易征服他們。喬治・卡林就很喜歡用這套方法，比如他在一九九二年《Jammin' in New York》的專場結尾段，提出了「崩壞是宇宙常態」的論點，甚至拿出「熵」這個詞（近來諾蘭的電影《天能》也用到的元素）來強調混亂是宇宙的必然。他利用這些論點一路推進，並批評環保份子是自私的，地球根本不在意什麼環保，塑膠本來就是地球的產物，萬物都會滅絕，而地球根本老神在在，他接連拋出許多論點，因為他的理論都太大又給得太多太快，觀眾只能像個小孩似地照單全收。他最後丟出一個理論：宇宙就是一個大電子（Big Electron），一如太極般靜靜看著我們這些過客。然後鞠躬下台。這就是卡林，沒什

麼好跟他爭辯的，跪著看他表演就好。

除了舉出的這些方向，你該想的是該怎麼引起觀眾的興趣，用你的方式。

三的法則 Rule of 3

三的法則或稱三次法則、三拍法則，在文學、戲劇、藝術或是日常上，都是有趣的運用，因為三具有節拍性和強調性，人們會對三拍式的印象和反應都特別好。一拍的東西薄弱，兩拍的東西感覺不足，而三拍就充分了，所以我們常聽到一而再、再而三，三人為眾、無三不成禮，因為「三」讓人感覺簡潔而充足。

三拍型的東西也很適合拿來當口號，比如過馬路要「停、看、聽」，孫文遺囑的「和平、奮鬥、救中國」，法律要「約法三章」，還要講「法、理、情」，買房子要注重「location、location、location」等等。

而在喜劇裡，三拍的東西則演變成，前兩拍建立規律也就是 Setup，第三拍作為 Punch 的模式，給幾個例子：

Coffee, Tea or Me?（這是最經典的例子，是用空服員的慣用語來改成的。）

我愛爸爸，也愛媽媽，而最愛的是……他們的錢。

台北有三個喜劇俱樂部，卡米地、二三、還有立法院。

這些都是標準的前兩拍 Setup，第三拍 Punch。這樣三拍子文本在喜劇裡面非常常見。我們也可以延伸，針對一個題目來進行的三段型的三重笑話，而一樣最後一個會是最強且轉型的攻擊。班尼常常拿他的三拍式笑話找我討論，比如這個：

脫口秀是個花花世界。

特別貴的博恩，是蘭花。

常講同志笑話的黃豪平，是菊花

滿滿約炮笑話的東區德……有菜花。

這樣的三拍笑話，各自都可以是個 One-liner，但是三則加起來就成為更有力的笑話組合。三拍法則是用前兩拍製造連續規則，然後第三拍打破規則，因此只要超過三拍都可以，比如美國喜劇演員克里斯‧洛克（Chris Rock）就喜歡用四或五拍子式的笑話來呈現，但三的確是個好數字，簡潔有力，可以多加利用。

如何結尾？

一個好的結尾，會讓整個演出有完整感，甚至可以拯救本來不是那麼理想的內容，給觀眾留下好印象；相反地，一個不好的結尾，可能會讓你好不容易建立好的演出，有整個跛腳的風險，因此結尾非常重要。

結尾基本上就是要把整段表演收攏，因此給你幾個建議：

1. 強烈而印象深刻

段子要結尾時，如果你之前的演繹都算成功，那觀眾已經被你帶動，這時你要給有重量感或印象強烈的內

容收尾。路易 C.K. 在《Live at the Beacon Theater》專場中，談到了死亡、環保、女兒們等話題，而到了末段他開始談到抽大麻，並一路講了許多詭異的隱私內容，在最後一段，他用了男人與性愛當收尾，談自己／男人在性的無能，而最後一個笑話是說，為什麼女人這麼黏人，都做完愛了都還要黏人、討抱？路易給的答案是，因為她們根本沒滿足到，她們抱你單純是因為欲求不滿，她們還想要更多性愛。他給的 Ending Punch 是：

如果你真的能好好幹一個女人，她們事後才不會想黏你咧。

（女人）「謝啦，老兄」（然後她轉頭就打呼）

Louis 用了很私密的抽大麻經驗和露骨的性愛段子當結尾，給了觀眾探人隱私的滿足，也留下了深刻的印象。

博恩在《那一年》的段子中，用了國中時打手槍的故事當結尾，他敘述當年他們家只有一台電腦，而且就在爸媽的房間外面，因此為了順利使用電腦看 A 片打手槍，他做足了練習，以便能夠一溜煙地關螢幕、收拾衛生紙並離開案發現場，但是：

等到那一天真的來的時候，我還是被抓到了，因為我的計畫、我的訓練有一個缺點。

我那天有記得關螢幕、我有記得抓衛生紙、我有記得跑，可是我忘記……還有喇叭。

等我媽一開門的時候，所有的視覺證據都消滅了，可是……還有聲音！

這個段子用了打手槍的經驗來收尾，是讓人印象深刻的。而且其中「還有聲音」這個橋段，在前面是他用來講述他國中時很叛逆，老師在管秩序時常喊說「還有聲音！」，但班上明明都安靜了，老師卻持續覺得還有聲音，這讓他覺得老師有幻聽的毛病。於是在收尾時，他再度套用「還有聲音」這個橋段，這方法叫回打，我們在下一段細說。

2. 回打重點梗

回打的意思是，在整個演出的後段，重新拿之前出現過，且讓人記憶深刻的梗來再度套用，英文叫做 Call Back。這樣的技法因為有聰明的感覺，因此有蠻多喜劇

演員喜歡使用，像黃豪平就是回打的愛用者，比如他二〇一八年的《年年有愚》專場，他在中段進了一個主要段子，就是搭飛機時遇到愛哭鬧的小孩，而媽媽為了要制止小孩，會用倒數三秒的警告方式：

媽媽：「我數到 3。1、2…」然後小孩子就安靜了

但我最大的疑惑是，到底數到 3 會發生什麼事？我一直都沒有聽到。

因為有些家長會這樣：「還吵，再鬧，不聽是不是？我數到 3。1、2、2.5、2.6、2.7……」

也有家長會這樣：「還吵，再鬧，不要吵囉！我數到 3。1、2，我再給你一次機會，1、2，還吵是不是？1、2」

數下去！數完！你知道在飛機上一直聽到 1 跟 2，聽不到 3 很痛苦，我心癢癢的，你根本在折磨整機的乘客，大家都在想，3 會怎麼樣、3 會怎麼樣、3 會怎麼樣。

而且如果你真的數到 3 就有辦法讓他安靜的話，你 1 就拿出來，拜託！

然後在該場的最後，豪平提到自己與一個女生發展曖昧，常常到對方家裡作客，但卻因故發生爭吵：

　　那天我們在她家吵到好晚，她就說黃豪平你滾、你出去，我今天不想再看到你。

　　我就看著她，然後我看手錶，11 點 58 分、11 點 59 分，5432…今天已經過了，我可以跟妳聊……

　　「出去！你不出去是不是？我數到 3。1、2…」

　　這個是豪平整場的最後一個笑話，這個收尾回打，讓整場演出有了一氣呵成的感覺。事實上，該場演出的回打橋段不只一個，而且在這場之後，豪平的大段子，都至少會使用一次以上的回打。

　　再舉一個在「興」這個段落裡提到的查普爾「踢爆她的鮑魚」的梗。在開場用完了這個梗之後，他的專場內容就繼續展開，足足演繹了一小時，要準備收尾了。結尾段，他嚴肅地談到一九五〇年代芝加哥黑人青少年提爾，在南方密西西比州被殺害的事件。事件起因是提爾疑似對一位白人女士吹了口哨，因而遭到對方的家屬

謀殺，但法庭竟然在種族歧視的狀況下判兇手無罪。多年後，該位白人女士在臨死前坦承，她出庭作證時撒謊，提爾並未對她做出踰矩的騷擾情事。

這位白人女士的謊言造成了一樁死亡慘劇，但該事件卻引發了黑人民權運動，一如蝴蝶效應一般，最後竟然有了正面效益，並讓後代的黑人，包括查普爾獲得了出頭天的機會，這真是瘋狂。然後他這麼結尾：

如果這個女士今日還活著，我會感謝她曾經的謊言，然後，我會踢爆她的鮑魚。

這樣的專場收尾，讓整個演出充滿了份量，觀眾被這個精妙的結尾回打一槍斃命，邊笑邊崇拜著離場，他也靠著這個演出得到了葛萊美獎。

3. 溫馨收尾

當觀眾一路跟著笑，結尾給他們一些有沉澱效果的材料，不失為一個好選項，在台灣喜劇界，原本就偏感性的歐耶、Q毛等人，就時常用溫馨的段子結尾；而內容取向偏囂張的壯壯、東區德也偶爾會使用，更讓人印

象深刻。由於搞笑是兩面刃，在好笑的同時，勢必有部分的人會受到傷害，這時用溫馨的方式收尾，可以顯示出你的人性面，也容易博得前面感覺被冒犯到的觀眾的原諒和認同。

舉美國脫口秀演員比爾·伯爾（Bill Burr）在二〇一六到二〇一七推出的專場《Walk Your Way Out》當例子，他在演出中大量使用人口減量、希特勒、殺人、兩性爭議等刺激話題，在尾段他送上了知名的《釋放動物園的大猩猩》的爆笑段子，但整場的真正結尾，他卻用了較平易近人、但笑點不多的段子。

伯爾提到，要取悅一個男人其實非常簡單，你要幫他做一份三明治，然後什麼也別說、別吵他，放著就走開，這樣你的男人就會感受到那份貼心。他接著敘述，五年前自己買了新家，因為要整理雜亂的車庫，搞得滿肚子火，當時老婆送上他一輩子吃過最好吃的三明治，讓他永誌難忘：

我老婆出現，滿臉笑容地送上一份對切的三明治，然後就離開了，這就是愛。

直到今天我還是會想念那個三明治，它常常從我腦海中浮現。

真是不可思議，她對切成一半，塞了些玉米，外加一瓶冰涼的啤酒，我感覺根本像個國王一樣。

軟性而溫馨的收尾，沒有太多的笑點，但一樣印象深刻。

4. 定義整段演出

你的整段演出肯定有個主要訴求，因此在結尾時用一個好的材料將該訴求做個結論，永遠是個好方法，這也就是前面說到的起承轉合的擴大版，整個演出的「合」。

喬治‧卡林在二〇〇八年過世前的四個月完成了人生最後一個專場《It's Bad for Ya》，還在 HBO 上 Live 播出。在超過一小時的演出中，他照例批判這個充滿狗屁的假道學世界，而且彷彿是在預告他將離世一般，內容大量提到死亡與死後的世界。他不斷咒罵，並說世上許多狗屁倒灶的迷思對人們不好，並用大量的反向思考角度，要人們質疑自己所看到的一切，並省思之前被強

迫灌輸的事物。然而他即使一路咒罵，甚至不斷提出他討厭人、討厭這所有的一切，但你卻可以從他的言詞和橋段中看到，他對人類和這個世界的愛⋯⋯應該吧？

在結尾，他挑戰天賦人權這回事。如果上帝真的眷顧人類，想保護人們的權利，就不該有人被歧視或是困苦，而且人們的權利正被政府一一剝奪，也就是說，權利是被施捨的，人們其實是不自由、沒有權利的。他強調，如果真的能擁有權利，那他要擁有無限的權利：

我有權做任何我想做的事，但如果我做了讓你不開心的事，我認為你有權利殺掉我。

天底下還有比這更公平的事嗎？

所以當下次有個混蛋跟你說：「我有權利表達意見」

你說：「是嗎？我也有權利表達意見。而我的意見是，你沒有權利表達意見。」

然後你就開槍斃了他，轉身走人。謝謝。（下台）

　　沒錯，我們常想殺了白目的混蛋，但這樣的權利，真的是卡林下台前要給的最後論斷嗎？我不把話說死，因為按照卡林說的，你得自己思考啊！不然你是要怎麼在這個 Bad for Ya 的世界裡求生啊！這個結尾是自稱為 Old Fuck 的卡林的最後段子，也是最後一個謝幕，對他這個七〇年來不妥協的顛覆人生而言，不只是定義了整場演出，也定義了他的人生。

🎬 喜劇小劇場：

二〇一〇年後的卡米地與台灣市況

　　二〇一〇年六月卡米地離開位於泰順街的據點，以嶄新的面貌在忠孝東路 4 段 553 巷 20 號（近市府捷運站／松菸文創園區）重新出發。擴大營業後，卡米地提供給觀眾更好的趣味享受、更專業的脫口秀／喜劇展演、更大的場地、更舒適的環境，很快地成為台北演出活動最頻繁的場地，也成為台灣在地脫口秀／喜劇文化的地標。

　　從脫口秀團站立幫成立之後，卡米地連續四年招募新人，加以訓練並組成脫口秀團體，分別是第二年的「雙囍門」（包括酸酸、涵冷娜、成軍三分鐘阿君與城寶、龍哥、佑子、YoYo 民），第三年的「犀利客」（包括黃豪平、微笑丹尼、洪阿花、夕夕、小霖尊、歐俊等人），第四年的「好事派」（包括艾董、六塊錢、兔子、屠潔、羅小新、阿 Q 等，另外博恩也是本期中輟成員）。這四年訓練出來的演員跟著卡米地一路成長，一同打造了站立喜劇文化，直到今日他們

依然是脫口秀業界的重要成員。

二〇一三年起，卡米地大舉對外推廣，走出台北將觸角延伸至各地，並赴香港藝穗會舉辦演出，參與中國綜藝選秀節目；於非華語地區，我們引入日本和北美的優秀表演者共同推出各種形式之喜劇企劃，讓台灣的喜劇風貌更加多元。

也就在這個時期，業界開始有巨大的變化。漫才／短劇團體「魚蹦興業」有了爆發性的成長，離開了卡米地系統。但很快地，魚蹦的內部分裂，陳彥達和何瑞康主導成立「達康.come」，開始了自己的搞笑事業。而以魚蹦興業為主幹，加上許多卡米地出身的演員組成了「搞笑者們」，也拉出了數年的喜劇新現象。

在卡米地內部，以黃小胖為首，集結了涵冷娜、酸酸、玉珊、夂夂、阿花，以「Comedy Girls」（好好笑女孩）為名開始推出全女子的搞笑表演，之後她們也獨立運作，除了現場演出，也朝影視類作品努

力，並在二〇二〇年後有了自己的喜劇據點。

　　二〇一五年三月底，由於松菸文創園區周邊房租飆升，卡米地無力負擔暴漲三倍之租金，不得不結束據點經營。失去基地後的卡米地沒有沉寂太久，便開始以劇團身分於各地發表演出。二〇一五年四月起，卡米地再度前進中國，分別在上海、北京等地演出，不論是脫口秀／喜劇或舞台劇，都獲得相當好評，當時有個戲謔的說法是，當你把一個原本好好待在一個地方作怪的卡米地蜂窩搗毀了，這些狂蜂就會到處飛散、肆虐了。

　　二〇一五年末，台中的「來福好事 Laugh House」在龍哥的主導下成立，成為台北之外的唯一一間喜劇俱樂部，也讓卡米地與相關團體多了台中站的演出地點。

　　二〇一六年十月卡米地第一次針對新人，舉辦了《脫口秀新人爭霸戰》比賽，結束後以該比賽的優勝者為骨幹，組成了卡米地第五個也是最後一個建制內

的脫口秀團體「Five Club」，他們是第一名鋼鋼／曾博恩、第二名老 K、第四名不知火、第五名賀瓏，外加么么與孟學。

在卡米地四處流浪舉辦活動的期間，明確感受到失根的痛苦，因此在二〇一七年五月，卡米地終於在失去實體據點滿兩年後，也是卡米地滿十週年的同時，實體店面 3.0「卡米地喜劇基地 Comedy Base」重出江湖，也是從這個時期開始，台灣的喜劇有了起飛的契機。

📹 隨堂作業：比喻與三的法則練習

1. 比喻：請選擇一個你有興趣談的艱深話題。先寫幾個笑話來談論它，接著拿人們容易理解的事物來比喻之。如果你沒有特定的話題可以談，那可以選擇下列的話題試試：

◎量子力學

◎區塊鍊

◎虛擬貨幣

◎5G 網路

◎安樂死

2.三的法則：試著寫一個三段式笑話，然後檢視一下，是否有前兩拍是 Setup，而第三拍有大的 Punch。

| 第 9 章 |
找到你的笑道

閱讀至此，如果以上你都能吸收，並得以運用在表演上，那麼相信你應該已經有些成績。不過也許你還是覺得很吃力，甚至很茫然——恭喜你，也許你真的入門了！因為在我長年的教學經驗中，真正步上軌道的人多半會遇到強烈疑惑的時期，而如何解決疑惑，才是你找到自己道路的開端。

幫自己找個名師

不管是何種形式的藝術或科學，要精進都需要老師，所謂的老師未必是實際教授你的人，但一定是你學習的對象。套用牛頓說的一句話：「如果我能看得更遠，那是因為站在巨人的肩膀上。」那麼你需要做的是，找到這個巨人，然後想辦法站到他的肩膀上。

藝術是一門需要累積的文化，如果沒有豐富的土壤和前仆後繼的投入者，就無法培養新秀。我們常說「美式脫口秀」，那是因為這門藝術的主要發源地和明星多數源自美國，也因此成為我們主要的學習對象。

那麼現在，請去找到你的名師，向他學習。以往我們可以獲得的資訊太少，但現在有大量的影片來源，諸如 YouTube、Netflix、HBO Go，甚至是中國的許多影音網站，都可以讓你很近距離地欣賞大咖們的演出，他們就是最好的學習對象，你可以好好欣賞他們的演出，接著就開始拜師吧！

第1步：選擇你最愛的老師

當你觀摩一定數量的好手之後，請找出一位你的最愛，然後「一廂情願地」向他拜師。你會喜歡他，是因為他的演出手法、題材可以感動你，也就是你們有一定的契合度，而在站立喜劇這種第一人稱的演出中，「自我」是非常重要的。你對他的演出有共鳴，表示他傳達出來的自我，也會是你想呈現的方向，因此你要大量地向他學習、看他怎麼演出，研究他的傳達方式、他的氣度、他的尺度、他的用語等等，甚至翻回本書前面的章

節，檢視我們提到的方法論，然後一一分析你的老師在各個層面上是怎麼做的。

第 2 步：直接抄襲你的老師

我用了「抄襲」這個非常強烈的字眼。在你分析完你的老師的所有作法後，請試著用他／她的方法來創作，但不是抄襲他的段子，是抄襲他的作法。你要自己創作，但想像成如果是老師來做的話，他會怎麼呈現。

許多偉大藝術家的起點都來自某種程度的「抄襲」。比如畢卡索在創作初期大量模仿當時前輩畫家的作品，到後來他停止模仿了，直接承認說他是在「偷竊」，他把所有的好創意融會貫通，成為自己的新內涵，於是他成了頂尖的畫家。

同樣的邏輯可以套用在史上最偉大的樂團「披頭四」身上，他們的起點是模仿美式搖滾、黑人藍調，後來更運用了印度音樂等世界音樂，最後成就出他們自己的樣貌。這樣的例子幾乎可以套用在每位藝術大咖身上，那麼你更應該這麼做。

　　Jim 程建評大約在二〇一八年初踏入脫口秀領域，一開始他的形象和風格還不穩定，在台上常顯得冷，說的笑話不著邊際，觀眾很難和他共鳴。他還操著奇怪的口音，聽起來不像本地人，而當他的笑點不中時，就會突兀地畫句點下台。後來得知他其實是台南人，我還狐疑了許久。沒多久之後，他穩定下來了，卻冒出新的問題：Jim 很欣賞傑塞爾尼克（Jeselnik）的表演風格，做為初入門者，自然會受到對方很大的影響，因此有許多人反應，Jim 的表演很像傑塞爾尼克，甚至說 Jim 是在抄襲他，而這對他造成了困擾。

　　卡米地的演員群組還為此有了一番討論，而我給 Jim 的建議是：「學習是很好的，表示你知道自己喜歡的方向，而且願意放棄本位，虛心去效法別人，不但不可恥，還勇氣可嘉。只要能吸收和消化，變成自己的東西，就是偉大的。傑塞爾尼克也不是獨創的啊，他也是不斷學習，不斷修正。我們文化還這麼淺，不學習才是罪惡。」

　　Jim 的極端風格，在當時的台灣喜劇圈獨一無二，因此他的出現讓這個圈子更加有趣。後來也有更多不同風格的人陸續出現，而 Jim 也越來越有自己的特色，這就是身為喜劇人的你該做的。有趣的是，現在反而出現了

許多模仿 Jim 的人，同理，他們之後也得繼續走出自己的路。

第 3 步：學膩之後就換老師

當你向一個老師學好學滿，奠定的基底就會更好，此時你的眼界也會更開闊，甚至於對第一位老師的作風都感覺有些膩了，此時就是換老師的時候。等到你學完好幾位老師之後，你只會記得那些你喜歡的招數——或者說，已經成為你自己的招數，那麼這時的你，已經有了自己的邏輯和論述能力。你不再需要單一的老師，而是可以自若地欣賞名家們的演出，這時也可以說是「出師」了。

找到自己的被看見的樣子

路易 C.K. 曾在許多場合公開說，他的喜劇是跟卡林學習的，但是我們來分析看看這兩個人的樣子：卡林清瘦、路易外型稍胖；卡林話速快、路易中等；卡林語氣流暢不卡詞、路易會卡頓和重複字句；卡林氣場強勢、表演誇張，路易使用白目人設、表演親民。從這些點分析下來，兩人的風格大相逕庭，唯一相似的是，話題的

廣度、冒犯度。

也就是說，如果路易一開始選了卡林做為他的老師，那麼學到最後，路易還是自己，只不過有了卡林的加持，讓路易更強了，因為每個人的本我、環境、遭遇、年齡、境界都不同，最後的成果當然就不同。

依照路易自己的說法，他花了很長時間想找到自己演出的樣子，卻一直碰壁，這個摸索的歷程整整花了他十年的時間。這個瓶頸用我們熟悉的話來說，就是有沒有開竅吧！而你的竅門開了多少，開竅後該怎麼繼續，又該如何進步呢？

再拿梵谷這位大畫家來當例子，他在繪畫生涯裡中數度轉變畫風，那是因為他要找到自己的表達方式，他自認與當時主流的印象派沒有兩樣，但他的冷暖跳色不被主流所接受，最後只能鬱鬱而終。然而他所引領的畫風，卻在他過世後成為主流。

舉這個例子其實是要說，現場喜劇既然是 Live，那就必須被觀眾接受才能 Live，因此你必須找到自己被觀眾接受的樣子。這跟之前提到的人設有關，但層面更廣，是整體的喜劇人格，也就是你希望被觀眾怎麼看待，又要用什麼方法被看見。這是身為一名表演者的自覺，你必須

去設定，並想辦法達到那個狀態，並需要不斷不斷地檢視，不斷修正那個樣子。

很重要的是，你必須有看頭，要給觀眾期待感，讓他們感興趣。幸好現在的市場分眾極細，你只要抓到屬於自己的那一％觀眾，就大有可為了，所以你務必要建立自己的特色，並好好拿捏，不斷嘗試與修正，切忌傲慢、死腦筋，要找到你的觀眾群，因為你必須「被看見」，想想看如果你是死後才有人看，那有意義嗎？這點也衍生出一個詞，叫「觀眾介面」。

觀眾介面

我所謂的觀眾介面，就是能夠與觀眾溝通的介面。喜劇人必須和觀眾建立關係，否則無法 Deliver 你的笑話給他們，這之中有三個要素：

討：簡單的來說，就是「討喜」，不管是有魅力、帥氣或漂亮、樣子很寶、很可愛、很憨厚都行，但也可以是「討厭」，只是這個討厭不是真的讓人作嘔，套用古希臘的定義「不令人作嘔的醜陋就是有趣」，總之一

定要討得觀眾的注目。

引：必須能夠帶領觀眾，引領他們進入你所鋪陳的世界，帶著他們發笑、高潮。

放：要讓觀眾放開、放心，不然他們無法 Have Fun。

你可以看看業界幾個成功的喜劇人，他們都有很強的觀眾介面，不論是走什麼樣的風格和笑話等級，他們的討、引、放都做得很精采。最不好的觀眾介面就是，你無法讓觀眾放心，在台上自我懷疑，或硬要與觀眾唱反調與之對抗，這樣的表演是無法創造喜劇的，觀眾不會笑。就算你再嘴硬說要做自己，但對於一名喜劇表演者而言，這絕對不是在自我實現，而是在進行一場悲劇！

Push —— 毫不保留

有好的觀眾介面只是基本的，如果你希望觀眾能盡情大笑，那麼相對地你必須拿出全部的你來交換，那就是你必須毫不保留。

在演出上，每一次登場，不論是大場、小場，有沒有收費，你都必須豪不保留地 Push 自己搞笑。因為喜劇演員的報酬，有兩個層面，一個是實質的薪水，一個是笑聲與掌聲。如果你已經毫不保留地演出，卻沒得到期待的回應，那至少你盡力了。但如果你因為有所保留，而造成呈現的效果不佳，那事後你會相當懊悔——可能不只是很長一段時間沉浸在懊惱中，最後甚至會腐蝕你的喜劇生命。相反地，你每一場都毫不保留，即使那是一場沒有薪水或收益的演出，但你得到了想要的回饋，那會增加你的喜劇信用，這不但可以滋養表演者的喜劇生命，更能為可見的未來實質收入與人望皆加滿分數。

在題材上，同樣地要毫不保留，甚至要 Push the limit，身為喜劇演員沒什麼好保留的，因為你要出賣的是笑料——

1. 出賣自己：搜尋看看你有什麼無法啟齒的話題，就算內容再勁爆，也要逼自己大膽開口；或者你可能發生過丟臉到想死的隱私故事，那就更不要害羞了，丟出來搞笑吧！如果你還可以加強 Acting，或是用跳舞的、唱歌的方式來呈現，即使會害羞——別怕，演出來吧！而且在下定決心丟出來後，還要想想，能不能再往前推

一步？

2. 出賣親友：當專屬於你自己的材料已經用完，那不妨找找身邊的人還有什麼材料可以拿來用，比如家人，如果你們關係好，那對方應該不會介意；如果你們關係不好，那正好拿來取笑他。怕話題太危險的話，可以用「匿名制」，有時你都擺明在說對方了，但對方可能還不知不覺，畢竟很多人的自覺能力是很遲鈍的。

3. 出賣社會：記得，當你決定要開始搞笑，你基本上已經跟大眾為敵了，那何不徹底地去做，當個混蛋，挖苦這個社會、噱翻這個世界，對，就是要雞蛋裡挑骨頭。只要能自圓其說，那就放膽去搞笑，了不起道歉、負責。

在笑點上，如果你已經取得笑點，要思考有沒有機會再 Push 一下，多一個動作、多一個字句、多一點能量、多一個眼神、多一個表情，是不是就能讓笑點爆得更開？還有機會再追一二拍嗎？這麼一來笑點馬上增加。能做到這個動作，正是業餘者和專業人士的差異所在，必須到位，甚至 Push 自己到超標。

在設計笑點時，有時一般的演出手法可能無法取得笑點，但是你非常喜歡這個梗，或是某個段落必須有效果才能夠繼續下去，那你可以用強迫取分的方式來操作：在邏輯上難以形成笑點，那就看文字上能不能動手腳，比如加入些有趣的詞、成語、怪話、髒話等；如果文字層面難改，那就試圖加入奇怪的口音、方言、英文、日文等；這樣都還不行的話，那就設計大動作的肢體與誇張表情。總之就是要強迫取笑。

喜劇本身就是在 Push 時代的尺度不斷往前，因此你也必須 Push 自己，才能持續站在浪頭上。

你要問的是：Why Not？

在創作的時候，我的合作夥伴有時候會問：「為什麼要這樣搞？」

對這樣的問題，我通常都會感到疑惑，怎麼會問這個問題，答案還不簡單：「因為好笑啊！」

事實上，我覺得對方問錯問題了，應該問的是「Why

not？」，如果這樣搞可以更好笑，你為什麼不這樣搞？喜劇本來就是離經叛道的，依照一般的邏輯來思考，本來就錯了。

比如男扮女裝的搞笑，就常被質疑，扮起來這麼醜，為什麼要這麼搞？也太沒品味了吧？如果要談風格和品味，那英國人應該也算頂尖了吧？但他們有在保留嗎？從早年的巨匠班尼‧希爾（Benny Hill），到英式搞笑的巔峰蒙提‧派森（Monty Python），再到較近年的電視劇《大英國小人物》（Little Britain），英國人在男扮女裝上有在保留嗎？

做喜劇唯一的評量標準就是好不好笑，即使其中搞笑的方式沒有明確理由。
其次才是分析它為何好笑。
其三才是談附屬意涵或價值。

所以問題從來都不是為什麼這樣要搞？而該是為什麼不這麼搞？因為喜劇人的任務就是搞笑，而且要搞好它。

我們在第一章就說過，邏輯是所有喜劇的靈魂，在

這裡我要自己打臉，如果你做的東西不合邏輯，但真的是很好笑，那就繼續做吧！因為喜劇就是反邏輯，就是這麼不安定，常常會碰到無法意料的狀況。很多人的演出獲得滿堂采，甚至爆紅，有時也沒有明確的道理，只要好笑就是正義。

舉一個例子，二〇一〇年在美國爆紅的脫口秀演員黃西，原籍中國，在赴美取得生化博士學位後，他在工作之餘迷上脫口秀並開始做業餘演出，經過長期努力終於在美國嶄露頭角。有趣的是，他的演出風格與本書前面提及的許多方法論都背道而馳，他的演出幾乎沒有變化，Act out 不明顯、表情不多變，Setup 與 Punch 幾乎同樣能量，配速偏慢，也很少做速度換檔。他講的英文有著很重的中國口音，且疑似有故意的成分在內，姓氏的黃，沒有用通常的譯音 Huang，而特別用了廣東話譯音 Wong。這些「特色」看起充滿了問題點，但他卻成功了，或許這樣的反向操作，正吻合了喜劇的反邏輯。

而在二〇一三年起，他把演藝重心轉回中國，但原本伴隨著種族差異而來的反邏輯便少了很多，看來便不再那麼具有個人特色了。

這反證了黃西自己所說的： **在美國，他充滿了異國風情。**

而在中國，他只是另一個普通人。

喜劇夥伴

雖然站立喜劇是一種編、導、演三位一體的藝術，是由單一演員在台上孤軍奮戰的形式，但是在台下、在生活中，你會很需要找些喜劇夥伴，一個人不嫌少，三、四個也不嫌多，重點是你跟你的夥伴們必須能夠討論段子、彼此批評檢討、相互督促，也就是你要把導演、評論，甚至是部分編劇的工作交付給你的夥伴，並期待能相互扶持、成長。

卡米地在經營初期便意識到，這種現場喜劇在台灣的能量還相當薄弱，勢必要能凝聚夥伴關係才能有效成長，但最初開始集結起來的核心團體卻是漫才演員，也就是後來的魚蹦興業。因此在二〇〇九年底，卡米地開始招收新人，並以核心領導模式組成了後來的站立幫等團體。以站立幫為例，初期兩年團員們的碰面相當密集，

一週平均有兩次，他們長期參與 Open Mic，也平均每兩個月推一檔新演出，因此彼此間建立了很好的默契，也靠著相互砥礪快速提升功力。這樣的功夫累積，也讓整個產業有了基礎。

到了卡米地 Five Club 之後，由於市場變化、整體演員量增加，卡米地不再主導組團，開始往歐美的獨立演員模式走，但許多新進演員依然有組團的需求，因此還是常有新的團體陸續問世，並以團體模式售票演出。其中最有趣也最成功的，應該是一開始由微笑丹尼、馬克吐司、博恩所主導的《快樂嘴》，他們在組團時，個別成員已經有一定實力和經歷，在整體產業前景還不明朗的時刻，他們的作為給了產業很大的推升力。

我在二〇一六年後，固定每年開設至少兩期《最初十堂的脫口秀課》，這樣的課程也讓同學們更容易形成夥伴關係，其中有幾個班更維持著一定程度的長期互助關係。

不論是找尋同好或同學，有了夥伴的確是走長路的好方式，因為投入喜劇是很難立竿見影的，你要給自己幾年的時間去磨練，沒有夥伴是很難做到的。

脫口秀演員的評分表

自我評量永遠是重要的，這可以幫你覺察自己的優勢與劣勢，也評估自己在市場上的定位，例如可以跟你匹敵的人是誰？你可以追到誰的水準？這樣能讓你有更清楚努力的方向。我認為脫口秀演員必須具備的條件有下列幾項：

1. 魅力與特色：包括兩個層面，一是具有魅力嗎？一是個人特色夠鮮明並足以吸引人嗎？

2. 演出（傳達）能力：整體的演出能力，尤其指是否能有效傳達你的搞笑內容，並持續與觀眾做連結。

3. 現場反應與覺察：Live 的演出要能帶動／安定觀眾，並察覺整個場面的狀況，給予適當的處置或應變。

4. 趣味內容：搞笑的內容夠有趣嗎？給人深刻的印象嗎？

5. 邏輯能力：邏輯就是搞笑的靈魂。

那麼試著評估你的各項分數，請用 1 ～ 10 分的標準來打分數，最低 1 分，滿分 10 分。如果你有適當的喜劇夥伴，那麼互相打分數也是很好的。

　　當你打完分數後，試著換算成總分 100 分的算法（共 5 項 * 各 20 分＝滿分 100 分），比如某甲的評分是這樣的：

項目	分數 1-10	百分化 2-20
魅力與特色	5	10
演出（傳達）能力	6	12
現場反應與覺察	5	10
趣味內容	8	16
邏輯能力	7	14
總計	31	62

　　打完分數，你就知道的某甲的等級，以 60 分為及格，某甲得到總分 62 分的及格分數。那麼為自己打完分數後，你是一個及格的演員嗎？

　　下結論之前先等等，這其中是有陷阱的，因為這些能力值並非每項均等，而是應該要有加權比重上的差異，其百分化的比重是這樣的：

1. 魅力與特色：50 分
2. 演出（傳達）能力：20 分
3. 現場反應與覺察：10 分
4. 趣味內容：10 分
5. 邏輯能力：10 分

依照這個比重，我們重新評分某甲，會得到這個結果：

項目	分數 1-10	比重	百分化
魅力與特色	5	50	25
演出（傳達）能力	6	20	12
現場反應與覺察	5	10	5
趣味內容	8	10	8
邏輯能力	7	10	7
總計			57

現在你可以看出來，某甲其實是不及格的。原因很簡單，演出者的魅力與特色是最為重要的，倘若一上台無法吸睛，一切都是枉然。接著，演出能力要高，否則

你便沒有能力把笑話傳達到觀眾手上。也就是說，只要你在前兩項得到高分，那麼就幾乎及格了。

那麼後面三項就不重要了嗎？當然不是，因為當你的對手是一群已經成熟的演員，那麼勝出的關鍵就是在後三項了。

再聊聊魅力與特色這一項目，你可能會覺得這是天生的，有人天生就是金城武、彭于晏、蔡依林，就是惹人愛。這當然沒錯，博恩、凱莉等人，在這點上就占有許多優勢，但在喜劇的世界裡，這也可以是反邏輯的。放眼現在世界上的頂尖喜劇演員，鮮少是真正的帥哥美女，但這對他們的吸引力卻絲毫無損，這就是因為其魅力來自於他們的特色。

舉路易 C.K. 為例，他走紅時就已經是個中年大叔，偏胖、啤酒肚、禿頭、有點邋遢，這些特點看起來都不易討喜，那為何他偏偏就是靠這些走紅呢？這是因為他的舞台人設和演出內容，就是鎖定在「奇怪甚至變態的大叔」，當外表和內容可相呼應，原本的弱點反而成為他的正字標記。跟喜劇的反邏輯一樣，喜劇演員可以把自己的弱勢反轉成個人特色、笑點，前提是你必須先認

清自己、接受自己，先喜歡上這樣的自己之後，再從中找出屬於你可以操作的方式。

既然講到路易 C.K. 了，那你可以試著幫他打分數，或是找一個你欣賞的喜劇演員，幫他打分數，看看他的百分化分數是幾分，以路易 C.K. 來說，應該可以很輕易拿到 90 分以上。那麼現在請你或是夥伴以他為評分基準，再幫你自己打一次分數吧！這下又會得到怎麼樣的分數呢？不論結果如何，你得接受評比結果，才能確知你在喜劇光譜裡的位置，而你又該怎麼改進。

撇除前面的五項評分或條件，你到底還需要什麼呢？在台灣這個市場內，排名在前面的演員，多數是我親自培養或伴隨成長的，我在他們身上看到的同一特質就是認真與高自我要求，博恩、龍龍、豪平、賀瓏他們在舞台上呈現的樣貌或者路數各異其趣，但相同的是他們每一位都努力得要命，甚至可以說是工作狂。他們投入的時間和精力可能是其他演員的好幾倍，到了值得尊敬的地步，而對他們所在意的項目，有時要求的程度也幾乎是吹毛求疵的地步。這些特質就跟任何行業的成功者沒兩樣。

建立自己的品牌

本書中介紹的方法或理論，皆以通論為主，但是別忘了，你在台上是第一人稱的演出，承載著表演的是你的人格、你的特色，自然要越特別越好，當然就不能「通論」了。

大鵰博士是個有趣的演員，又精又聰明，而且想法詭異。但是他也是個過度隨性的人，因此無法好好整合自己的有趣，也不夠認真投入。在他剛起步的時候，我會給他很多指示跟限制，規定他要怎樣怎樣，又不該怎樣怎樣，試圖要把他導向「正確」的道路。過了一陣子，這些規定產生了效果，他在許多地方比較上正軌了，但我卻又發現，他變得不那麼好笑了，變得很一般，而且這個狀況持續了超過一年。所以我驚覺，是不是我教壞他了，抹煞了他有趣的靈魂？於是後來決定盡量不去限制他，改用原則性的輔助，他才慢慢回魂。

也因為大鵰這個案例，後來我就用更佛系或輔助的方式來培養演員，不去壓抑他們的自我，畢竟那才是最珍貴的。比如後來么么開始嘗試一些有點色色的內容，其實一開始是很彆腳的，而我也不喜歡，但我不去特別

阻止她，只給技術上的建議。么么在演出當下，如果沒有獲得觀眾或其他同儕正面的回應，她會選擇退縮，此時我反而建議她該做足的地方務必做足，不然不但搞笑不成，還會留下尷尬。

你必須一直嘗試，並建立自己的標誌、自己的品牌，因為這就是一個人的舞台，你要讓自己無可取代。當你氣餒的時候，可以看看業界的其他人是如何努力、如何自我要求的，如果你連他們的一半程度都還沒做到，那要說自己不行委實言之過早。

喜劇小劇場：中國的脫口秀

　　有別於西方的個人主義，東方的搞笑形式主要是以團體戰為主流，在中國當然也是。中國的喜劇骨幹，截至今日都還是相聲，但隨著中國近三十年來的快速現代化，他們也快速吸收歐美日等文化形式，在搞笑領域也當然不例外。

　　二○○六年上海喜劇演員周立波打著「海派清口」的名號展開單口演出。他自創門派，很明顯是為了要跟相聲／單口相聲做出區別，其演出的基本形式就是中文 Stand-up，其中夾雜大量的上海話與地方梗，幾年內在江浙地區掀起一股旋風。他在二○一六年事業攻頂，並在紐約卡內基音樂廳推出專場，但隨後就發生在美國持有毒品的事件而聲勢大跌。

　　但更早以前，在香港就有脫口秀的活動。香港在英治時期是亞洲的娛樂中心，英語環境和大量的外國人口，讓該地很早就有俱樂部式的演出，只不過都是

以英文為主，時至今日這樣的風貌依然沒變，英文的市場仍大於中文（廣東話）。不過廣東話演出其實很早就萌芽了，不少演藝人員汲取了西方形式，試著做單人喜劇，像是許冠文、黃霑等人，只是始終沒有形成風潮，一直到了一九九〇年才出現主要的里程碑：被稱作「棟篤笑始祖」的黃子華，推出了第一個專場演出《娛樂圈血肉史》。

有趣的是，《娛樂圈血肉史》本來是黃子華對演藝圈失望，決心魚死網破要大爆演藝圈黑幕，然後洗手不幹的告別作但沒想到一推出卻大賣還不斷加演，這不但讓他有了個人代表作，也順勢打消退隱之意，而更沒料到這麼一做下來就足足演了三十年！以他二〇一四年推出的《唔黐線 唔正常》演出來說，在港與世界巡迴加總的場次達到三十場，每場平均觀眾人數不下一萬。

黃子華用棟篤笑這個詞來當做 Stand-up 的譯名，字面意思就是站著搞笑，這也讓港澳成為唯一不用「脫口秀」這個詞彙的華語地區，但扣除幾位明星

級演員的零星演出，香港的華語演出市場並不如台灣熱絡。

　　而中國本土最早開始中文脫口秀的是二〇〇九年深圳的《外賣脫口秀》，主導人是鄒澍，他得到香港 Takeout Comedy Club 的輔導和授權，採用其商標開始推行，鄒澍最初也跟卡米地以通信的方式有了一些交流。不久後上海、北京等幾個大城市開始有人展開嘗試，所以是個多點開花的樣貌，而其中有不少主導者也都曾來台與卡米地短暫交流。

　　很快地在二〇一二年出現了一個決定性的助力，那就是由王自健主持的週播節目《今晚 80 後脫口秀》。王自健原本是個相聲演員，能夠擔任主持人也就說明中國當時還沒出現夠實力的脫口秀人才，而中式的脫口秀也還沒走出相聲的影子。該節目的主形式學習了美國的深夜脫口秀，以單口橋段配上與現場觀眾互動的真實感，形成一種搞笑論壇的形式，該節目以時事、潮流的走向，吸引了大量年輕觀眾。在長達五年的播出歷程中，「80 後」逐漸走出自我的風格。

其陣容也從一開始王自健的單打獨鬥，演變成後期的群體戰，更培養出一批具有實力的明星群，如李誕、池子、王建國等人。雖然「80 後」在二〇一七年停播，笑果文化公司已經依托著這個節目而成立，並陸續推出目前中國最重要的幾個大型脫口秀節目，如《吐槽大會》、《 口秀大會》等。

在「80 後」啟動的同期，黃西也回到中國，因此一些大型現場脫口秀表演開始有了契機，然後一些名嘴類演員也接著加入，讓整個市場更加活絡。幾年間各地俱樂部陸續成立，在幾個大城市裡同時有多個俱樂部也是常態，其中更有許多團體都獲得創投資金的協助。

本來該持續爆發的脫口秀動力，在二〇一六年後，因為中國內部的言論自由被進一步限縮，導致語言類節目受到極大的壓抑。

📹 隨堂作業：喜劇老師

1. 選擇一個喜劇老師，並找一個他的重要作品，好好重頭到尾研究一次，然後分析他的所有優點，並試著直接效法之。

2. 利用本章的五個評分項目，幫你的喜劇老師打分數，然後也幫自己打分數，再看看彼此的分數差，然後訂定自己的改善計畫。

項目	比重	老師分數 1-10	百分化	你的分數 1-10	百分化
魅力與特色	50				
演出（傳達）能力	20				
現場反應與覺察	10				
趣味內容	10				
邏輯能力	10				
老師總計				你的總計	

| 第 10 章 |

One More Thing

Live Comedy 的精神就是 Live，你必須站上台，必須面對活生生的觀眾，必須面對未知的遭遇，最後，一如演出前的集氣，我要再給你一些上台前的提醒。

在台上自由

大家都喜歡野生動物，如果可以選擇，應該會想近距離觀察在野外自由奔放的獵豹，更勝於去動物園看籠子裡的動物吧，如果能當場目睹獵豹以一百公里的時速奔跑獵食，那就更過癮了！

同樣地，觀眾想看到的演出也會是最自然、最真實、最生猛凌厲、毫無保留的你，因此你必須「活在台上」，

讓自己更好看，在台上更自由翱翔，甚至像隻脫韁野馬，那才是藝術。

那何不試試看更自溺一些，只要上了台，就比「自由做自己」再更進一步，不但可以自溺，甚至自戀，在適當的場合下試試看這麼做會有什麼效果，只要不至於惹觀眾厭煩，自溺一些常會有特別好的效果。

真實與興奮

對多數的觀眾而言，他們與你的相遇，很可能是一輩子只有一次的一期一會，你怎能不盡力讓他們感受到最好的你？每一回演出都要試圖保持那份真實感──那份像是第一次的興奮感。

這當然不容易，因為你的每個段子可能會跟著你許久，要演繹好幾年，幸運的話還可能重複演出上百次，難免會碰到疲乏的時候，但也因此你必須提醒自己，不要失去初心，並持續修正，以期越演越好。

賀瓏幾年前就曾跟我討論過這點，往往在演出多場

後會失去興奮感，甚至無法自我感動。這點隨著他經驗更豐富與自我調適後，已鮮少出現這樣的問題。而黃豪平和黃逸豪這方面的執行能力就相當穩定，每次都能有相對好的質感。

修掉多餘

站立喜劇是單人的演出，台上就只有你一個人，所有目光都放在你身上，你的一字一句、任何一個動作或表情都會被關注，請務必關照好自己的一舉一動。

1. 廢詞

要有意識地監控自己說出口的話語。除了逐字稿上的字眼，表演者很容易會下意識地夾帶廢詞，大多是口頭禪跟連接詞，如：基本上、總之、那、因為、所以、然後、而且、但是、結果咧……不一而足，這些毫無意義的詞，出現頻率之高有時甚至會占據所有字詞的五分之一以上。當觀眾一直重複聽到那些詞出現，會漸漸產生厭煩的感覺，所以演出時必須有自覺地將這些字眼排除。

2. 廢動作

表演者在台上做出一些多餘的動作，很可能會被錯誤解讀，比如下意識地習慣彈舌，會被解讀成你有不屑的意思；不斷在台上撥頭髮，會被解讀成你在耍帥等等。

當一個人緊張時，會直覺性地尋求慰藉，例如開始摸高腳椅、抓麥克風架，摳摳摸摸自己的臉、頭髮、身體等等，這一切小動作也都會被觀眾解讀。此外，無意義的走位也是常見問題，很多人會下意識地四處走動來紓解情緒，這除了會被觀眾另做解讀，也導致你的能量投射混亂，因此要克制。

時時檢視自己在台上所有不必要的動作，並試圖去掉，讓整場表演更加乾淨、精準，這就是一種自我加強控制。對我而言，一名好演員最重要的就是要有控制力，把自己的身體當成一個表演的飛行器去好好操控它，讓它執行出你要的樣子，每個字句、語氣、能量、情緒、眼神、動作、走位，都該在你的掌握之下。

要練習控制，可選擇最基礎的「喜怒哀樂」表現，先寫一個本子讓內容包括內斂的喜、外放的怒、內斂的

哀、外放的樂等四個情緒，然後練習怎麼有效而精準地去執行這四個情緒階段，並不斷修正與檢視，直到你滿意為止。

拱出自信

上台就要有自信，不管是拱出來的自信，還是裝出來的自信，裝久了就會變成真正來自內在的自信，雖然不能夠欺騙自己，但在台上的那段時間，說什麼也要把自信拱出來。表演者有自信，才有可能讓原本抱持不信服態度的觀眾慢慢被說服。

有時只是心理作祟，你覺得觀眾彷彿不喜歡你的段子、沒有反應，但他們也許是心裡很喜歡，只是沒有強烈地反饋給你，因此切記在台上要保持信念，好好地把該做的演出妥善執行完。

緊張處理

你不可能是完全不緊張的，除非你根本不在意這場

演出。但我們可以跟緊張相處，緊張所伴隨而來的興奮感，有機會讓一個表演者有出奇的表現，請利用它。如果你的緊張已經影響到你了，有幾個建議給你：

1. 暖身與深呼吸：在上台前暖身，可以做一般的運動暖身伸展，可以小跑步，讓身體暖起來，有利於肌肉與筋骨的放鬆，進而讓腦袋放鬆。然後大量深呼吸讓自己緩和下來，必要時也可以在台上深呼吸。

2. 承認緊張：直接跟觀眾坦承你的緊張，這樣他們反而會放鬆些，接受你的狀態，並多會以笑聲給你回饋。

3. 把觀眾當成好友：你可以催眠自己觀眾都是你的好朋友，大家都很挺你，甚至都是你的粉絲，絕對會支持你——如果這樣還不行，那就管他的，忽視觀眾，把他們當成你爸媽，無視他們。

4. 聽天由命：什麼還是緊張？就管他去死了，當成這是一場高空彈跳吧！把自己交出去，可以大叫，像是神風特攻隊一樣跳下去吧，反正會有橡皮筋拉住你的，如果拉不住，那也算死得過癮，沒什麼的，人生下台一鞠躬罷了。

半自動化的演出

　　前面提到過 Program 與 Run 的法則，這在執行演出時是非常重要的，但很多人都在這上面吃足了苦頭，其主因就是過與不及。「不及」的是，你的設計不完整、空隙太多，執行也不確實，因此效果不穩定，無法每次都達標，所以你會對這樣的作法產生懷疑。

　　而「過頭」的是，你只執行已經設計好的內容，而忘了這是 Live 演出，場地內發生的細微變化，你沒有一一察覺，也缺乏即時回應，因此可能會讓笑的時間不足，速度過快或過慢，能量過高或過低──也就是有種「關起門來表演」的感覺，沒有與觀眾同在，像是自動導航的演出者。

　　所以我推薦「半自動化導航」，採固定的演出路徑，方式要設定好並確實執行，尤其在需要高精準度的地方，務必精細導航，但在需要互動、與觀眾取得連結時，又不忘與觀眾臨場丟接。

台上的危機處理

　　Live 就是危險，永遠都只有一次機會，而在台上難免會出現許多狀況，以下是我的建議。

1. 忘詞

　　這應該是所有表演者的夢魘、人人都發生過的問題。所幸，站立喜劇也是個人秀，忘詞時只要自己不驚慌，那麼觀眾通常是很難察覺的，所以你有幾個作法：

◆ **接續話題互動**：當你講完某個話題後，突然忘了接下來的內容，那麼不妨先沿用前個話題繼續閒聊或互動，也許講著講著你可以觸發原定接續的關鍵字，回想起該如何接續。

◆ **再來一次**：有時你的忘詞是跳段式的，就是把很關鍵的內容或 Setup 跳掉了，導致你無法繼續，此時你可以倒轉到該接續的地方，並用「這部分很重要，所以我再解釋一次」的方式，把原有的順序抓回。

◆（暫時）放棄：如果你怎麼樣都想不起來，那就放棄它吧，直接往下跳到下一段，如果段子的起承轉合有其必要性，你在後面勢必會想起遺漏的內容，到時再找機會補上。

◆承認失誤：通常你在台上忘詞時，一般而言，只要整體表現夠賣力，觀眾大都會原諒。你可以直接承認自己的窘境，然後要求觀眾給你一些時間思考，如果你有小抄，那麼就拿起來看吧！

◆小抄：通常為了求心安，許多演員會把逐字稿放在口袋裡，或帶著有稿子的手機上台，以備不時之需。也有許多人會製作便利小抄，其內容就是段落的關鍵字，可以觸發出記憶點的。他們有的會存手機裡、有的寫在小卡上、有的寫手心裡，而像「百靈果」凱莉則是寫在手掌背到小臂的位置。

2. 冷場

每一場的狀況都是很不一樣的，往往只需要兩、三個熱情觀眾帶動，整個場子就會熱起來；反之如果沒有

好反應的觀眾在場，即使你的表演沒問題，也可能得不到想要的回饋，這時你就要救場。

首先，改變態度。如果原本的切入態度比較溫和，你可以換成激進一點的方式試試看；反之，如果本來比較激進，就換成比較親切、自嘲的，能量也要調整，看要強化或是變得親近人一點。除非你是第一個上場的，否則都要記得觀察一下場子的狀態，看看觀眾比較吃哪一種梗，是直球的、白痴的、齷齪的，還是地獄的，這樣更有利於你的調整。

其次，想辦法「打開」幾個觀眾。可以找特定觀眾幾位互動，把笑話往他身上丟，試圖打開他，如果能夠逗笑幾個人，之後整個場子應該會容易很多。

第三，插入 killer 橋段。如果你有必殺的笑話，這時候就是丟出來的好時機，最好是快狠準的東西。再來就是殺手級武器，比如你有模仿、雜技等橋段，通常可以很快打開場面。

再來，如果這場子就是很不順，你的段子怎麼樣都不中，那在容許的狀況下，直接換演出內容，死馬當活

馬醫。

最後，怎麼樣都不行的話，那自嗨吧！你自己開心演，愛怎麼樣就怎麼樣，至少想辦法娛樂自己。而這麼做時，通常你還可以娛樂到一部分人。

3. 鬧場

碰到鬧場，指的是有騷擾型觀眾出現，英文叫Heckler。這些人可能會在不對的時候大笑，提前破你的梗，或是在沒有互動的狀況下與你對話，更糟的是有些還會想搶話語權、搶先找場內其他觀眾對話。鬧場者出現時會打亂你的節奏，干擾其他觀眾的注意力，乃至於破壞演出。

要處理這種狀況，首先要了解鬧場者的心態和身分。一般的鬧場觀眾多屬善意，他們認為自己是在積極參與，幫你熱場與製造熱絡的互動感。對於這類觀眾其實你應該要心存感謝，也要更細緻地處理，因為他們是你的支持者。通常只要給一句提示，「好啦，不要破我梗」、「你再講下去都比我好笑了」、「等我停頓的時候再笑」等等，給他們特定的關注後大多可以見效。

　　有時候鬧場的出現也是在反映你的人設，比如你的人設就是很欠打、惹爭議或是很特殊，那麼就容易被「鬧」，如果這是你要的，反而要善用這個鬧場的熱度，把它變成你演出登頂的踏腳石。比如業界出場率第一名的演員微笑丹尼，不但觀眾熟悉，同儕演員對他更熟悉，於是他很常一登場就被鬧場，台下不斷歡呼「丹尼！丹尼！」，此時丹尼通常都是冷處理，建議他可以想想看如果是熱處理呢？會不會有更有趣的結果？而據說是業界年紀最大的演員不知火，上台時固定會用 YMCA 這首歌當開場樂，然後一開口便說自己是 Young Man，這就是很大的吐槽點，因此老觀眾與演員們一定會群起吐槽，這反而能助長不知火的氣勢，每當她能流暢地承接鬧場狀況，通常也就是她表現得最好的時刻。

　　很少數的狀況會出現有敵意的觀眾，如果他沒有明顯鬧場，那你就想辦法忽視他；如果他真的鬧場，通常其他觀眾會幫你以眼神或噓聲制止他；如果真的再不行，就只能請工作人員幫忙了。

　　總之最忌諱的就是直接與觀眾對抗，一旦兇了他們，你的搞笑氛圍會瓦解，那就會很難再帶起觀眾。

試試看默劇

別忘了這是 Comedy，不是單純的話語，因此「演出」是很重要的，如果你橋段的傳達一直有問題，那麼試試看用「默劇」的方式演練看看。當然不是要你演真正的默劇，而是要你在練習的時候，把原本需要大量文字的橋段，改成一個字都不說，只用肢體、表情、情緒來表達。

這是一種「強迫演出」的作法，雖然觀眾是跟著你的邏輯走，但有時你給了太多的邏輯，而沒給更容易引導對方的情境與情感，就會容易失去觀眾。根據美國心理學家麥拉賓（Albert Mehrabian）的理論，人類的溝通百分比重是：肢體語言 55、聲調 38、話語 7。也就是溝通中，九十三％是靠話語之外的元素，也就是我提出的默劇部分。

套用默劇的方法後，也可連帶檢討一下，如果在你的試驗中觀眾足以了解大部分，那表示你原稿中的很多字句是可以省略的，不妨多帶入更活絡的非語言表演，可立即增加你的吸引力。

打亂你的演出

雖然我們之前都在強調演出設計與執行，但當你的演出已經遇到瓶頸，或是失去了趣味，那麼試著在自己的演出中作亂就是個好方法。可以打亂原有的順序、步驟、能量、起承轉合，看看會不會出現有趣的方向。這個作法可以每隔一陣子試試看，不論是新人或老手都可，試著打破一些原有的模式，也許能帶來革命性的效果。

P.S. 搞笑一開始是沒有方法的，它就是人性的展現，我們是智慧生物，會有不同的想法跟歡笑的需求。本書整理出的搞笑文法，是累積觀察與彙整的結果，你可以吸收與內化，也可以在看完、內化後，忘了這一切，那時也許是無招勝有招了。「好笑」沒有真正的正確公式，只有成功的方式，這就是喜劇。祝你融合出屬於你自己的成功之道，開心演吧！

📹 隨堂作業：給自己的小抄

選一個上台的段子，試著做一個小抄給自己，看你
適合寫在什麼上面，內容包括：段子內容的關鍵字，
重點的演出提醒，給自己的提示。

附錄：卡米地大事記

2007	■ 年初開始籌備，選定泰順街開店，並於 5 月 25 日開始第一場表演，開啟了台灣脫口秀與現場喜劇的新頁。 ■ 8/18 首場英文脫口秀 ■ 12/31 舉辦首次跨年秀
2008	■ 1 月首次推出全本戲劇《愛情小喜劇》 ■ 5 月勇氣即興劇場開始定期演出 ■ 8 月新激梗社結成並開始定期演出 ■ 9 月首次推出音樂喜劇《肥皂醫院》 ■ 11 月魚蹦興業開始定期演出
2009	■ 1 月推出 Free Wednesday 歡樂星期三（每週三固定提供免費演出） ■ 9 月起首次參與臺北藝穗節，並推出《Pinky Men 秀》 11 月開辦首屆脫口新秀培訓營

2010	▪ 首次獲得國家文化藝術基金會「私人新興展演場地」補助，其後連續獲得四年 ▪ 4 月《站立幫》成軍首演 ▪ 5 月首次於新竹交大售票演出 ▪ 6 月搬遷至忠孝東路四段新址 ▪ 10 月與誠品書店合作聲音劇場《醉後說愛我》
2011	▪ 3 月推出《逆襲 17 歲》 ▪ 4 月《雙囍門》成軍首演 ▪ 4 月起參與交大藝術季 ▪ 9 月策劃舉辦新北市九份昇平戲院重啟演出《辯士風華：電影說說看》 ▪ 9 月藝穗節《站立幫：這是脫口秀》首次於台北市區主辦店外售票演出 ▪ 11 月首度推出 18 禁《卡米地不羈夜》
2012	▪ 1 月起「魚蹦搶票現象」爆發，一票難求 ▪ 5 月《犀利客》成軍首演 ▪ 7 月九份昇平戲院推出復古音樂劇《夢想黃金城》演出 25 場

2013	▪ 2 月《Comedy Girls》處女秀首演
	▪ 5 月年度外推計劃 1《站立幫－這是脫口秀》紅樓演出
	▪ 5 月《好事派》成軍首演
	▪ 6 月《站立幫》赴香港藝穗會演出
	▪ 7 月赴中國參加超級演說家選秀節目
	▪ 8 月年度外推計劃 2《愛玩脫口秀》吳鳳、大明星壯壯、快嘴歐耶、達康 .come，紅樓演出
	▪ 9 月首度邀請北美 Ed Hill 等與日本喜劇演員 Yanomi 來台演出
2014	▪ 1 月《OZ 綠野仙蹤》首演，史上最大製作
	▪ 3 月《新雙囍門》首演
	▪ 6 月《站立幫》+《雙囍門》紅樓演出
	▪ 9 月邀請日本喜劇演員 - 清水宏 +Thank You Tezuka 來台演出

2015	▪ 1 月《OZ 綠野仙蹤》擴大加演 ▪ 3 月結束店面營業。卡米地熄燈馬拉松演出《拜拜秀》，引起各方迴響 ▪ 4 ～ 6 月完成新竹、台中、高雄、花蓮巡演 ▪ 4 月、7 月、12 月 赴上海、北京等地演出
2016	▪ 持續於華山文創園區推動每月一檔之中型演出 ▪ 10 月舉辦脫口秀新人爭霸戰，選拔出冠軍博恩與賀瓏等人
2017	▪ 1 月《Five Club》成軍首演 ▪ 5 月卡米地喜劇基地開幕，成為卡米地第三個對外營業據點。卡米地時隔兩年後，恢復週週推秀的步調。 ▪ 11 月卡米地不羈夜 × 第一屆空氣性愛大賽與上班不要看合辦，特邀杜汶澤等人為評審，冠軍為高臣佑。

2018	▪ 持續於華山文創園區推動每月一檔之中型演出。 ▪ 11 月卡米地不羈夜 × 第二屆空氣性愛大賽，特邀童仲彥等人為評審，冠軍為麥摳。
2019	▪ 4 月卡米地 12 週年：喜劇有限公司演出 ▪ 8 月與唐從聖＋康晉榮合作舉辦史上最大咖「好神脫口秀」 ▪ 與台灣 MTV 台之《零捌卡好笑》頻道合作，7 月 28 日起開始陸續將演出片段上網推廣。 ▪ 10 月起《嚎哮秀：笑友會》黃豪平、賀瓏、微笑丹尼 ▪ 12 月舉辦《脫口秀爭霸戰》，冠軍為 RayRay。

2020	■ 3、4 月因 Covid-19 病毒疫情，停演四十天。 ■ 7 月起《嚎哮秀：笑友會 2》黃豪平、凱莉、微笑丹尼 ■ 舉辦《吐槽大會：呱吉無法擋》，為卡米地史上最大盛會，也為台灣喜劇寫下新頁 ■ 與零捌卡好笑合辦脫口秀爭霸戰 2020，冠軍為歐 K。 ■ 12 月起與上班不要看合辦《火熱耶誕節》系列演出

本書中提及的案例笑話，有標明出處者，其版權屬於原創者或所屬團體。未標明出處者，為作者原創，或屬於與同儕討論之成果。少數案例屬於出處不明者，若有未標註處可向作者提出，將查證後於再版時修正。

只有張碩修能夠笑張碩修

呱吉·邱威傑

張碩修是我認識快要三十年的老朋友。

我從沒有發自內心覺得他好笑，或者覺得他的創作很有趣。但他是一個很好笑的朋友，很有趣的夥伴，懂得很多別人不知道的事情，可以接住我各種次文化（上一個世代的）或者帶點學術性的哏。

二〇〇七年，我和張碩修都因為種種大人的原因遍體鱗傷的時候，他跟我說想成立一家喜劇俱樂部。我心想這什麼應對中年危機的爛招，只會讓人生輸到脫褲，好像一個失戀的人跟我說他最近在網路上認識了一個美國中情局的探員，不但一見傾心，還要越洋匯款去拯救這個素未謀面的愛人。

　　二〇〇七年，是陳水扁總統任期的最後一年，國民黨又要捲土重來的日子。那時候張碩修還在自己的喜劇俱樂部親自講了諷刺政治的段子，現在還找得到，奇爛無比。但我也沒有好到哪裡去，那時候的我的段子相當幼稚，唯一的笑點就是穿著內褲上場而已。

　　認識了快要三十年，他寄來這本書給我看時，我翻了五頁就笑到看不下去。不是因為書本內容很好笑，是因為我一直從文字上聽到他講話的聲音，書裡都是他的靈魂。不只是說話的聲音而已，還是過去這幾十年他對現場喜劇的熱愛與研究。

　　我想台灣大概沒幾個人會比他花更多功夫研究這些學問了，他開課教人，引導台灣的年輕喜劇演員，許多知名的表演者都曾因為他的建議而獲得成長。我過去懶得聽他這些廢話，沒辦法，我一直覺得自己跟他是世代上的同輩，無法忍受自己聽他說教。

　　但是這本書真的有寫到些我也受益匪淺的喜劇ABC。

　　其實我欠他一個平反的機會。二〇二〇年夏天的吐

槽大會，我手上拿著他寫的腳本，在舞台上大吼「為什麼要讓我講張碩修的段子！？」一時間所有人都認為，我表現之所以那麼崩潰是因為張碩修的問題。

張碩修的段子真的很爛，但爛的不是段子的邏輯，其實只是還沒有灌入演出者的靈魂而已。如果我放在心上，就該拿著那份「建議使用的腳本」好好自我工作一下。只可惜那時候的我，不論精神上還是時間上都不允許。

「張碩修的腳本」開始變成一個梗、一種段子，彷彿是一種絕對不能使用的詛咒道具。今天張碩修出了這本喜劇工具書，就彷彿最強的矛與盾。

「絕對笑不出來的段子」和「絕對可以讓你好笑的喜劇書」。

在你有資格嘲笑張碩修的段子以前，先來讀一下這本書，他會給你所有批判的工具，告訴你為什麼張碩修的笑話爛到屎坑裡去。只有張碩修能夠笑張碩修。

狂熱份子讀下去

曾博恩

　　喜劇人才的培育始終是一項我認為重要的事情，但同時也是一項我極度缺乏興趣的事情。因此，我很開心張碩修能夠將站立喜劇少為人知的技術含量，整理匯集成一整本書，然後我只要坐在這邊打打推薦就好了。

　　這本書不只是單純的工具書，它提及的表演細節、範文解析、乃至於幽默哲學，已經廣泛到我認為並不適合玩票性質的業餘喜劇人閱讀，絕對是狂熱份子才讀得下去（這樣寫是不是根本沒加到分？）。我為什麼這樣說？第一，不是台灣喜劇狂熱份子，誰會知道仁頡是誰？第二，提到很多東西沒有親自上台講過段子，根本沒辦法感受。

我舉個例子。一般喜劇演員的第一步是如此：先求一個五分鐘精煉的段子。精煉五分鐘指的不只是毫無贅字，也必須是每一個笑話對每一種群體都會中。練好了才有八分鐘、十分鐘、十五分鐘、二十分鐘。我自己的經驗是二十分鐘以上的表演才有需要故意拉慢節奏讓觀眾休息。但是呢，張碩修居然已經在講 Broke line 的事情了。這顯然是有屁股表演二十分鐘以上的中手才需要去學的技巧。但它確實存在。我第一次學到這件事是香港的 Garron Chiu（二〇一七年 Comedy Central, Stand-up Asia 表演者）教我的。而後我也看過台灣的表演者（我就暫且不說是誰）在自己的逐字稿裡面寫了「我剛才講到哪裡？」

　　我再講一次，讓剛才隨便瞄過去的讀者可以感受一下這件事的嚴重性。有人會在逐字稿裡面寫「我剛才講到哪裡？」

　　這是一件多麼經過計算的事情，呈現出來卻是被所有觀者當作傻瓜。但喜劇整體的氛圍卻真的是這樣。所有喜劇演員都無所不用其極地，讓大眾不要感受到我們有任何程度地經過準備。當然，相繼而生的是大眾對這項表演藝術的蔑視；覺得上台搞笑是一件輕鬆且隨便的

事。但我真心希望你們讀完之後，也可以親自上台去感受那個難度。然後再發現看書根本沒什麼鳥用。然後再發現我們這些先驅真的蠻屌的。然後再讓自己變得蠻屌的。然後再回過頭來看，這本書講的東西還蠻有意思的。

在父親告別式上
也想搞笑的男人

黃豪平

　　數年前，張碩修（Social）的父親過世，許多卡米地出身的喜劇演員們前往告別式致上哀悼，當台上的法師念經時，一片寂靜的哀戚中，Social 走到曾扮演過海浪法師而聞名的演員壯壯身邊，低聲說道：「欸，海浪法師，去把那個人（台上的法師）趕下來，你上可以省好幾萬。」

　　此刻之後，我對 Social 的人設理解徹底建立起來，正如那句所有喜劇演員都知道的至理名言 ──「Dying is easy, Comedy is hard.」── 再難熬過的生離死別，於 Social 眼中，搞笑的挑戰性更吸引人。

　　說他是地下喜劇教父，一點也不為過，曾經藏身在泰順街的卡米地俱樂部，孕育出如今名聲響亮的博恩、

龍龍，加上而後因為「脫口秀」被台灣人所知而跟著浮上檯面的演員，包含賀瓏、酸酸、凱莉……還有我本人在內，用老套的「族繁不及備載」算是相當貼切。

每次演出後，雙眼疲憊的他都會抓著一本破舊的筆記，就著上頭潦草的字跡（多半是那些連他自己後來都會看不懂、而且讓我們覺得「是在開玩笑吧！你確定要我這樣講嗎？」的笑話建議），對著我們闡述他方才的觀察，許多段子就這樣修著修著，修出了一片天，在如今網路時代的推波助瀾下被世人所看見。

那些光鮮亮麗的背後，Social 默默地扛下的許多責任跟汗水，都藏在卡米地每一篇全半形混雜的宣傳中、標點符號亂用的文案裡，如果你仔細看，你可能會發現一個老喜劇迷努力跟上時代、讓曾在這裡演出的每一個人被世界認識的執著——博恩也許讓台灣人認識了站立喜劇，但沒有 Social，這個世界不會看見我們。

現在，他將帶領你，認識喜劇這門學問。

喜劇攻略：現場喜劇教父的脫口秀心法

作　　　者—張碩修 Social

封面設計—鄭婷之

內頁設計—楊雅屏

責任編輯—王苹儒

協力編輯—楊文森

行銷企劃—宋　安

喜劇攻略：現場喜劇教父的脫口秀心法 /
張碩修 (Social) 作 . -- 初版 . -- 臺北市：時
報文化出版企業股份有限公司 , 2021.05
　面；　公分
ISBN 978-957-13-8944-8(平裝)

1. 戲劇理論 2. 表演藝術 3. 喜劇

980.1　　　　　　　　　110006475

總 編 輯—周湘琦

董 事 長—趙政岷

出 版 者—時報文化出版企業股份有限公司

　　　　　108019 台北市和平西路三段二四〇號二樓

　　　　　發行專線　（02）2306-6842

　　　　　讀者服務專線　0800-231-705、（02）2304-7103

　　　　　讀者服務傳真（02）2304-6858

　　　　　郵撥　1934-4724 時報文化出版公司

　　　　　信箱　10899 臺北華江橋郵局第 99 信箱

時報悅讀網— http://www.readingtimes.com.tw

電子郵件信箱— books@readingtimes.com.tw

時報出版風格線臉書— https://www.facebook.com/bookstyle2014

法律顧問—理律法律事務所　陳長文律師、李念祖律師

印　　　刷—勁達印刷有限公司

初版一刷— 2021 年 5 月 28 日

初版四刷— 2023 年 5 月 23 日

定　　　價—新台幣 450 元

時報文化出版公司成立於一九七五年，並於一九九九年股票上櫃公
開發行，於二〇〇八年脫離中時集團非屬旺中，以「尊重智慧與創
意的文化事業」為信念。